瘋狂電吉他

吉他手冊系列—電吉他奏法解說

潘學觀 編著

序 Introduction

潘學觀是我台灣的最後一個學生。他是年輕一輩裡最有潛力的吉他新秀之一；他對吉他的熱忱和野心並不輸我這個以音樂為職業的人。

「瘋狂電吉他」這本吉他教材，可以用「很外國化的中文書」來形容；從練習到範例，由淺入深的配合圖片、CD，都非常適合每一個想學好電吉他的人，也提供了正確的學習觀念和啟發，有效的讓讀者在彈奏層次上不斷的提昇。

吉他的「品種」很多，只要你下功夫潛心研究，就不難體會妙不可言的音符魅力；這本書可以讓讀者發燒感冒的迷上電吉他，久而久之，自己就會有自己獨家的奧秘了！

數年前，Lee Ritenour 熱的當頭，出現了老師叫Joe Pass；後來Steve Vai出人頭地了，也有個老師叫Joe Satriani。

真有意思！

而今天，徒弟出書，果然讓師父也瘋狂！

Introduction

到目前為止，台灣並沒有任何一本書，能將吉他這門藝術，做完整又透徹的講述，我寫這本書的時候，不想照傳統的寫法分門別類講解深奧難懂的理論，我想把在一般坊間的吉他教材中，我認為缺少或貧乏的部份，特別提出來討論、發揮，但寫成以後，也自成一個系統了。

這本書的三十章，都是以電吉他的技巧為主，是我教學幾年來的經驗，所得到的一套有系統的整理。

也曾在小型的講習會場上示範過一些，現在重新寫定，成為專書！！

我只敢說這是我個人用力氣去思考的一點心得，只是根據自己知道的，以充分的熱忱寫出來而已，自然地，我也希望有更多的人籍由這本書活躍在日後的音樂舞台上。

自序

Contents 目錄

Chapter 1	楔 子	06
Chapter 2	電吉他的分類及構造	08
Chapter 3	器材簡介	10
Chapter 4	演奏記號	16
Chapter 5	吉他指板高音指示圖	20
Chapter 6	熱手練習	21
Chapter 7	音階	30
Chapter 8	小調音階	39
Chapter 9	五聲音階	41
Chapter 10	Picking	45
Chapter 11	推弦	52
Chapter 12	搥弦和勾弦	64
Chapter 13	連續搥勾弦	73
Chapter 14	三連音及四連音	77
Chapter 15	強力和弦	94
Chapter 16	刮弦	96

Chapter 17	五度圈	97
Chapter 18	小三度	99
Chapter 19	八度音	100
Chapter 20	自然泛音	110
Chapter 21	簡單的藍調及手法	114
Chapter 22	和弦及表格	133
Chapter 23	21個和弦	136
Chapter 24	和弦進行	140

Chapter 25	Arpeggio	142
Chapter 26	多重聲音	164
Chapter 27	點弦	171
Chapter 28	搖桿	183
Chapter 29	必聽專輯	185
Chapter 30	組團表演	187

Chapter 1　楔 子

　　在我的心目中，「吉他高手」代表著什麼意思？若問我是否能對「如何成為一個吉他高手」提出一套公式或一組規則，那大概是不可能的。

　　但我深信，藉由一些超越障礙的經驗，應該可以提昇各位的敏感度，也能鼓舞人們將吉他彈的更好，而不是只安排一些「良性的溝通」或「鐵鎚般的理論守則」，那實在有點無聊而且沒人要看。

　　音樂沒有一成不變的法則，它需要的是靈活的思考。太多有創意的吉他手將理論的規範和限制奉為至高無上的準則，也因為這些人太屈從這個最高主宰，而讓彈奏變的生硬死板。

　　其實，你的彈奏只有一個最高主宰，那就是你自己。如果你很執著於創新、有創意的彈奏，你就要盡全力超越刻板印象所造成的障礙。

　　你必須不斷推動一個沒有人敢想像，或會讓人神經緊繃，極端敏感的創意，而這就是如何將活力投注於吉他上的方法。從來沒有人彈過的，並不是表示那就是不可能做到的事；安全、因循常例的彈奏只會落的沒沒無名。有想法、有創意的作品，事實上，永遠都是不合常規，突破傳統的。

　　你的吉他獨奏不論是好是壞，精采與否，或者平淡無奇，都是一種聲明。你應該要提供聽者你所彈的內容和精髓，也要能說出你是誰。每個人都有情緒表達的潛能，只要你不斷的激勵並訓練自己從心靈出發，你將會慢慢釋放出這種能量，彈吉他就會像你呼吸般自然，然後隨機的情緒及靈感表現出你的品味。但大部份的吉他手，對於如何達到這種聽覺效果卻一點頭緒也沒有，所以常常copy一些別人的樂句與內容，來表示自己的存在。

　　在當今的pub界裡已經少有創意了，無論是偉大或渺小的，大部份被視為有創意的樂手，其實都只是流行的火花，而非真正的創意。

別以為要高超的技巧才能創造出偉大的創意。一個好的構想不管是一個小小的推弦，或點弦，或效果器製造的音色，甚至一個小小的彈奏失誤，都同樣能強而有力。吉他只是一塊木頭和一堆弦，而你是個魔術師，藉由這個工具做出你的宣告，表現你自己的畫面及想法。我很早就深信創造力無所不能，一個真正有企圖心的吉他手也該有此信念，你將可從本書的種種經驗去發揮創造力。

　　一段好的吉他彈奏來自於「好點子」，但是最好的作品也不是憑空創造出來的。

　　當點子在你周圍繚繞時，你便在空中攔截，一把抓住。對「好點子」永不停歇的追尋，而這也是讓你的彈奏思考暢行無阻最根本的泉源。一個「吉他上的好點子」會以驚人的力量改變人們的聽覺習慣或看法，宛如「有毒氣體」般一觸即發。一段有創意的吉他獨奏，可以正中目標對象的精神與肉體，讓你臣服於它；像一顆大的炸彈正中靶心。

　　在吉他的領域中，「小心」就等於 乏變化與庸俗平凡，換句話說，你的作品就算無所不在，也沒人喜歡聽見它！小心不如大膽一點！安全平庸的五聲音階倒不如放手亂彈！

最好讓人眼睛一亮，目瞪口呆，對你的彈奏留下深刻的印象，像讀一本懸疑小說，讓人一聽就停不下來，不然，你就會悄悄地來，又悄悄的去。

　　雖然，這個開場並沒有提到實際彈奏吉他的事，但我相信，這是我個人能提供給一些初學吉他的人最有價值的忠告。

Chapter 2　電吉他
的分類及構造

電吉他的分類

在你的想法裡，可能認為木吉他技巧很高超的時候才可以學電吉他，哈！那你就大錯特錯了。實際上，什麼樂器都不會就去樂器行報名學電吉他的比比皆是呢！你也別害怕，只要慢慢的按步就班來學習，搞不好幾年以後也可以看見你在MTV上大顯身手呢！

或許，你對電吉他有些誤解或害怕，其實，它的彈奏原理和木吉他大同小異，簡單的說，只是把吉他「插上電」，經過「Amp音箱」（你所認為的大怪物）放大出你的聲音罷了。正因為是「電」的關係，它可以做出許多木吉他上做不出來的效果，也是電吉他所以迷人的原因吧！

如果用簡單的二分法，電吉他有傳統和現代兩大類型。如圖1、2：

圖1傳統

圖2現代

老外很有意思，如果從外型來分別，通常什麼場合使用什麼樣的琴，你可以清楚的從使用的琴上分辨出一個人是彈什麼類型的音樂。

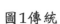

如果是一個搖滾樂手，通常會使用造型較「悍」的吉他；如果穿西裝，打領帶玩Jazz、Blues，就用比較傳統型的電吉他；當然，也有些例外。你也可以留長髮、穿牛仔褲、花襯衫，拿一把很怪又有搖桿的琴彈Jazz，我也不反對，像Pat Metheny一樣那麼有創意也沒什麼不可。

　　依據形狀、構造、音色的不同，各種廠牌也都各自發展出屬於各自特色、風格的琴，你可以依據自己的預算、喜好去挑一把自己喜歡的電吉他。比較大的樂器行甚至有整套的裝備約7000元左右的服務，如果你擁有了屬於自己的一把電吉他，那就可以開始準備彈了...。

電吉他的基本構造

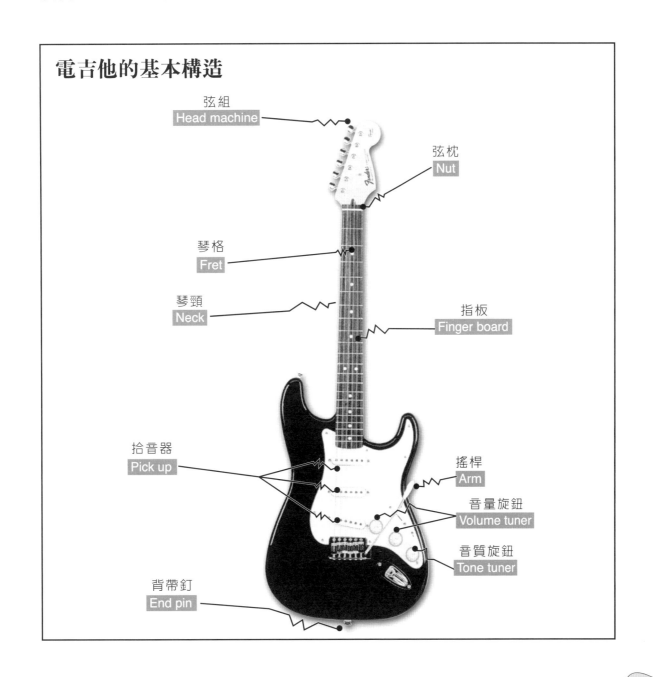

弦組　Head machine
弦枕　Nut
琴格　Fret
琴頸　Neck
指板　Finger board
拾音器　Pick up
搖桿　Arm
音量旋鈕　Volume tuner
音質旋鈕　Tone tuner
背帶釘　End pin

Chapter 3　器材簡介

Pick

　　像選擇一位好老婆和好車一樣，選擇你適用的Pick，它的尺寸、形狀、厚度、質料都會影響你的技巧及聲音。

　　薄的Pick在彈Clean Tone時會有較好的效果，但別太緊握Pick，如此你的手腕會有較大的活動範圍及空間，聲音也會比較清脆。

　　厚的Pick能製造出尖銳及強硬的效果，較具爆發力，不同角度的彈奏也會有不同的音量及延音（Sustain）。

　　選擇一個讓你手指好握，耳朵聽起來都最舒服的Pick。買一籮筐的Pick回家用，千萬別省錢。新的比舊的好，新的Pick會比較滑，彈起來較順、好聽、也較快。（Billy Gibbons曾用墨西哥的披索；Queen的吉他手Brian May是用英國的六辨士硬幣來代理Pick）。新鮮的點子固然好玩，你也不至於窮到要靠絕食才可以買Pick吧？別為了省錢去買一個很爛的Pick。

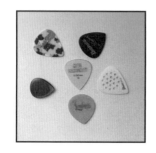

弦

　　電吉他弦是一種消耗品，在台灣這種潮濕的氣候下，弦的生鏽、斷裂是經常發生的事，你必須準備許多包的弦，以備不時之需，我就曾在大過年的時候買不到弦而無聊了好幾天。

　　弦的牌子很多種，便宜的一套約150元左右，像「Ernie Ball」就是國內外吉他手使用最多的一種廠牌。弦的粗細從009到042最多，你只要到樂器行買弦時指定你要的牌子及粗細就可以找到你要的弦。

如果你彈Jazz，就可以選擇從010開始這種比較粗的弦，但也比較硬，據說，手感不錯，如果你有興趣也可以試試。

一套弦彈久了會失去它的明亮度及音準，所以，你要養成每次彈完後都擦琴的好習慣，在表演或演唱會的前幾天，你最好換一套新弦。不然，臨時在舞臺上斷弦的情況是很糗的。

盡量使用同一廠牌的弦，因為每種廠牌的張力都不一樣，如果你今天換這個牌子，明天又換另一個牌子，保証你的電吉他壽命不會很長；我沒有試過把木吉他弦換到電吉他上來使用的效果是怎樣的，如果你夠瘋請告訴我。

音箱

有一大票的人看見音箱上的一旋鈕就想：算了，反正那麼複雜，只要找到音量，開到最大就是了。如果，你也是屬於這種"非常金屬"的異類，那可不是一個好的吉他手應該有的習慣。

不管多麼令人難懂的音箱，一定有些最基本的功能及旋鈕，我將會告訴你如何去學習最簡單的操控方法。

首先，你得先找到Input的孔，插入導線。

其次，再找到Reverb，開到指數2的位置，最多不超過4。Reverb的效果類似KTV裡的Echo，如果太大，就會覺的俗氣，而且，在一般的台灣Pub，禮堂、練習室等的表現場地中，你的吉他聲才不會因為有過於誇張的迴音而使聲音在狹小的空間反彈而模糊掉。

然後，你可以找尋Equalization（等化器）的系統。嘿！別被這個很長的英文單字嚇唬到了。你一定見過；EQ就像你房間的床頭音響那種有高、中、低閃燈的那玩意兒。在音箱上只是用旋鈕表示高（High）、中（Mid）、低（Low）罷了。把這三個鈕先調到正12點鐘方向的位置。接下來，用你的耳朵去分辨高、中、低頻有那裡不足或太多的地方，一次一次的調整半個刻度去修正，直到你滿意為止。

到這裡為止，你已經輕輕鬆鬆的解決了四個旋鈕，最後，會有一些破音

系列和音量的鈕，就視你的需要而有所增減了。

這是一些比較有經驗的吉他手在剛接觸一個陌生的音箱時一些不成文的公式，雖然並不一定適用於每種機型上，但如果使用的當，的確能讓你的音色更悠、憂、優。

效果器

如果你的吉他想在音色上更上一層樓，那麼，效果器就是一個不可欠缺的得力助手。

效果器的廠牌多的不勝枚舉，從2000元到20000元都有，根據你的經濟能力及需要，你必須選擇購買什麼樣子的效果器。

最便宜也是最簡單操作的，就是設計成一顆顆像金龜子般的效果器，一顆就是一種效果，你可以串聯起來混合使用。

也有把許多效果混合在一起製造成的機型，價錢約在18000左右，它的優點當然是攜帶方便而省去單顆，單顆的獨立問題，是現在做場子的吉他手最常使用的。

如果你更講究，就可以購買更精密的數位化式的效果器，這種職業吉他手使用的效果器在價錢上，最起碼也要花上你好幾萬了。

每種效果器都會有些參數，你試著去開啟它的奧秘，我把最常使用的一些吉他效果器來做一些簡單的說明，儘量避免提到一些數據及太專業的術語，用最淺顯的文字去敘述這些效果，相信你很容易就了解這些原本你以為很艱深又不敢問的器材問題。

Distortion

一個玩電吉他的人，絕對不可欠缺的效果器，把聲音破裂、扭曲、變型是它主要特色，好多年前，我的第一個效果器就是一顆約2000元左右的Distortion，它可以改變音的波型，讓你的吉他聲音尖銳、刺耳、暴力。

如果你對電方面的知識不夠，也可以試著把這些音色用一些形容詞代替：麻、辣、黏、烈、溫...等等。

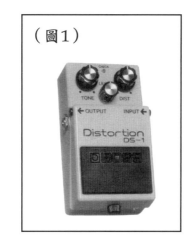

（圖1）

它有著極大的張力，你可以根據在吉他音色上的需要，去添購這個最基本的效果器。（圖1）也是和扭曲、變型、破裂的Distortion有著相同感覺的效果器，屬於同一系列，但音色卻比Distortion溫和許多。

如果你不喜歡太暴力的效果，那我建議你：選擇一個Overdrive準沒錯，它會是你喜歡的音色。它比Distortion甜多了。許多Fusion吉他手在Solo的時後都使用這種效果，你可以多聽一些CD，就可以分別出Overdrive和Distortion不同的地方。它能充分表現出電吉它在「哭泣」時的那種效果。（圖2）

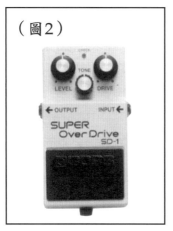

（圖2）

Delay

把你原來彈出來的音延長、延遲，是這個效果器的特色；不用多說，光看這個Delay的英文單字，你就知道它可以發展出許多創意。

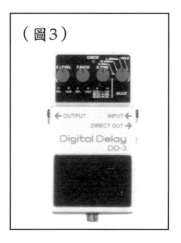

（圖3）

有些Delay的使用公式我在這裡不做詳細的解釋，不過，簡單說來，它是計算音符與拍子，以及速度上的問題，Delay時間的長短可以看你彈奏時的需要來調整。它可以在音與音之間產生一種"附著"。簡單的說，就是運用這種高科技的產品欺騙你耳朵的反應，製造出音與音之間的「黏」度。（圖3）

Equalizer

等化器。一個常在音響上看到這種調整高、中、低的東西。很自然地，在吉他上的效果器上，也可以使用Equalizer來改變音的波型。

在音質的變化上，Equalizer能夠有你異想不到的改造效果；藉由高

（High）、中（Mid）、低（Low）頻的修正，可以讓你原本覺得尖銳刺耳的吉他聲變的溫和，也可以讓你薄薄的低音變的厚重紮實。

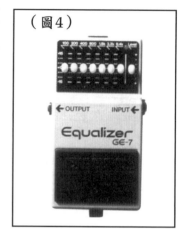
（圖4）

別小看EQ的作用，多去分辨每一個音的高、中、低頻，你的耳朵就更加敏銳了。（圖4）

Compressor

你如果聽一些Rock的吉他手在Solo的時候，Distortion或Overdrive的效果就像被一塊大石頭壓的很扁、很扁，那麼這塊大石頭就是Compressor。

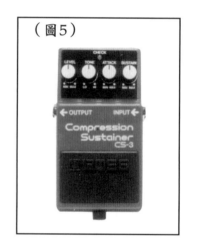
（圖5）

Compressor是一種輔助的效果器；音波像山一樣有高有低，而Compressor就像怪手一樣把那些突出的地方剷平。

很自然地，吉他的延音（Sustain）和Compressor就有著相當密切的關係了。例如Compressor愈大，延音就愈短，Compressor愈小，延音就愈長。善用Compressor，能使你在音波的衰減上穩定而自然。（圖5）

Noise Suppressor

我曾經有一把很破、很破的電吉他，接上導線插入音箱後在練團時雜音大的連鼓手都受不了；這時候，Noise Suppressor雜音消除這種奇妙的設計徹底地解決了這個困擾。

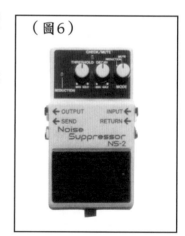
（圖6）

一定會有一些令你難以忍受的那種「嗚...吱...」的雜音需要你使用這種效果來將它消除，但必須注意的是，當這個效果越強時你的Sustain會相對減短，所以必須特別留意。如果你開到最大的時候連雜音都無法消除，那麼，老天保佑，你得考慮換換你的其他裝備了。（圖6）

Chorus

我把Chorus和Reverb都看成是同一類系統的效果器；這類的效果都只是一些潤飾的作用，別用的過火。

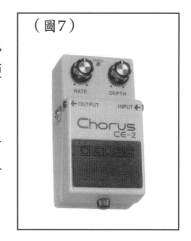

（圖7）

它的效果像是在你彈的每個音符外層都包了一層水，濕濕的。在這種效果器的輔助下，可以使原本乾澀的音色變得濕潤；像Mr.Big的"Wild World"裡就使用這種會使音頻變寬的Chorus。

Chorus用多了會像水波器般的效果，也會讓你的音色聽起來像塑膠，在和弦彈奏或Solo的時候你都可以加一點Chorus，看看和原先的效果有何不同。（圖7）

Flanger

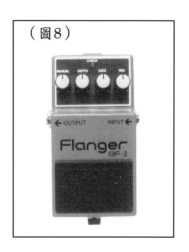

（圖8）

「啾...啾...」，這種效果器可以做出機關槍或噴射機的效果，如果用的誇張的話，它是一種音效。

Flanger可以製造出極小的延遲或漂移，如果你需要一種不穩定的感覺，也可以有重疊的效果，看你如何去應用它。

周華健的「明天我要嫁給你」裡，錄音室吉他手江建民就使用了Flanger這個效果，並得到香港最佳編曲獎。用的巧或用的好，就全看你的點子了。（圖8）

Chapter 4 演奏記號

下列25個演奏譜記可以讓你在不懂的時候查閱,部份會在之後的章節做詳細的說明。你知道這些基本的符號後,咱們就拿起吉他準備開始吧!

1. Picking 記號

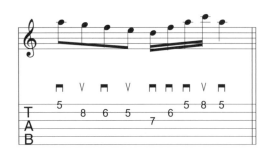

2. Arpeggio

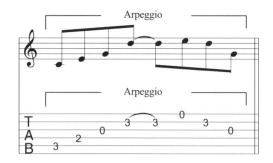

3. 全音推弦

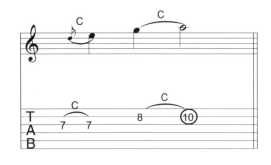

4. 半音推弦

5. 一又1/2個全音推弦

6. 兩個全音推弦

7. 1/4音推弦

8. 先推再彈

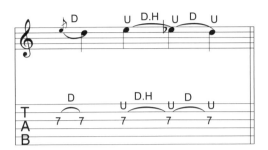

9. 雙音推弦

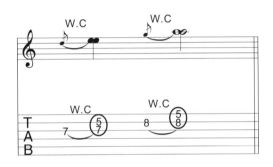

10. 和音推弦

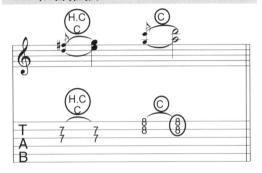

11. 推弦

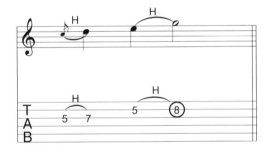

12. 勾弦

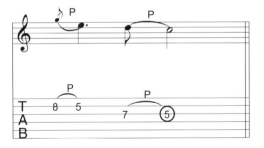

13. 連續搥弦勾弦

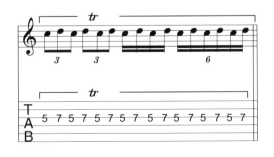

14. 連續搥弦勾弦

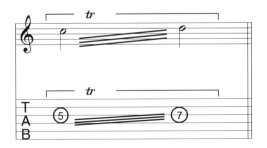

15. 滑音

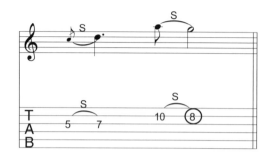

16. 滑弦

17. 右手悶音

18. 左手悶音

19. 震音

20. 人工泛音

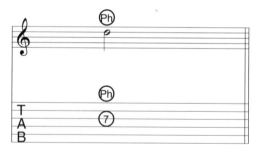

21. 點弦

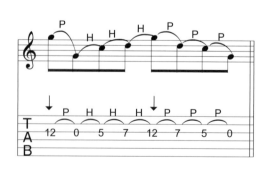

22. 點弦

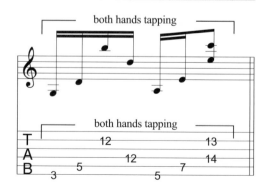

23. 刮弦

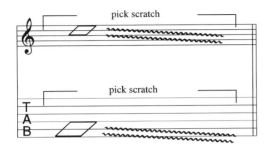

24. 搖桿技巧

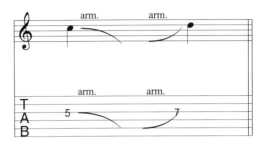

25. 搖桿技巧

Chapter 5 吉他指板
音高指示圖

通常，一般的電吉他以21格、24格居多，我也曾看過32格的電吉他。吉他指板其實是可以無限延伸的，你也可以去訂做一把好幾萬格的超級大吉他！

本章附上C調的板音高圖，以六弦24格的電吉他為主，可以有四個八度。（如果你的電吉他是七條弦，那則增加了低音B）

知道並熟練每個音在指格上的位置，千萬不要死背！那是最笨的方法。用你自己的方式去產生音與音之間的關係、聯想。用大部分的時間去熟悉C調的這些音，以後在轉調的時候，把指板想像成可移動的貼紙就可以了。

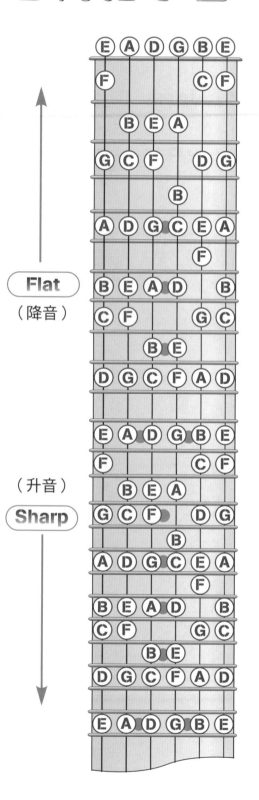

Flat（降音）

（升音）Sharp

Chapter 6 熱手練習

　　像Michael Jordan這樣頂尖的籃球運動員，在上場之前也必須需做好暖身運動，比賽時才可以在空中飛來飛去，自由翱翔。彈吉他也一樣，手指的靈活，熟練度就看平日的練習。我們可以在有吉他或沒吉他的時候做一些暖手的活動。

　　先把節拍器固定在慢的速度，掌握Pick的角度及深淺，手腕放鬆，把吉他當成格子般，讓每個音都彈的清楚、乾淨。

　　若分別以食指1、中指2、無名指3、小指4做不同的排列，可以有以下24種排列：

　　下面一些模式是一些基本練習，你可以想像些更活潑的方式，讓這個單調的課程更有趣味。

1234	2134	3124	4123
1243	2143	3142	4132
1324	2314	3214	4213
1342	2341	3241	4231
1423	2413	3412	4312
1432	2431	3421	4321

EX：1 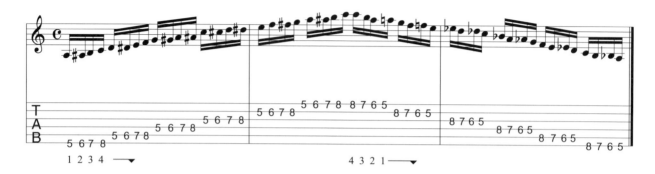 Track 03

EX：2

EX：3

EX：4

EX：5

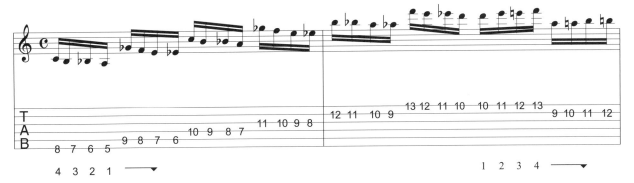

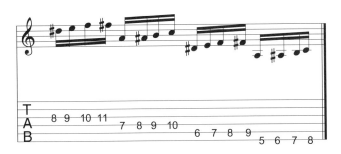

EX：6

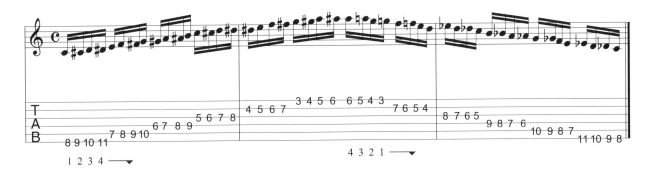

Fight of the Bunble Bee / 雄蜂的飛行

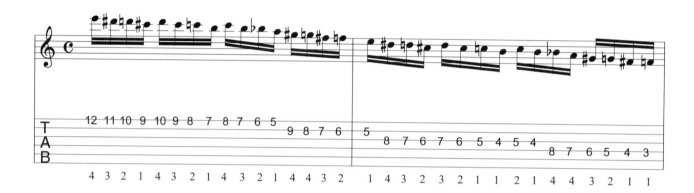

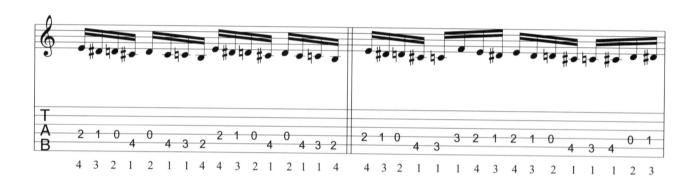

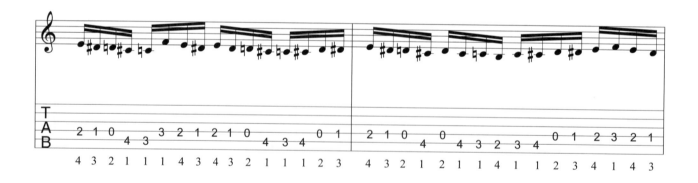

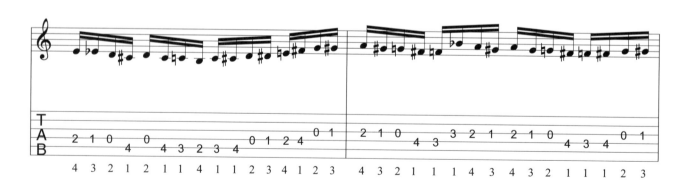

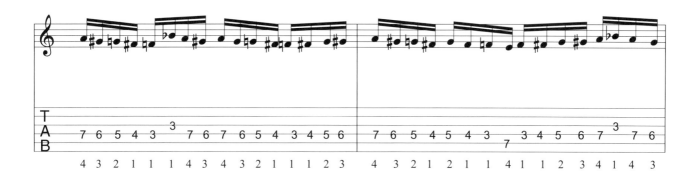

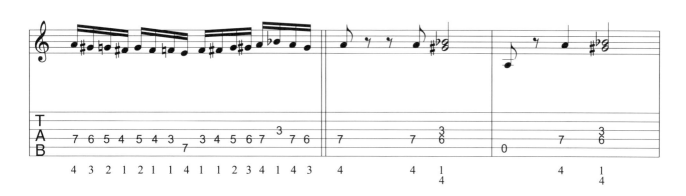

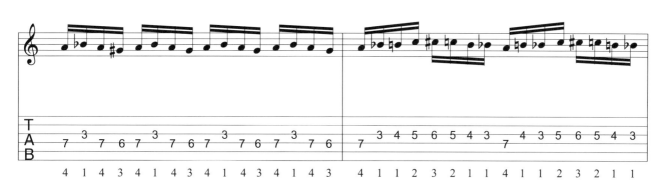

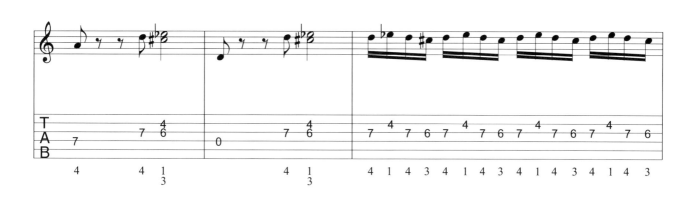

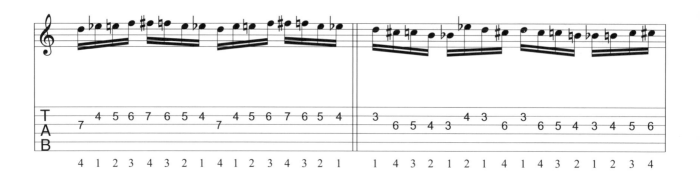

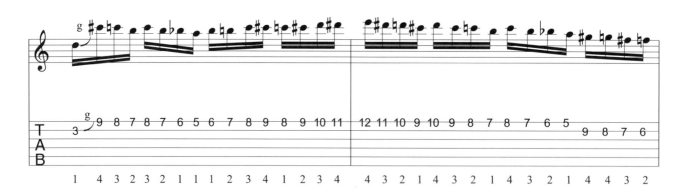

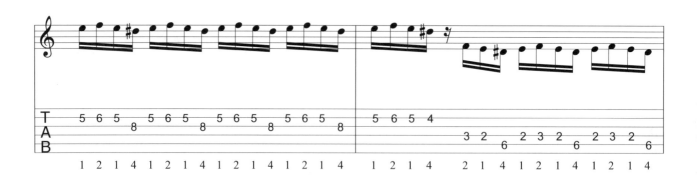

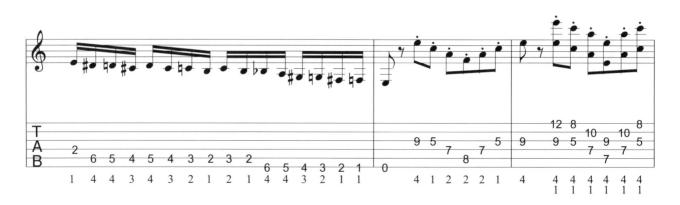

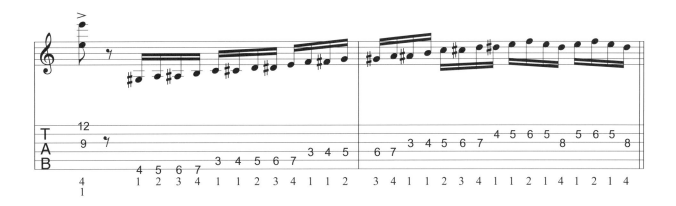

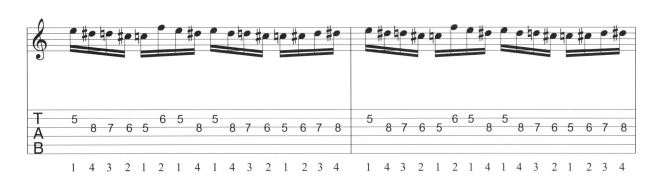

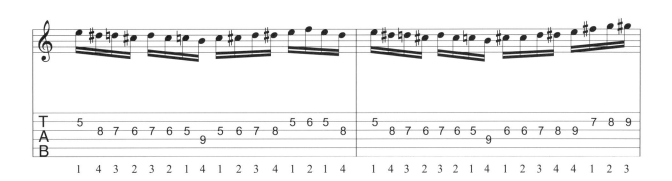

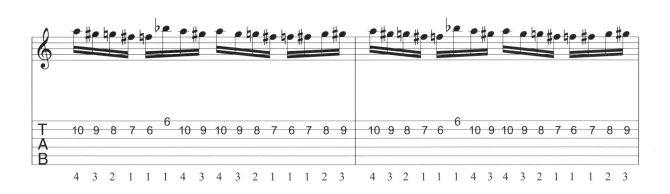

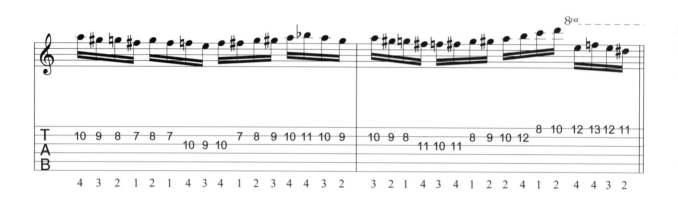

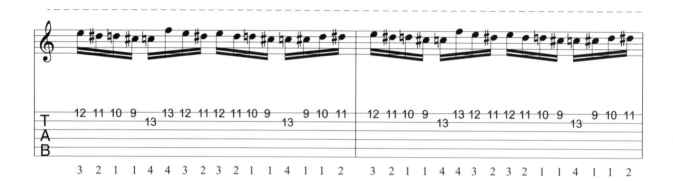

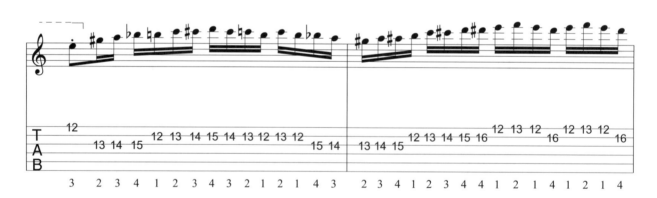

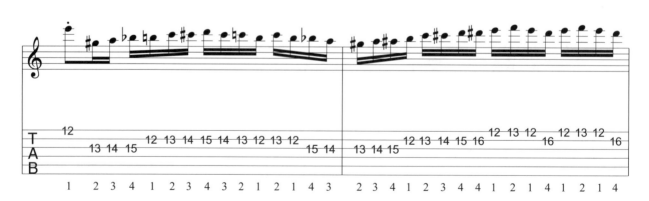

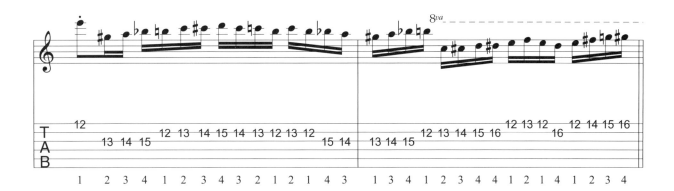

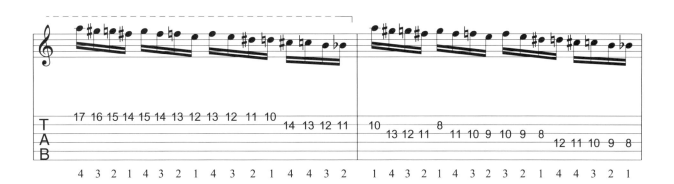

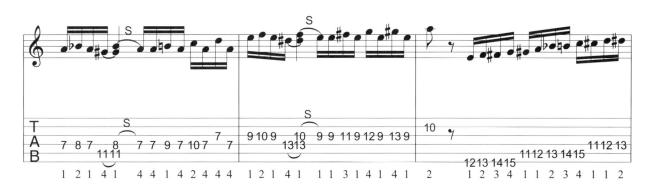

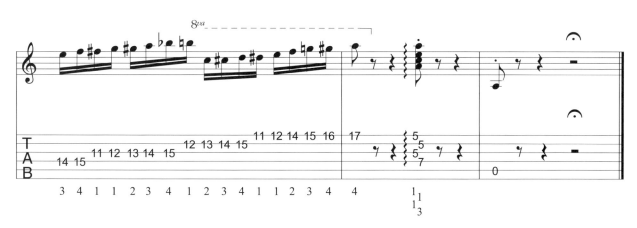

Chapter 7　音階

音階

　　音階是所有曲子最基本的元素，對音樂的發揮有更大的促進作用。如果，音階只有一種形式，那麼，音樂就毫無變化了。

　　而隨著組合方法的不同，有各自的特色及種類，決定這個特色的基本條件為：

　　一、組成音階的音。亦音階的數。

　　二、音階音的排列法。亦音階音間的音程。

　　我將在以下的課程告訴你一些最常使用及最簡單的音階。你必須在音階練習的時候先緩緩練習，熟練之後再增加速度。能在吉他指板上任意游走後便可以加入一些模式的變化；以後的課程裡我將會秀出如何讓這些枯燥的音變成優美的旋律。

　　OK！我們就從最基本的開始吧！祝你好運！

調式音階

　　有七個調式，每個調式都有它的名字，像人名一樣，你必須熟記。你可以參照第32頁的圖表A，看出七個調式其實全是鋼琴的白鍵部份，從C到C、D到D、E到E、F到F、G到G，A到A、B到B，只是起音的不同罷了。只要把整把吉他當成C調（調子）來想，就很容易。

　　切記！調式和調子不同。別搞混了！

　　從一些現代型的吉他手，例如：Paul Gilbert、Vinne Moore等，發展出一種調式音階的新彈法。第34頁從例1到例7，因為每弦都是三個音，所

以，你只要以兩弦為一組的下上下，上下上的Picking模式去彈，就可以很輕鬆的彈出來了。並且很方便、好記。

可用C的Ionian來看，從第六弦第八格（C）開始，到第二弦的第十三格（C）為止。新彈法最後多彈了D、E、F三個音。

但是，我們要知道，C的Ionian調式是從C到C。並不是從C到F。搞清楚！其實很簡單，別把它想的太複雜！

另外，有一種比較難的新彈法，像Allan Holdsworth常常使用：一弦上彈四個音。我只例舉出一個例子（例8）。你可以去推算其他的指型，這個每弦四音的彈法需要手指擴張，你也可以拿來手指練習的時候用。

調式音階是一般搖滾樂裡使用最頻繁的音階，你只要搞熟，許多曲子就不覺得難了。

圖表A

The C major scale
2 octaves of the white note on the keyboard

C D E F G A B C D E F G A B C

The Ionian Mode from C to C

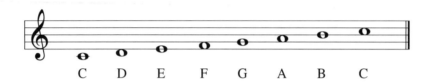

C D E F G A B C

The Dorian Mode from D to D

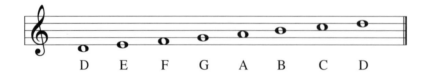

D E F G A B C D

The Phrygian Mode from E to E

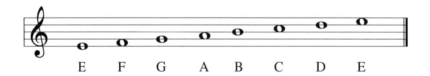

E F G A B C D E

The Lydian Mode from F to F

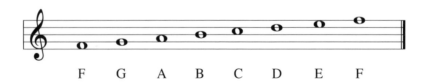

F G A B C D E F

The Mixolydian Mode from G to G

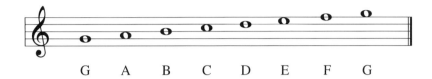

G A B C D E F G

The Aeolian Mode from A to A

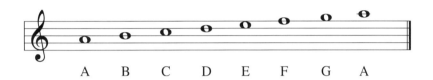

A B C D E F G A

The Locrian Mode from B to B

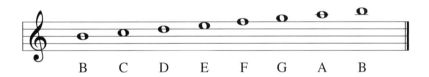

B C D E F G A B

EX：1 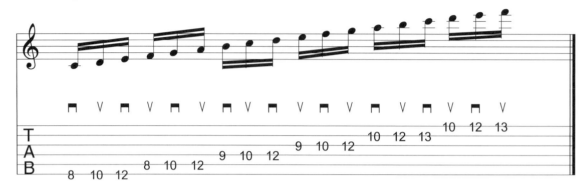 Track 04

EX：2

EX：3

EX：4

EX：5

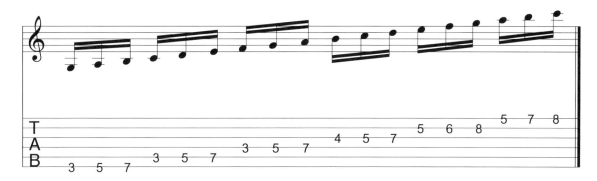

EX：6

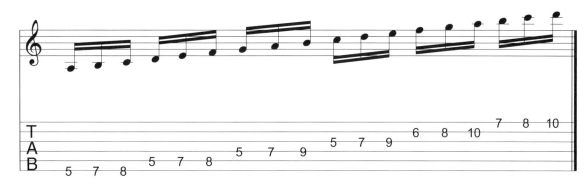

EX：7

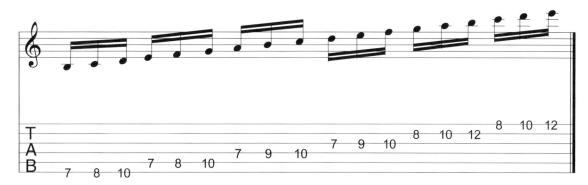

EX：8

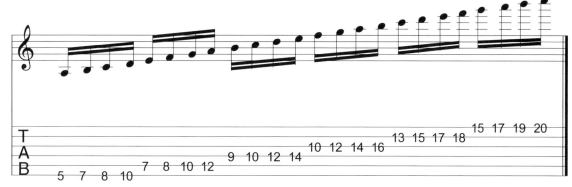

四個音的音階指型圖（第35頁例8）

圖1

第六弦第5格起始

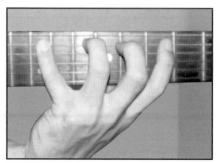

圖2

第五弦第7格起始

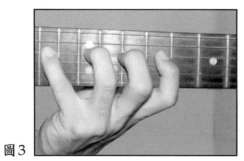

圖3

第四弦第9格起始

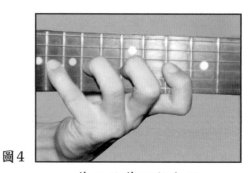

圖4

第三弦第10格起始

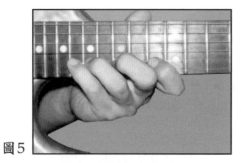

圖5

第二弦第13格起始

圖6

第一弦第15格起始

1383 by Yngwie J. Malmsteen

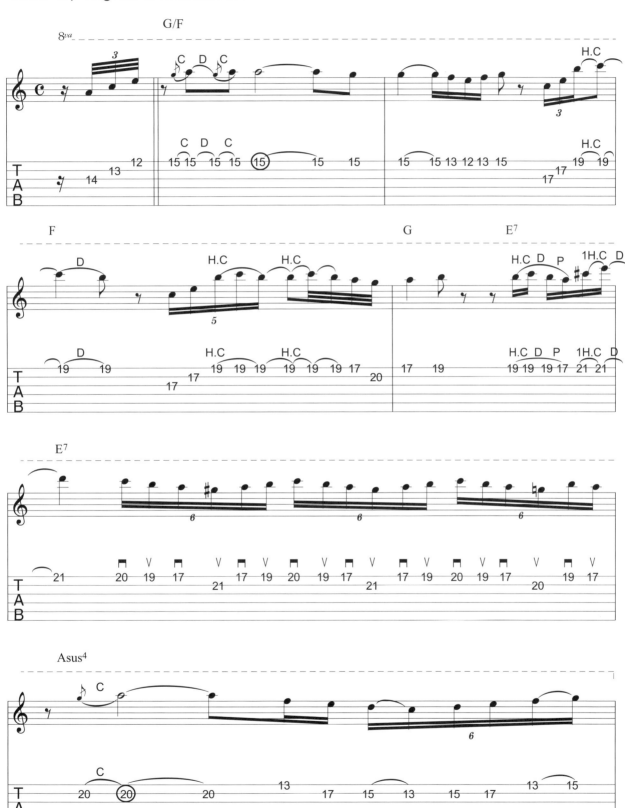

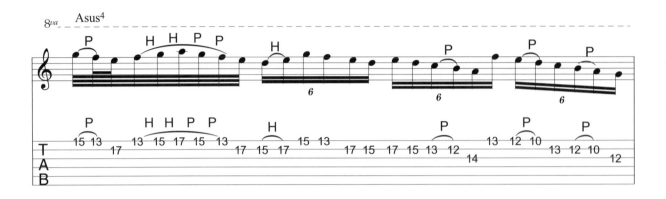

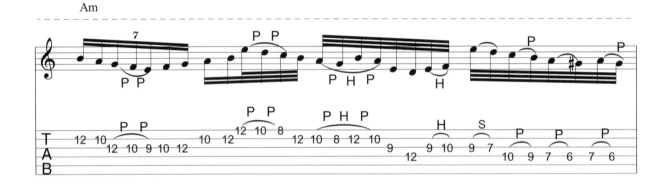

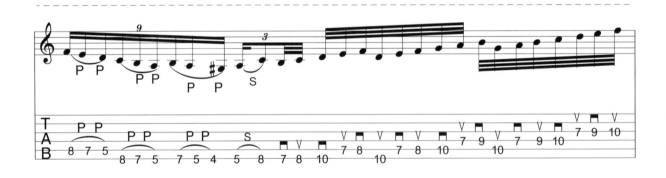

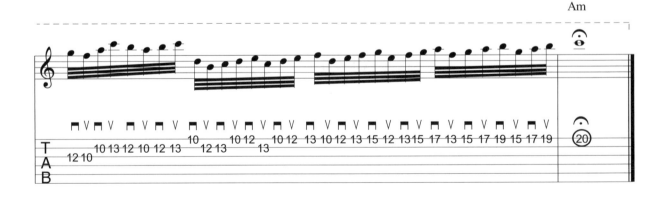

Chapter 8　小調音階

旋律小音階和減七和弦音階

　　除了調式音階外，還有一些其他的音階，可以輔助你在旋律上的變化；在不同的和弦性質當中，使用不同的音亦可將和弦的特性突顯出來。

　　例1為C旋律小音階，例2為C減七和弦音階。你去做些筆記，把其他的把位也畫出來，然後練習到滾瓜爛熟為止！

EX：1　C melodic Minor (♭3)　🔘 *Track 05*

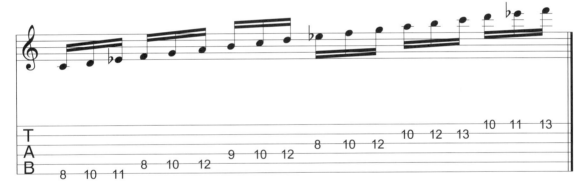

EX：2　C diminished

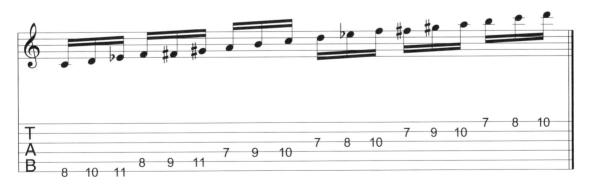

和聲小音階

將純小音階A、B、C、D、E、F、G、A的G音升高半高，就成為和聲小音階（Harmonic Minor Scale），和聲小音階是所有小音階中，使用最多的一種。

有著極為強烈的古典感，Yngwie J. Malmsteen. Al Di Meola 都在歌曲中大量使用，使音樂帶有古典及阿拉伯式的感覺。

例3是一個基本指型，你可以在吉他把位找出升G的音，然後，彈出各把位的和聲小音階。

EX：3

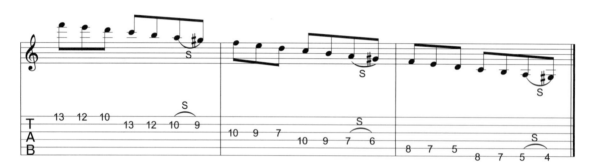

Chapter 9 五聲音階

五聲音階

　　若你在樂器行看見人亂彈一通，那八成是一些五聲音階。什麼是五聲音階？顧名思義，它只有五個音，那就是C（1）、D（2）、E（3）、G（5）、A（6），像中國的宮、商、角、徵、羽一樣，是種最簡單的音階。聽起來有中國的感覺，雖然如此，老外卻經常使用，幾乎每首歌都會有五聲音階的運用，用的巧或好，那就看每個人的品味了。一些知名的吉他手，都有不同的味道及手法，只要仔細聆聽，就可以發現每個人使用五聲音階的風格。

　　五聲音階彈的都是1、2、3、5、6這五個音，運用一些不同的推弦、勾弦、搥弦技巧，就可以有許多精彩的獨奏Solo，最常使用的是從開始起頭的這個型。數不盡的歌曲都從是開始的這個五聲音階去變化。所以，你一定要會，不然，你就...遜斃了。

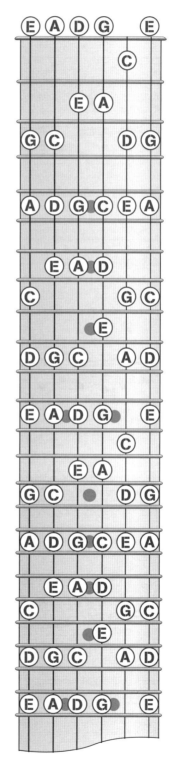

五聲音階 1. 2. 3. 5. 6

EX：1 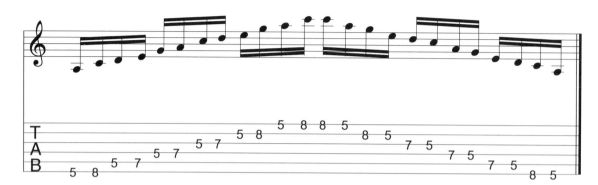 Track 06

EX：2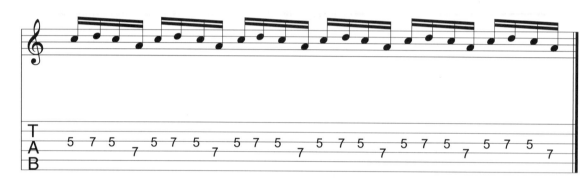

EX：3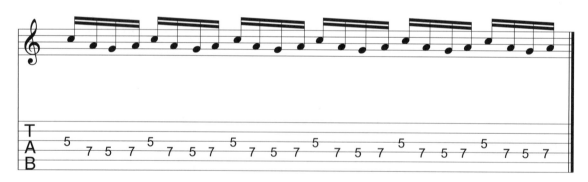

EX：4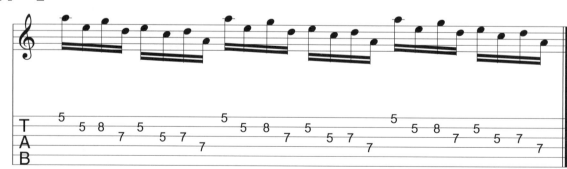

EX：5

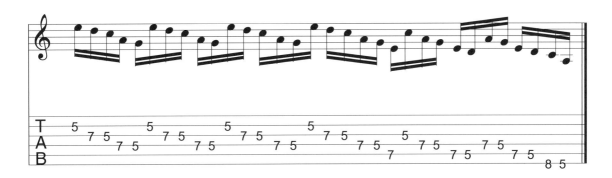

EX：6

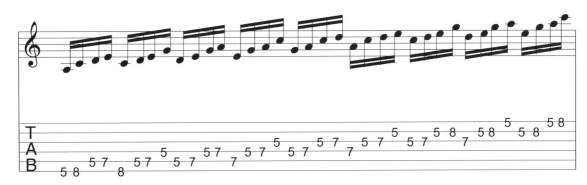

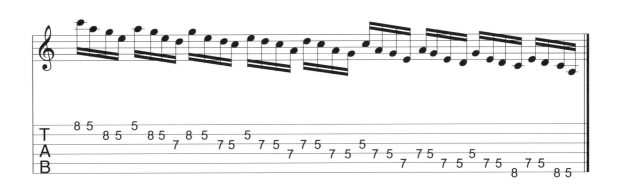

Clorado Bulldog by Mr. Big

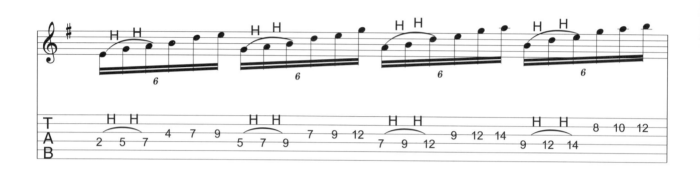

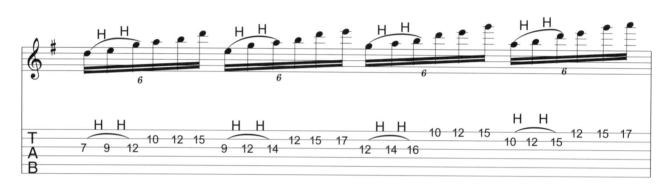

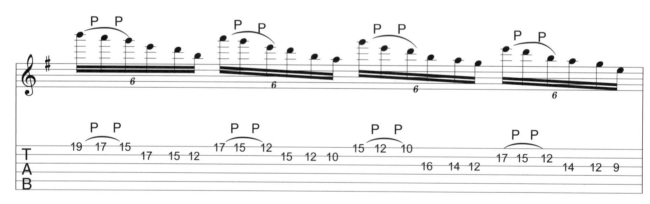

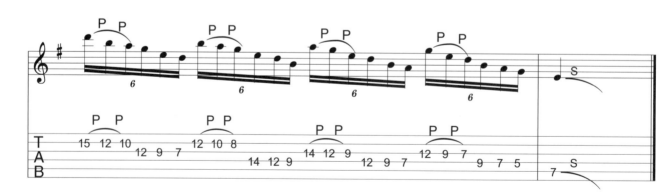

Chapter 10 Picking

Picking

Picking是指義甲（Pick）上下來回的運動，在不同的時機，變化不同的Picking的方式，會有不同的效果。

如何能像Yngwie J. Malmsteen、Al Di Meola、Steve Morse和Paul Gilbert那樣，彈的又快又清楚？

我曾想像是否他們都見過撒旦？或曾到過西藏或少林寺學習獨門絕技？

事實上，快速的Picking是有邏輯的方式可循的，最簡單的運動，配合模式的組合，縱始你在情緒低潮的時候，也能像個軍火庫般的有大量的武器執行你的彈奏。通常「下、上、下、上」是最常使用及最方便的一種方法，它的好處是當你在快速彈奏時不用考慮到右手的時機問題，只要把你的左手照顧好就好了。（當然，先決條件是你的右手要穩）。

下面從例1到例12，分別有五聲音階及自然音階的練習，從簡單到複雜。你必須知道Picking的符號：∏ 表示下，Ⅴ 表示上。

說穿了，只是弦與弦、音符與音符、偶數與奇數的編排問題罷了。

別著急，先慢慢彈，一個音一個音，清清楚楚的交代出來，然後，才可以加快速度。Picking的方式，作將會影響你日後的彈奏。紮實的基本動作，對你未來的彈奏會有很大的幫助。

希望這個練習能給你一些新的靈感及啟示、加油！

EX：1 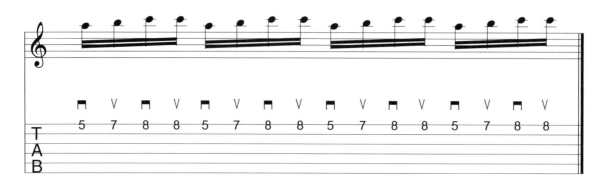 Track 07

EX：2

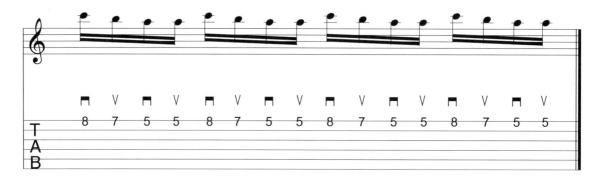

EX：3

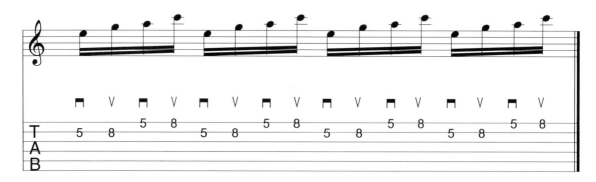

EX：4

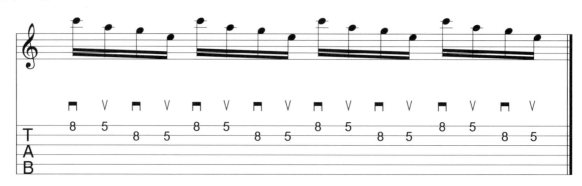

EX：5

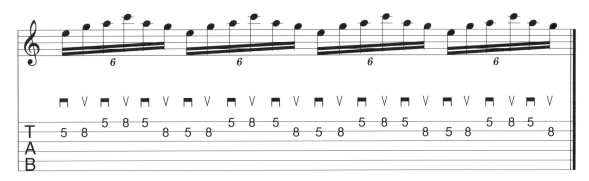

EX：6

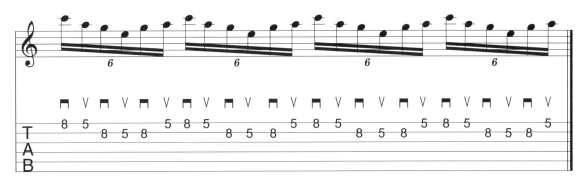

EX：7

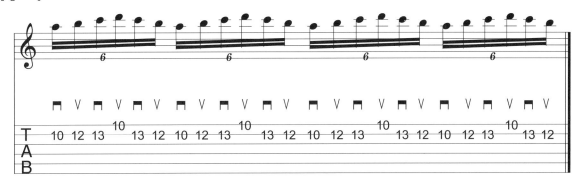

EX：8

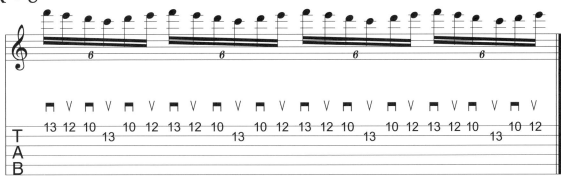

EX：9

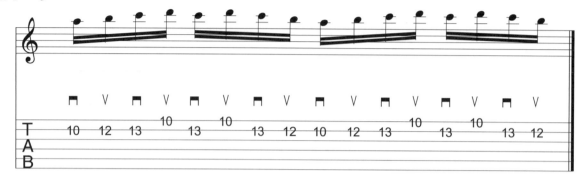

EX：10

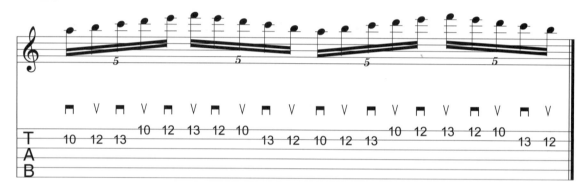

EX：11

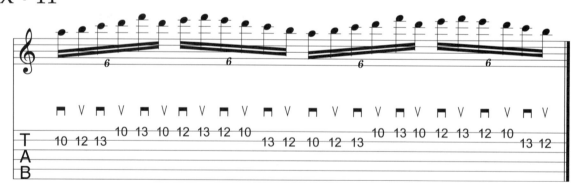

EX：12

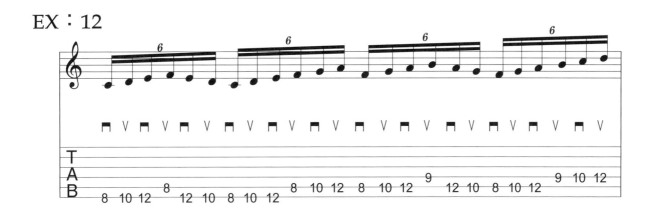

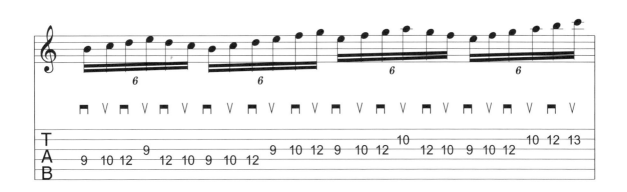

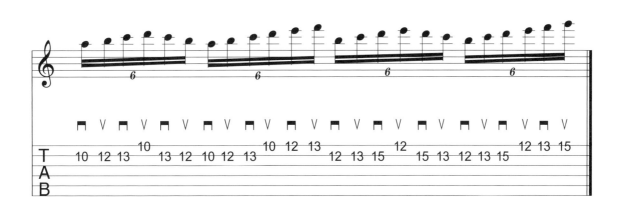

Colorado Bulldog by Mr. Big

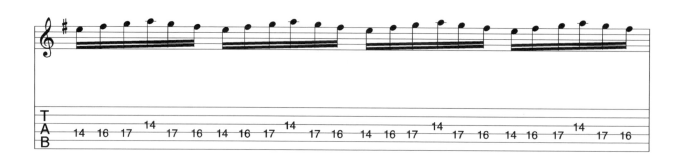

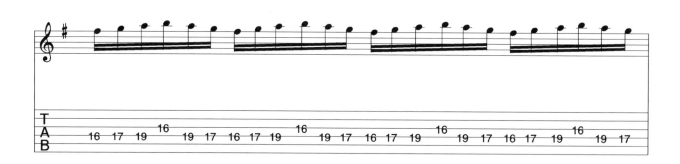

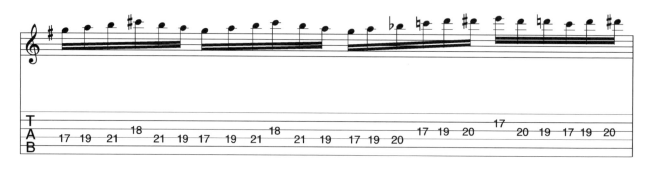

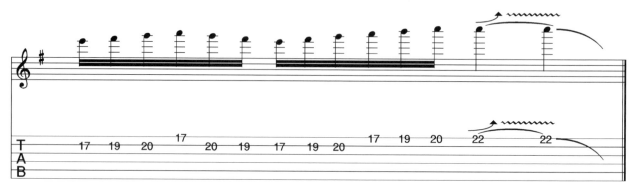

1383 by Yngwie J. Malmsteen

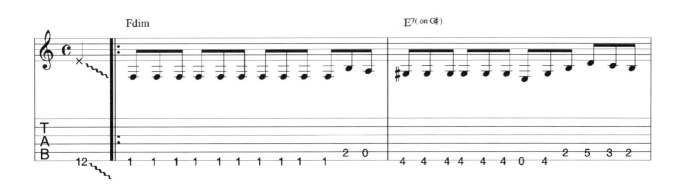

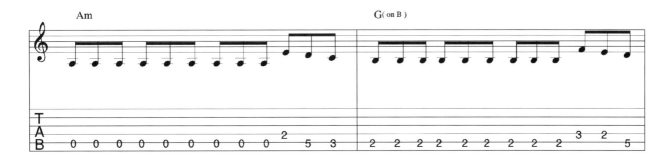

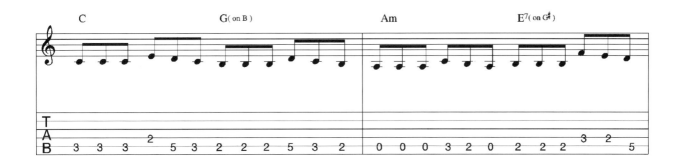

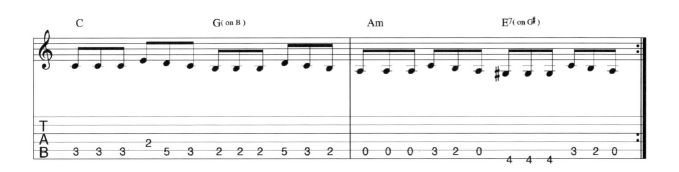

Chapter 11　推弦

如果你無聊的想看一個吉他手的「功力如何」？那我教你：你只要看他左手推弦的音準、顫音的穩定度，大概就可以知道這個吉他手的程度。

推弦是電吉他上必備的技巧之一，每首歌都可能有推弦。通常，推弦和顫音一起混合使用。你可以先彈再推，或先推再彈，利用左手的食指、中指、無名指、小指，分別做練習，使音符上升或下降。

推弦能夠讓音程起微妙的變化，如果從2開始，可以有2-♭3、2-3、2-4幾種基本的推弦，在樂譜分別有不同的符號，你必須先知道它是屬於那一種的推弦，彈起來才會「對味」！

像圖1，從第三弦的2開始推至3的音，可以用食指、中指輔助增加無名指的力量。圖2是一種錯誤的方式，手指關節的位置不夠正確，容易產生雜音，而且無法掌握音的準確度。

如果是低音弦的推弦，必須像圖3往下拉，這樣子弦才不會因為移位的關係跑出指板外。

Pink Floyd的吉他手Dvid Gilmour在推弦的技巧中使用許多小三度，造成他獨特的風格。例曲中Joe Satriani的Cryin'是先推再彈的一個很好的範例。很不錯的Idea。先推再彈的例子在Deep Purple的Smoke On The Water裡也有，你可以多學一些推弦的技巧。

因為推弦的時候，手指會碰觸到其他弦，所以你必須考慮到消除這些雜音的問題。你可以看圖4，左手拇指消第六弦。四、五弦已經被推弦消掉了。一、二弦則靠右手，如圖5。

如果你推第二弦，四、五、六弦可以靠右手大姆指來消音，如圖6。這些看似簡單的動作實際上要多努力才會看到成果，多聽些CD，多練習，你就更清楚這個「擠、扭、轉、揉、抖」的技巧了。

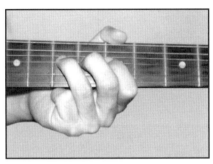

圖1

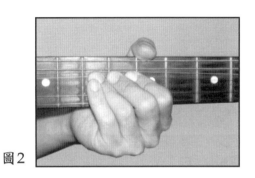

圖2

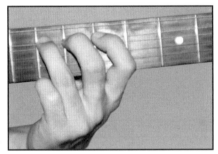

圖3

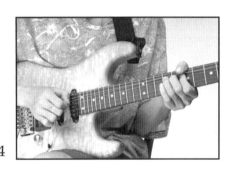

圖4

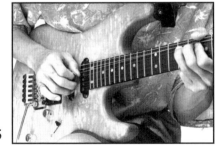

圖5

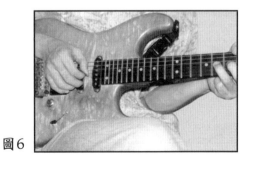

圖6

Cryin' by Joe Satrianl

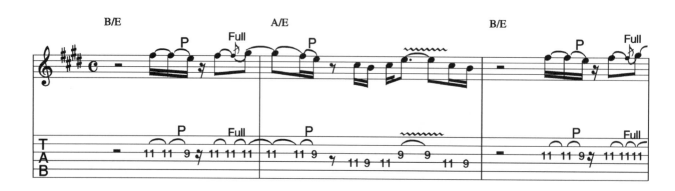

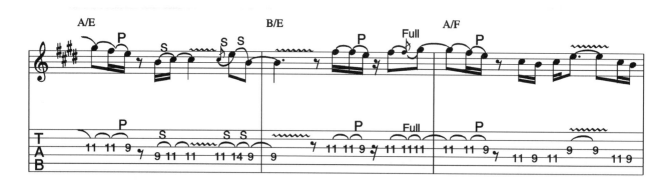

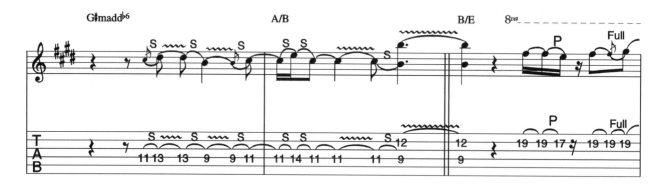

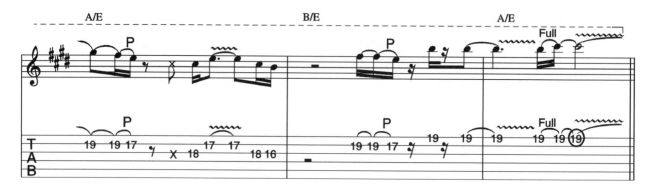

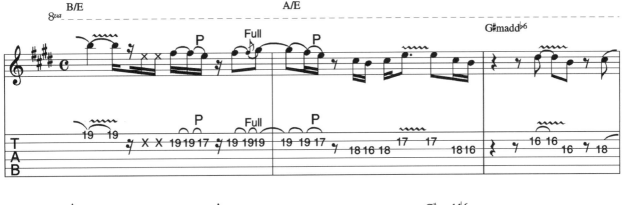

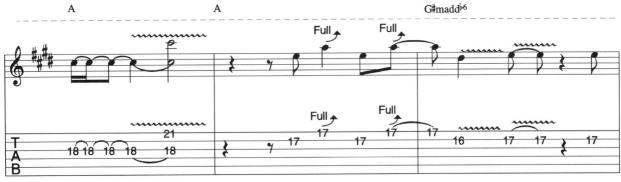

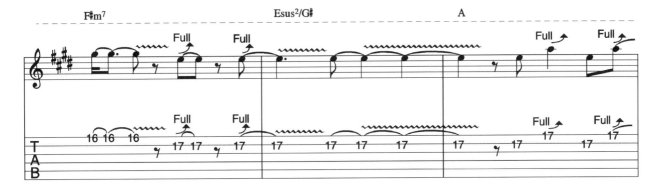

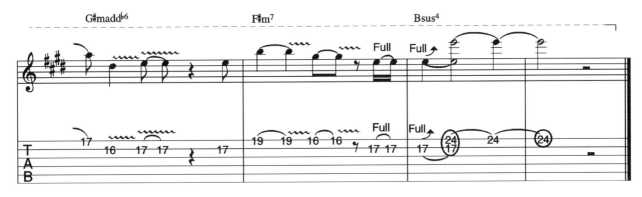

Livin' On A Prayer by Bon Jovi

Track 29-30

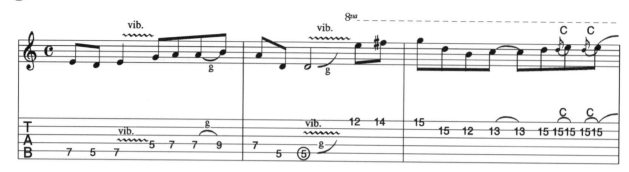

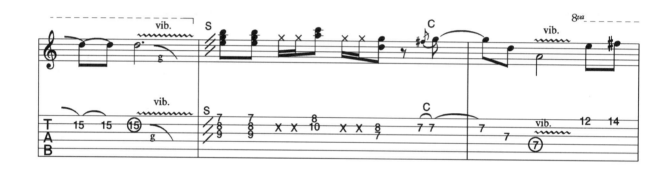

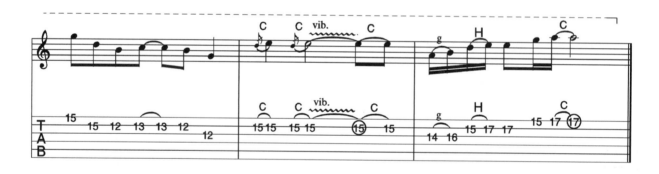

You Give Love A Bad Name by Bon Jovi

🔘 *Track 47-48*

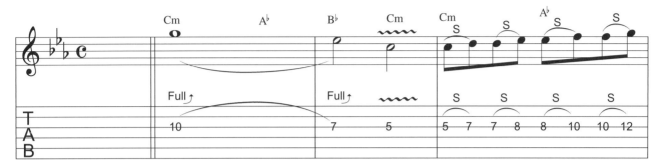

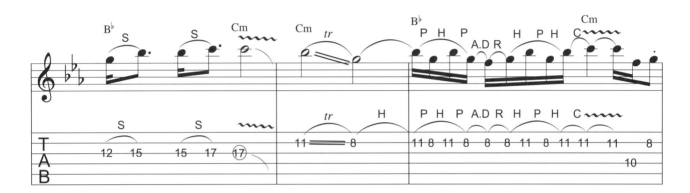

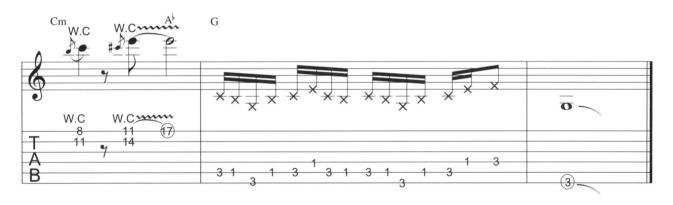

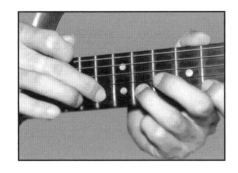

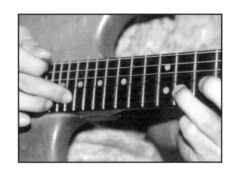

I Can't Tell You Why by The Eagles

Track 25-26

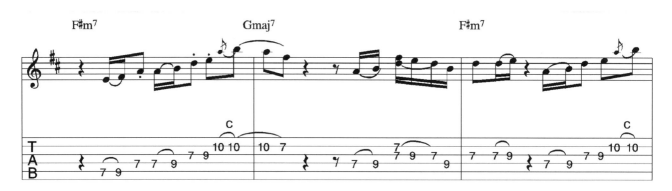

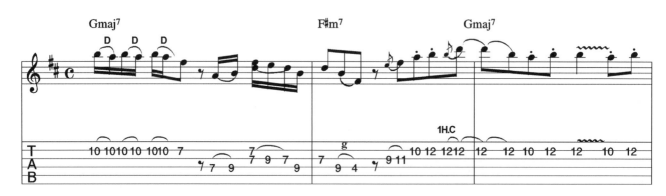

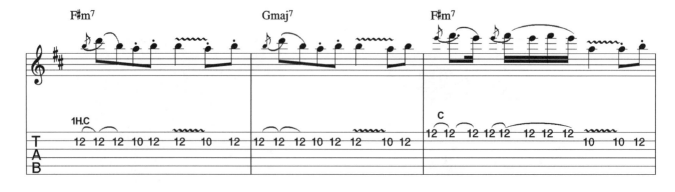

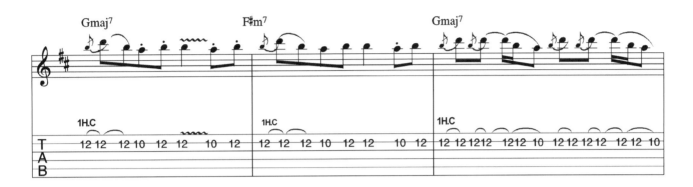

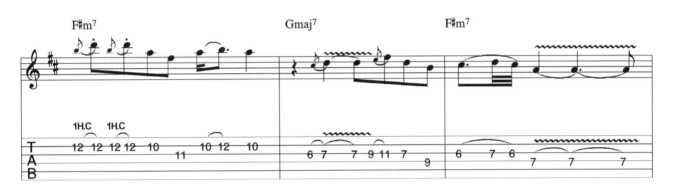

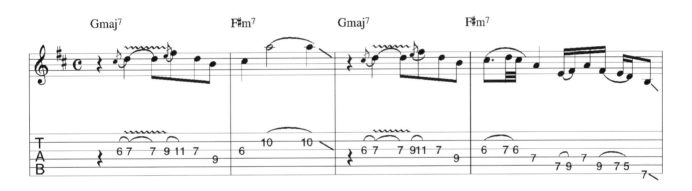

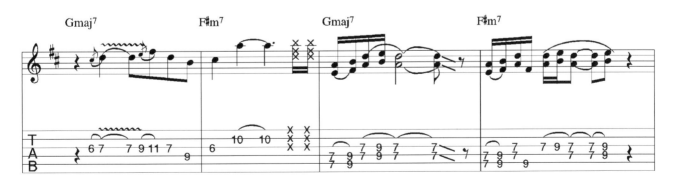

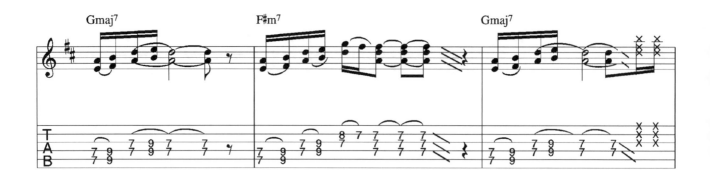

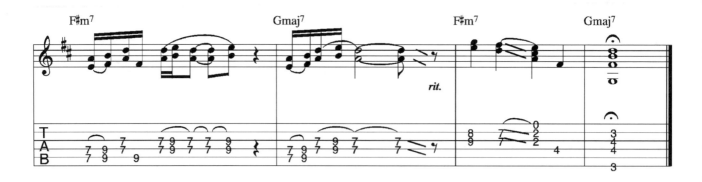

Nothing But Love by Mr. Big

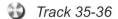 Track 35-36

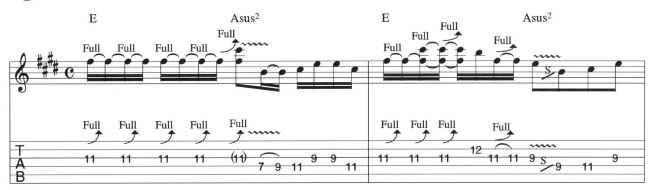

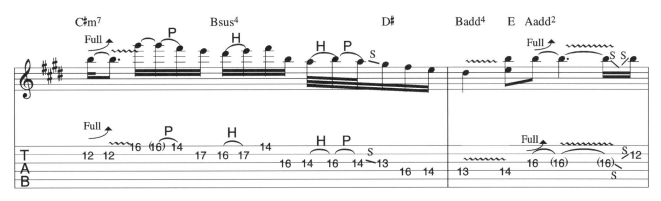

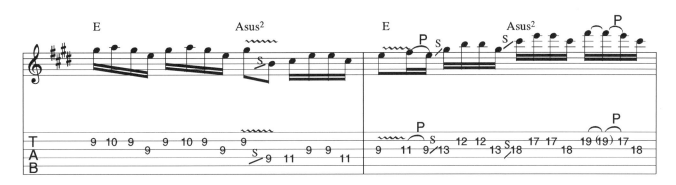

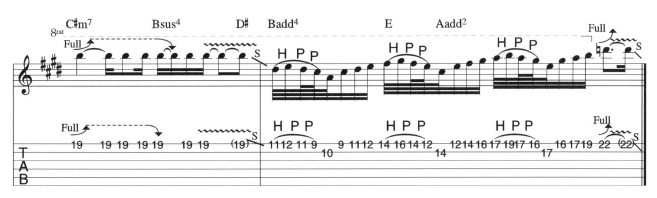

Smoke On The Water by Deep Purple

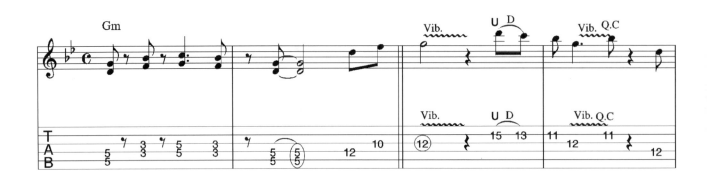

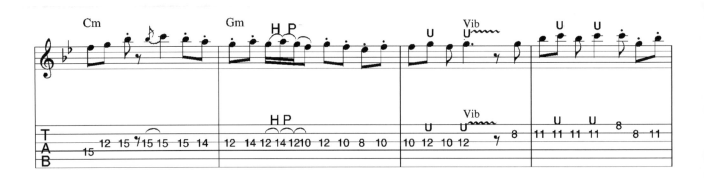

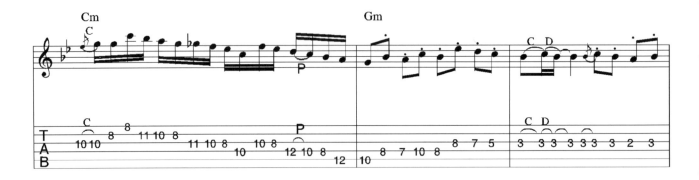

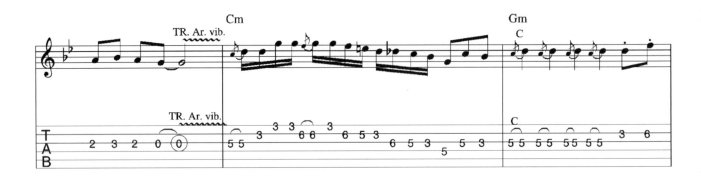

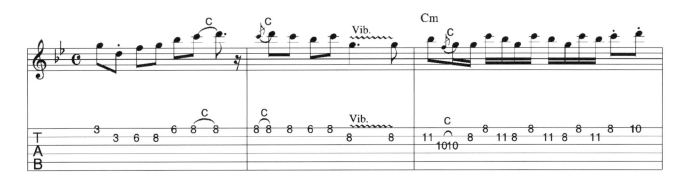

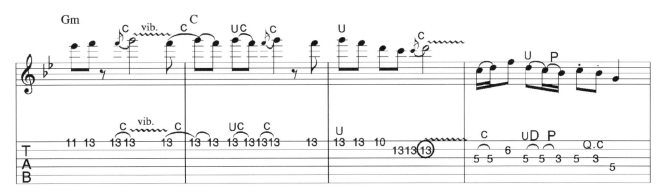

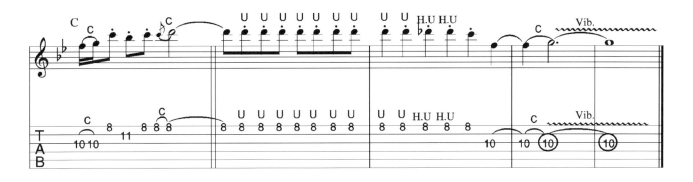

Chapter 12 搥弦和勾弦

80年代末，當我第一次聽到Tony Macalpine的音樂時，被那快速的音符所震懾，後來，當我搞清楚那原來是在電吉他上可以輕鬆做出的搥弦和勾弦的技巧後，我便不再覺得稀奇。

若你想要「流暢又快速的彈奏」那必須具備Hammer On（搥弦）和Pull Off（勾弦）這兩個簡單的技巧。

幾乎每段優美的吉他獨奏都使用這個常用的動作，兩者經常混合使用。你可以先從一條弦上開始練習，慢慢增加為六條弦，甚至一個音階、二個音階混合使用。或做更具花式的搥、勾弦，只要發揮你的想像力。（混合音階彈奏時會用到Slide（滑奏）動作。）

彈出第一音，然後運用你左手的指力搥或勾出下一個音。左手手指敲打，挑琴弦的感覺在電吉他不插電時做這些練習最有幫助。

例1、2、3為搥弦的練習，例2是跨弦的變化，例3是五聲音階。

例4、5、6的音階和例1、2、3都相同，只是做勾弦的變化而已。

例7和例8是兩弦和三弦上的搥弦與勾弦，你可以用你習慣的Picking方式去彈，通常只彈一下就勾或搥出其他的音。

例9是五聲音階在2弦上的搥勾練習。例10、11則是兩弦的勾搥弦。

例12是音階在六弦上可做的搥勾練習。

例曲Shy Boy是Steve Vai在David Lee Roth Band時候的名曲，非常好的搥、勾弦範例，你可以練練看。

EX：1 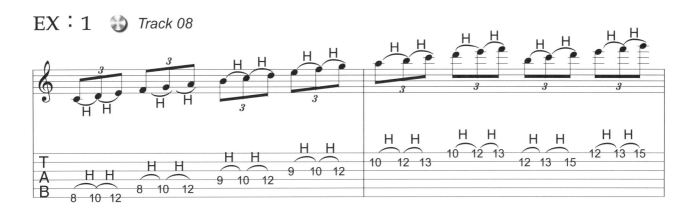 *Track 08*

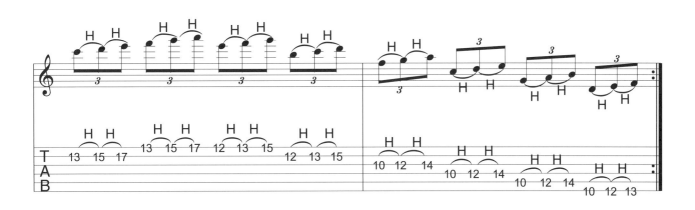

EX：2

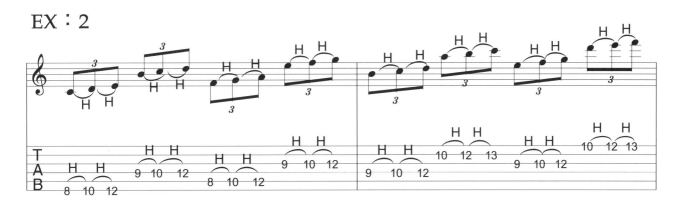

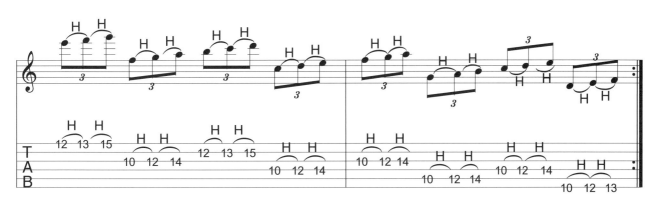

EX：3

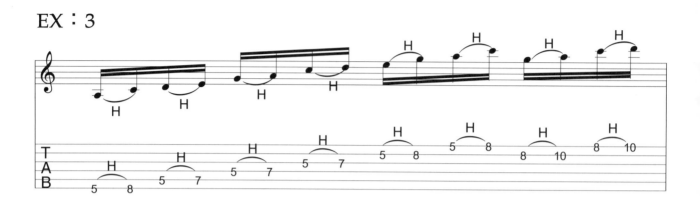

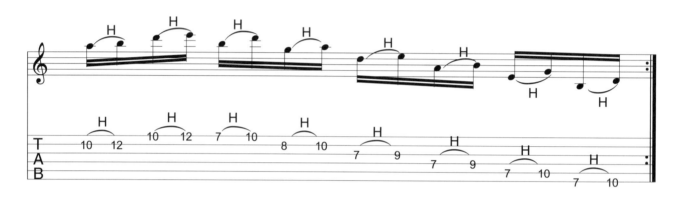

EX：4

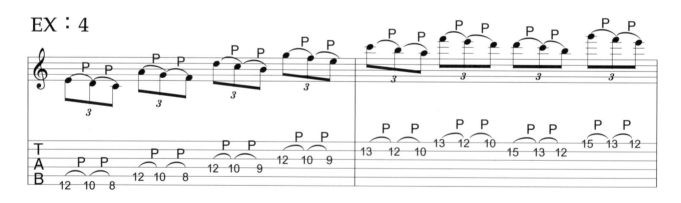

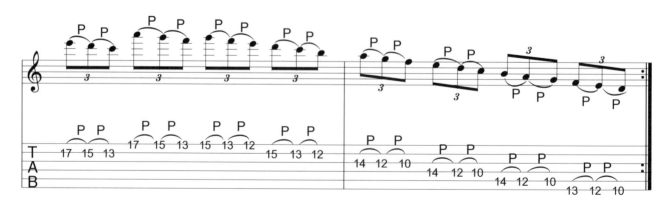

EX：5

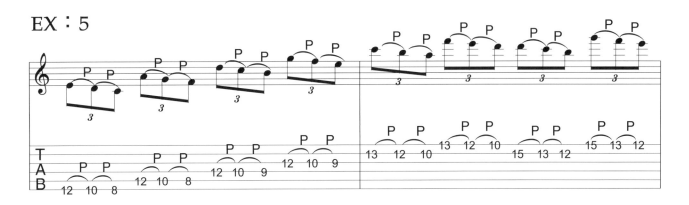

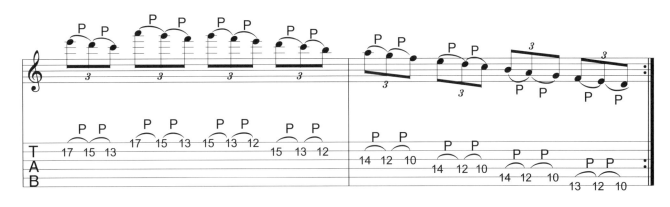

EX：6

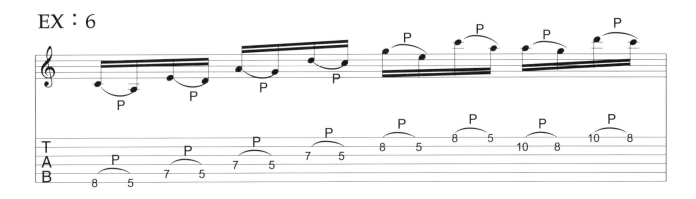

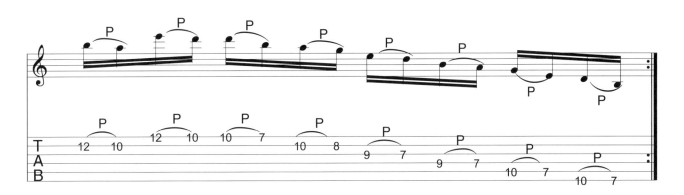

EX : 7

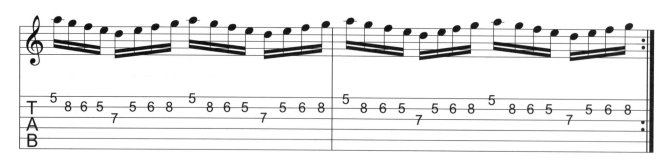

EX : 8

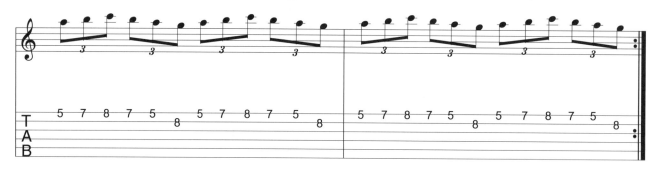

EX : 9

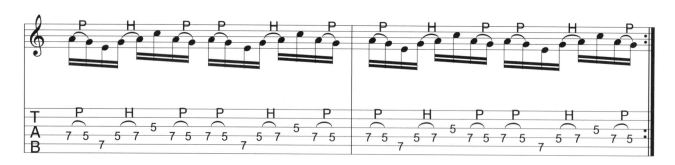

EX : 10

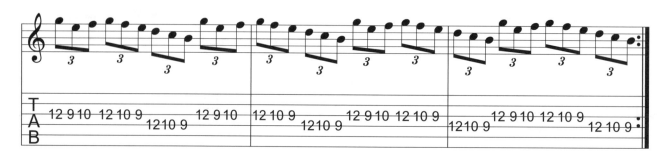

EX：11

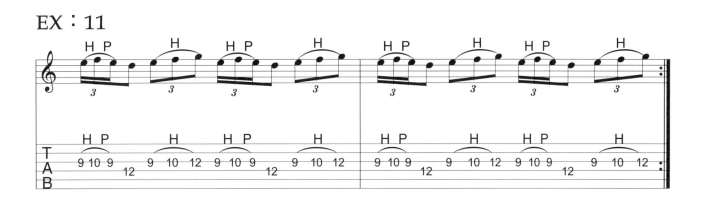

EX：12

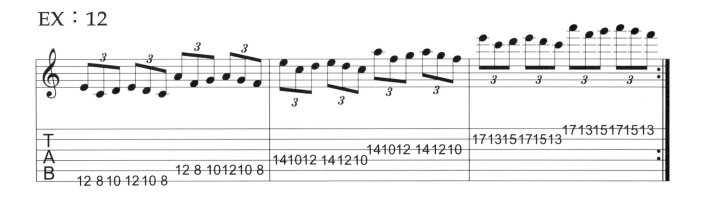

Shy Boy by David Lee Roth Band

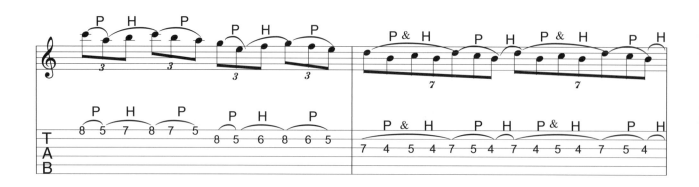

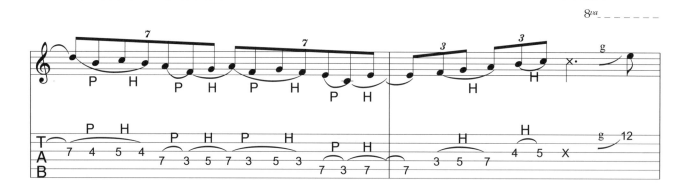

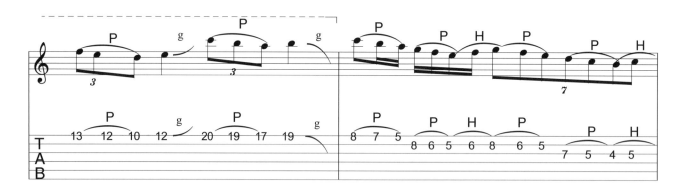

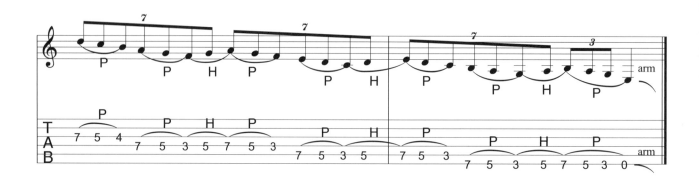

Surfing With The Alien by Joe Striani

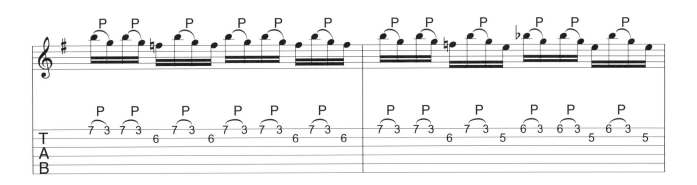

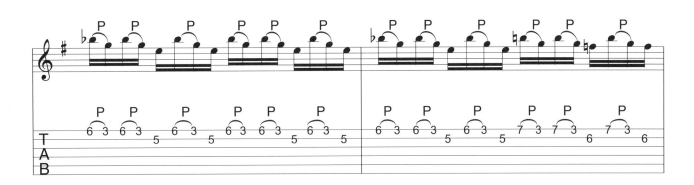

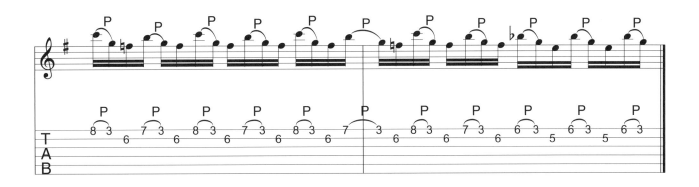

Fire by Yngwie J. Malmsteen

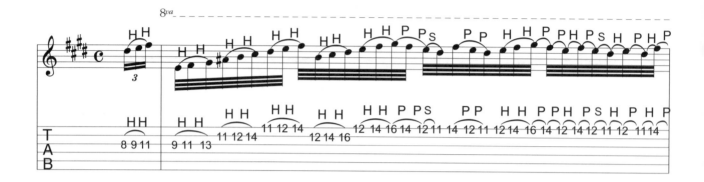

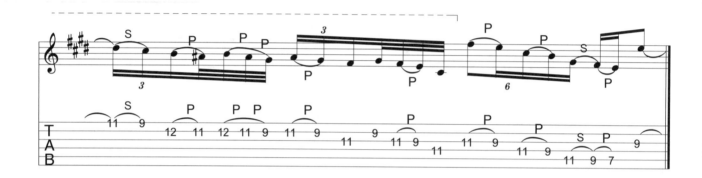

Chapter 13 連續搥勾弦

　　有許多電吉他的技巧可以製造出快速、緊張的感覺，Trill就是其中之一，它可以像雨滴快速下落般，讓你的音符不斷傾瀉出來。

　　如果，你在譜上看見Trill的記號，那就表示是連續搥勾弦，它是一種比搥勾弦還要快速的效果，通常，在吉他指板上較少超過四格，也都是在一弦上，當然，也有例外的情形。

　　Ozzy Osbourne的第一個吉他手Randy Rhoads就是大量使用Trill技巧的吉他手，在他的吉他獨奏裡，經常可以聽到許多應用及範例。

　　你可以利用Trill的技巧來練習左手的指手，依序練習中指、食指、小指、無名指，在指板上做遠距離的擴張。Trill的時候，通常只有第一個音才Picking，其餘的音全部都靠左手的指力作連續下搥、上勾的動作，在電吉他上是必備的基本功。

　　如何把Trill彈得又快又穩就看你左手的功夫手了！它看似簡單無比，但當我在錄Bon Jovi的"Never Say Goodbye"時，確實讓自己的左手吃了不少苦頭，酸了好久。

　　當然，你也可以混合一些別的技巧，例如點弦、Arpeggio等，都可以讓Trill更富變化而增色不少。

　　在例曲"Crazy Train"裡，有非常好的練習，你不妨放著CD，拿起電吉他，彈出這種又悍、又快的電吉他效果。

Never Say Goodbay by Bon Jovi

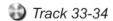
Track 33-34

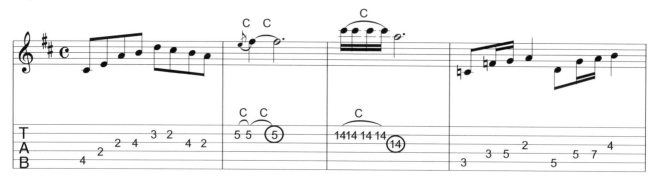

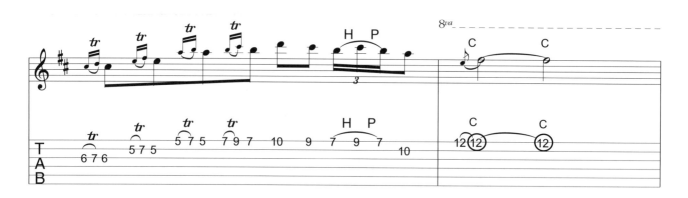

Crazy Train by Ozzy Osbourne

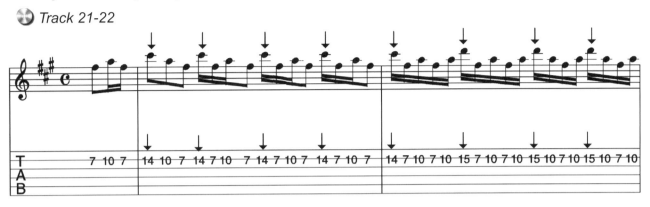

Track 21-22

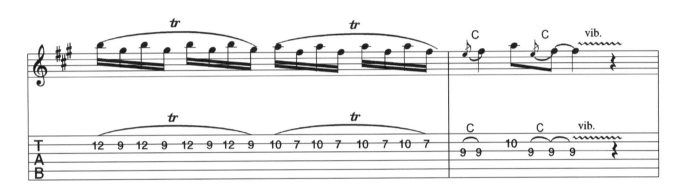

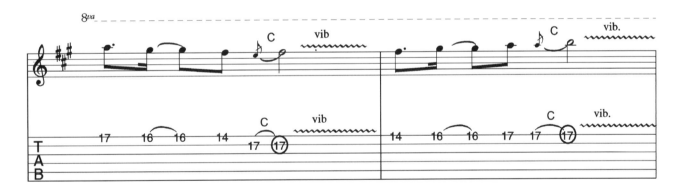

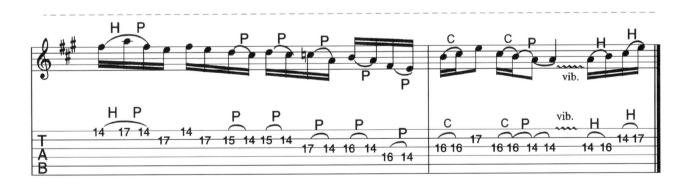

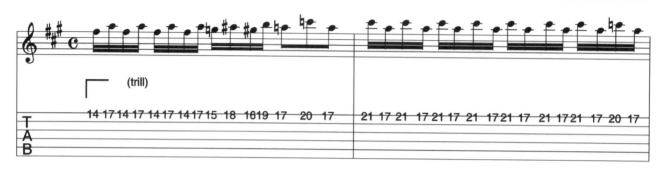

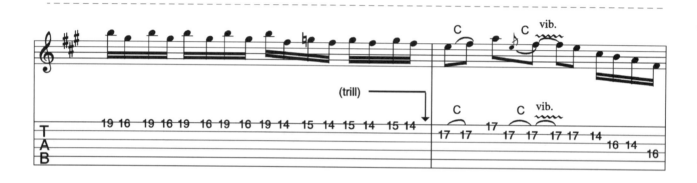

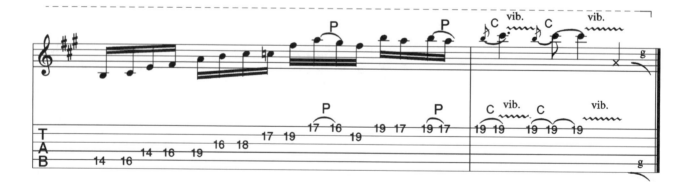

Chapter 14 三連音 及四連音

連音是即興的一種基本模式，也是簡單的練習。像階梯一樣，把音階做簡單的編排，就可以做出一些連音系列的上行或下行。

三連音、四連音做不同的組合，就可以聽一些速彈派的吉他手，如Vinne Moore、Yngwie J. Malmateen都是有些精采的連音旋律。

在即興演奏的時候，這些基本的連音可以當成「找把位」 的一種偏方，你可以在一條弦上彈，或整個音階型來練習，滾瓜爛熟後，你就可以在吉他指板上任意游走。

喔...！對了，練習的時候，別忘了用節拍器，這樣子，在以後彈一連串的快速連音時，音符才不會沒有輕重的亂飛。

EX：1 🔘 *Track 09*

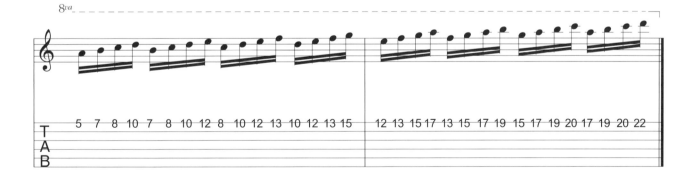

EX：2

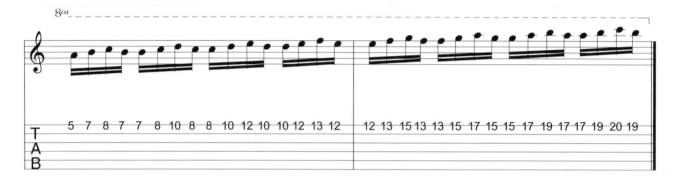

```
5 7 8  5 7 8 10  7 8 10 12  8 10 12 13 10 | 12 13 15 12 13 15 17 13 15 17 19 15 17 19 20 17
```

EX：3

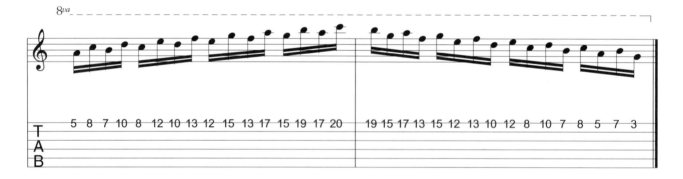

```
5 7 8 7  7 8 10 8  8 10 12 10  10 12 13 12 | 12 13 15 13 13 15 17 15 15 17 19 17 17 19 20 19
```

EX：4

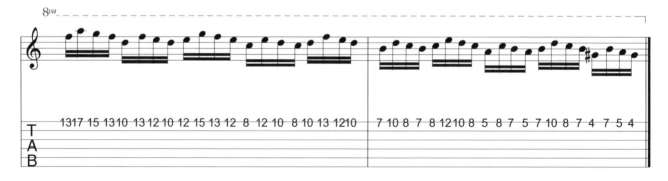

```
5 8 7 10  8 12 10 13  12 15 13 17  15 19 17 20 | 19 15 17 13  15 12 13 10  12 8 10 7  8 5 7 3
```

EX：5

```
1317 15 13 10  13 12 10 12  15 13 12 8  12 10 8 10 13 1210 | 7 10 8 7  8 1210 8  5 8 7 5  7 10 8 7  4 7 5 4
```

EX：6

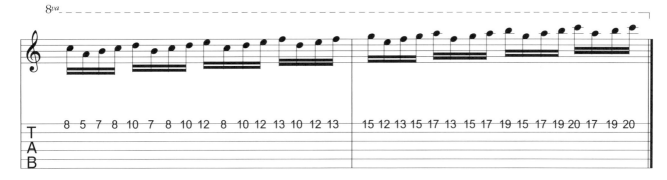

EX：7

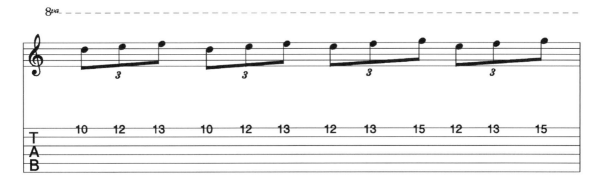

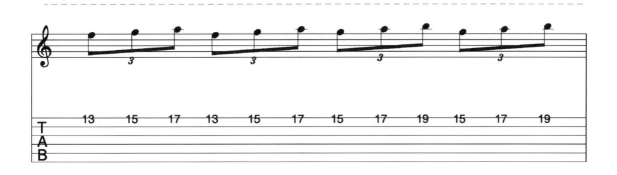

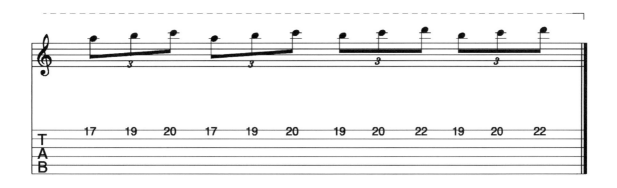

EX：8

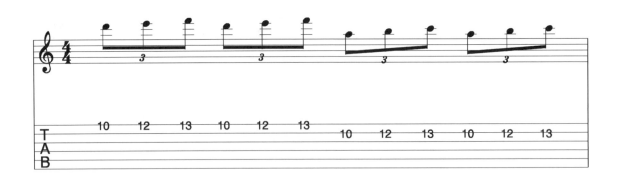

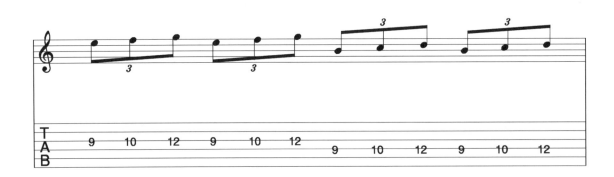

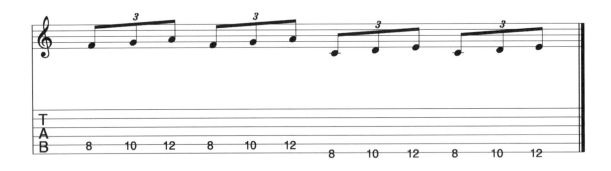

EX：9

EX：10

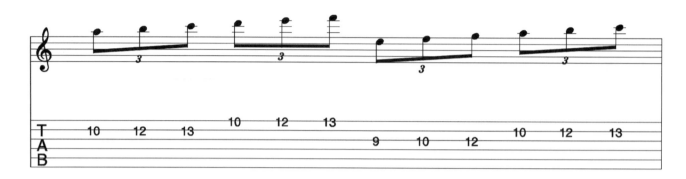

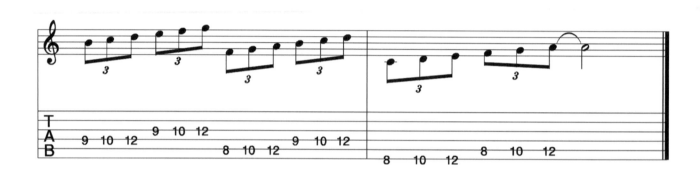

EX：11

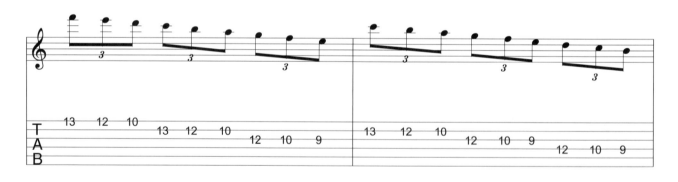

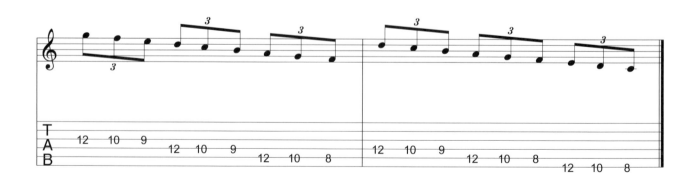

EX：12

EX：13

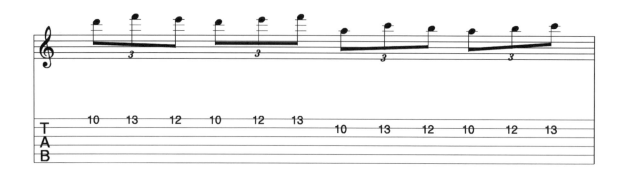

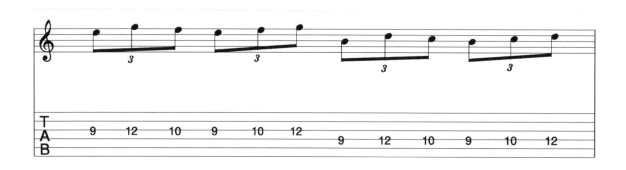

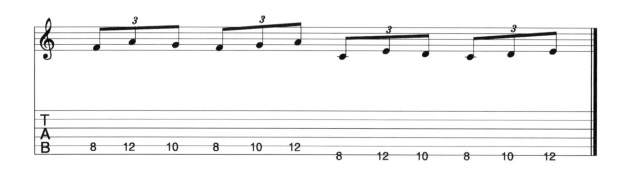

EX：14

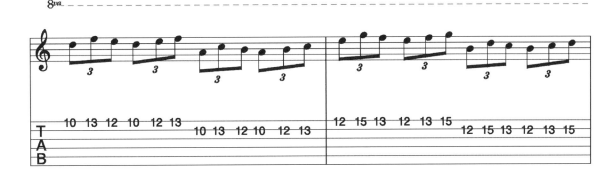

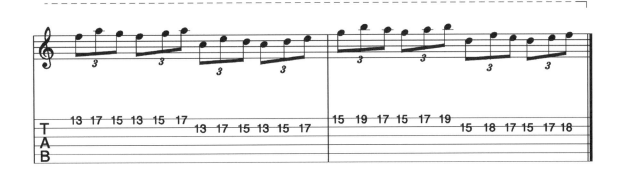

EX：15

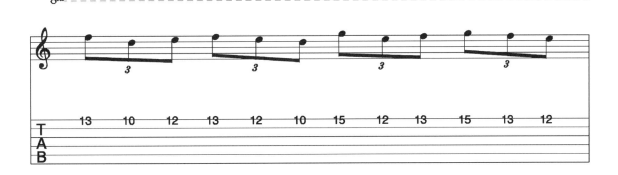

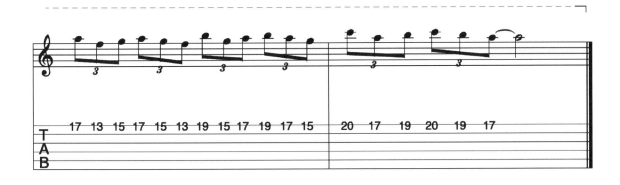

EX：16

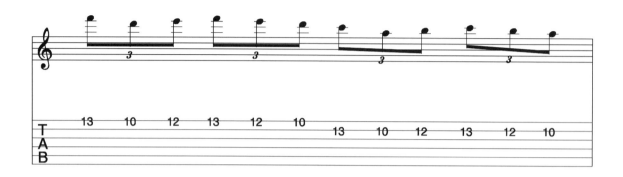

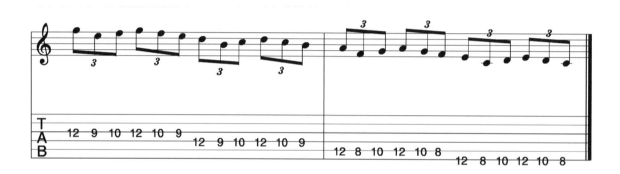

EX：17

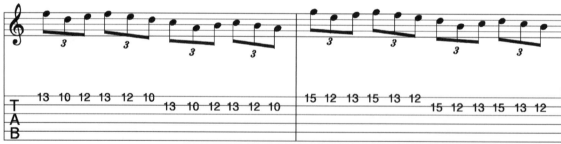

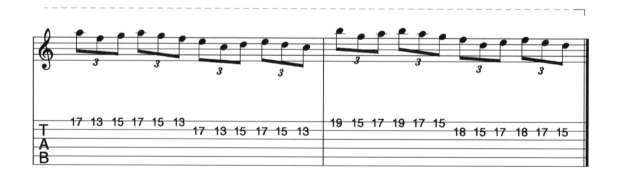

Kiss Of Death by G. Lynch, D. Dokken, & J. Pilson

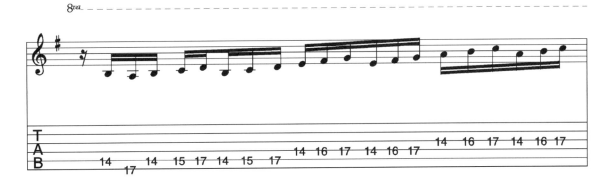

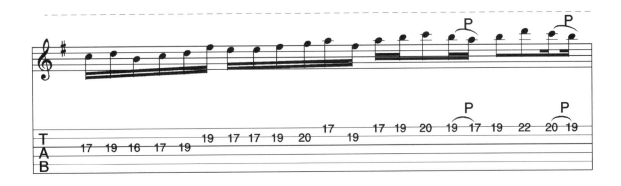

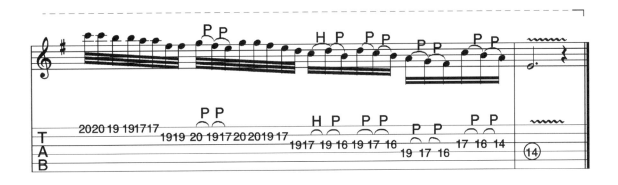

Superstitious by Europe

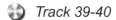

Track 39-40

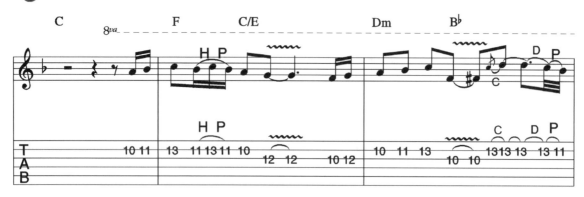

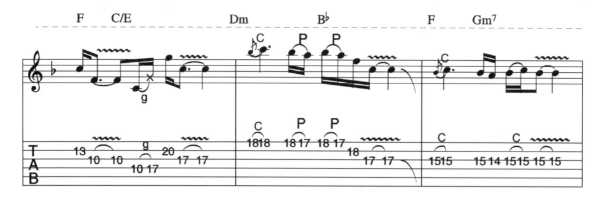

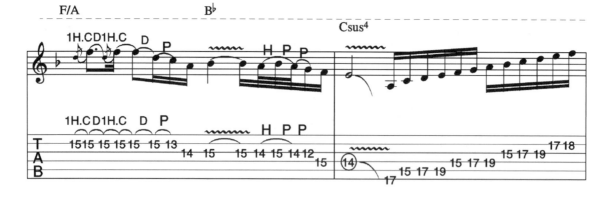

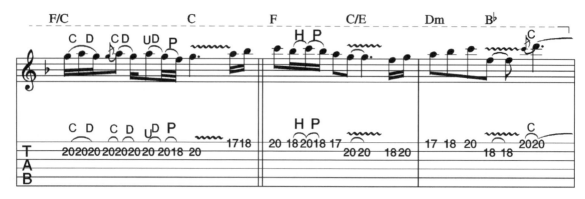

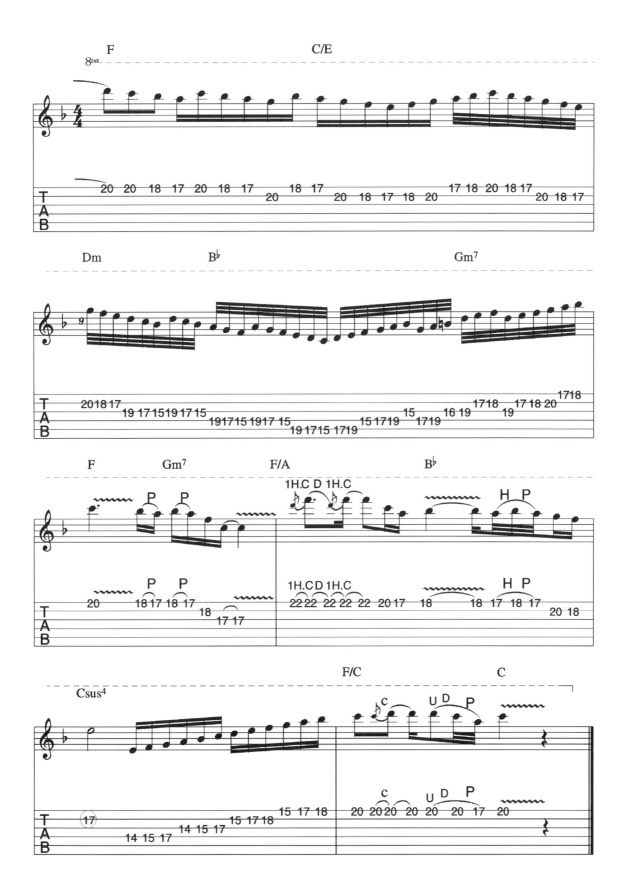

Deja Vu by Yngwie J. Malmsteen

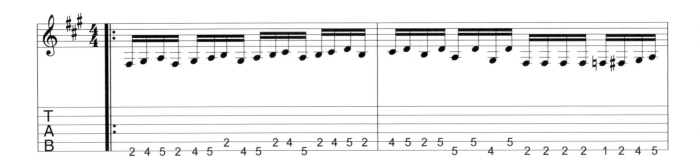

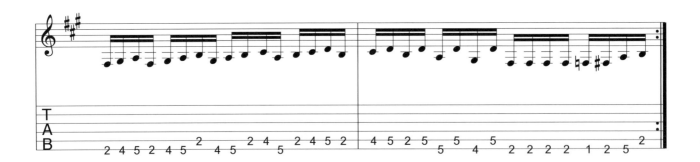

Seven Gobilns by Masayoshi（高中正義）

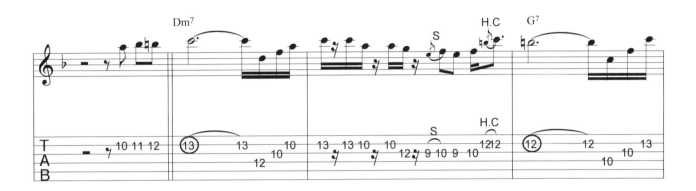

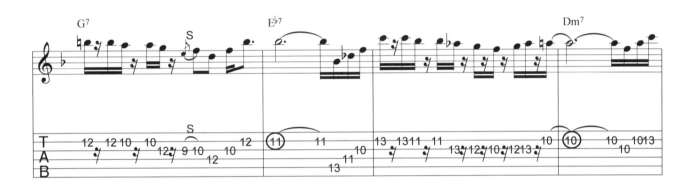

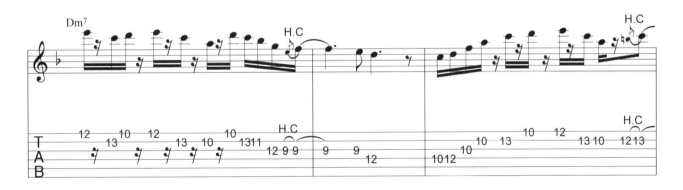

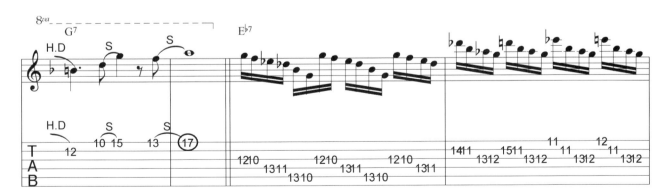

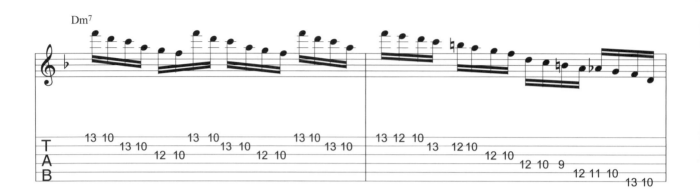

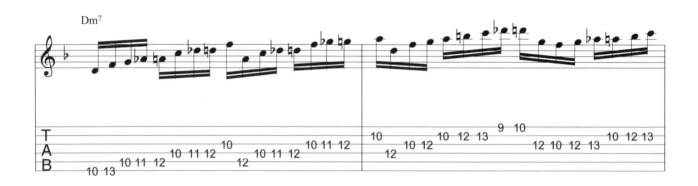

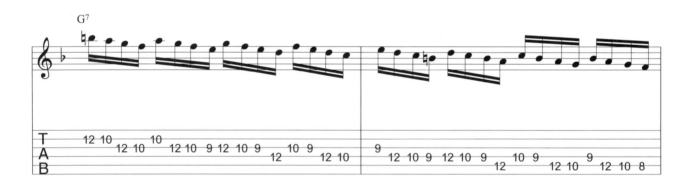

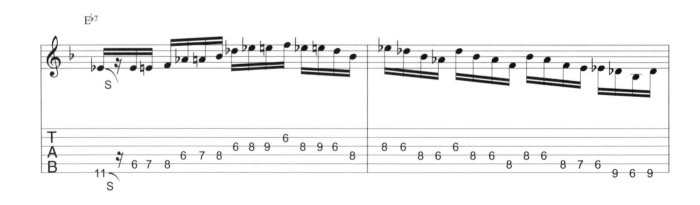

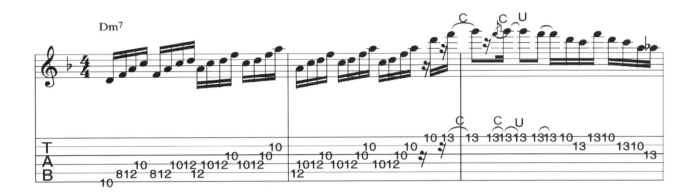

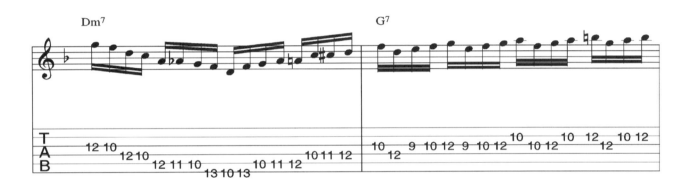

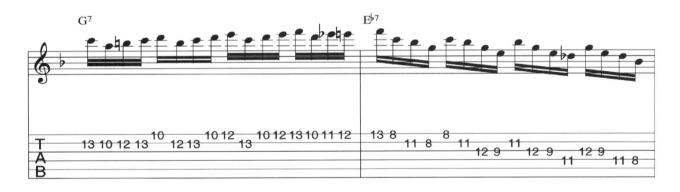

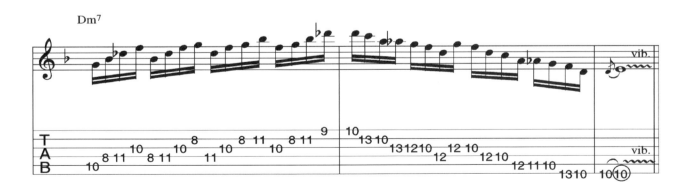

Chapter 15 強力和弦

電吉他接上Distortion後，你就可以彈些強力和弦，震耳欲聾的吵到鄰居打電話叫警察來制止你為止？但你必須考慮到節奏的問題，最好用節拍器或心裡默數著強、弱、強、弱的拍子。

例1—5是在拍子的時值上加些變化，你可以加些經過音或和弦的編排讓它更具爆發力。

搖滾樂裡，有時候會有兩個音就可以代替一個和弦的情形，因為是一種強而有力的破音效果，所以，可以在一些Bass的經過音加入一些泛音的技巧，會更有變化。

握緊Pick，只露出Pick的前端，在撥弦的時候大拇指內側和Pick up的前後都會有不同的高低的泛音。你必須多試幾次才可以隨心所欲的應用這個技巧。

例曲有許多Power Chord的片段，你也可以嘗試去改變它，做出更具爆發力的聲響。

EX：1

EX：2

EX：3

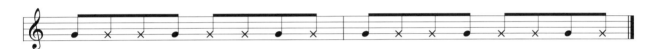

EX：4

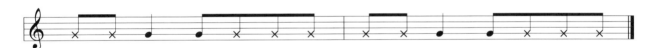

EX：5

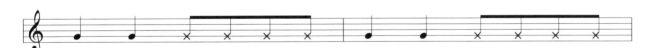

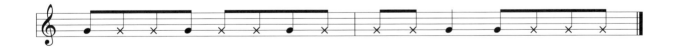

Chapter 16 刮弦

彈吉他可以不用手？開玩笑！這一章我就告訴你奇妙的Pick刮弦。

電吉他可以模擬許多音效，若你想要一種最簡單又唬人的聲音：（當然，唬人絕不是你彈吉他的目的）像噴射機、風聲、摩托車聲、口哨聲等，刮弦就是一種不需要什麼苦練就可以學會的雕蟲小技。你只要拿起Pick在弦上快速或慢速、輕或重、前或後的來回刮弦，在Pick Up附近刮弦，都會有一些令你意想不到的滿意效果。

六條弦的粗細都不相同，所以，刮出來的感覺也就不一樣。但是，你在刮弦的時候要特別注音Pick的角度，最好利用Pick的側面，也就是較圓的地方，這樣，才不會刮傷你的Pick。

如果你經常刮弦，或許缺角的Pick也會把你的吉他弦刮斷，如此因小失大實在划不來！另外，你也可以用Pick去刮刮看除了弦以外的其他的地方（例如：琴後的彈簧），當音量開得很大時，看看會有什麼好玩的效果發生？記得來信告訴我。

如果，你想用Pick刮鬍子？那就免了！

Chapter 17 五度圈

　　和弦的根音，有一種往下方五度推進的自然傾向。這種傾向以和弦進行出現最多，而依照五度音程的間隔，將上、下逐次構成的各調間的關係，用圓形的圖表表示，稱之為五度圈。

　　五度圈裡的每個字母可以是大和弦或小和弦，而每個和弦都可以當做I級和弦；五度圈的和弦進行通常不超過六個和弦（不包括裝飾和弦在內）。

　　在演奏時，五度也會有一種良好的效果，你可以在和弦進行或樂句的使用上去應用。

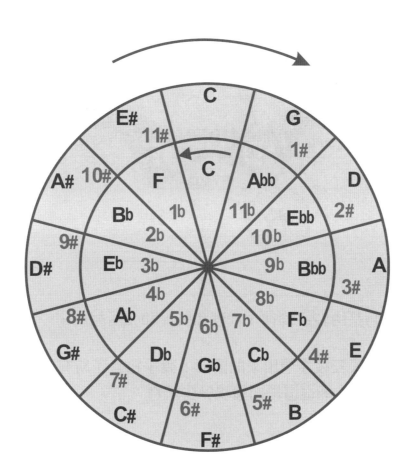

新五度音

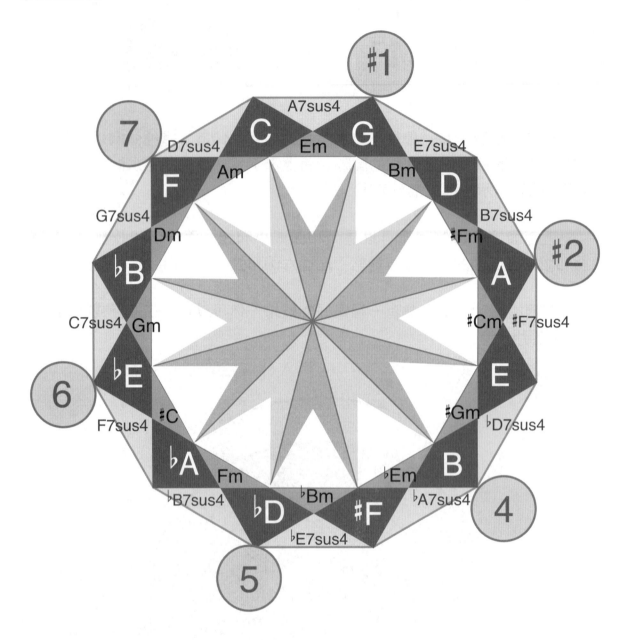

此新五度圈乃是由12平均律、代理和弦、和弦所組成……。

　　這個我花了三天三夜才想出來的圖形，幾乎包含了所有基本樂理裡該有的東西！考考你，看你能從這裡面發現多少解釋。

Chapter 18 小三度

　　吉他指板上凡是四格都是小三度，小三度可以運用在Diminished的和弦上，有強烈的古典效果。

　　像Yngwie J. Malmsteen、Randy Rhoads等吉他手，都在歌曲中大量使用。

　　例1、2、3是三個手法，它的聲音有特殊的感覺，使用不同Picking的方式，聽看有何不同的韻味？

EX：1　　 Track 10

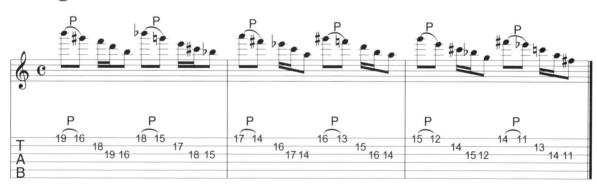

EX：2

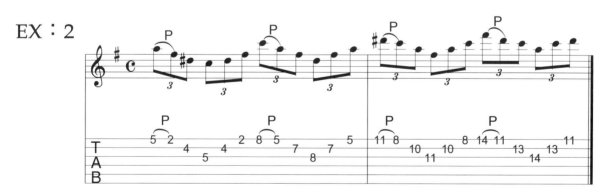

EX：3

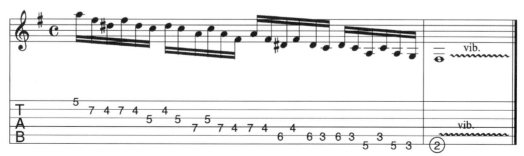

ff

99

Chapter 19 八度音

相同的音名在不同音高的音程範圍內稱之為八度。

從Wes Montgomery到Jimi Hendrix，George Benson到Steve Vai這些具有重要影響力的吉他手都有一些使用八度音彈奏的方法，只是表現的方式不同。

一些Jazz Fusion的吉他手最常使用八度音來表現他們的音樂；像著名的吉他手Lee Ritenour的"Early A.M.Attitude"就是一個典型的範例。

參看圖表A是全部G音的位置，你可以由不同的範例來做八度音練習。

例1-3最高、低音同時彈奏，有雙音的效果。

例4是使用G大調音階做八度進行的變化。

例曲1和2分別是Steve Vai和高中正義的八度音彈奏，而莫札特的土耳其進行曲是一首古典樂改編成電吉他演奏的曲子。

有各種不同的表現方法，運用八度在即興演奏尋找把位也是一種方法。多聽Jazz Fusion的CD，你就可以對八度音有更多的瞭解。

圖表A

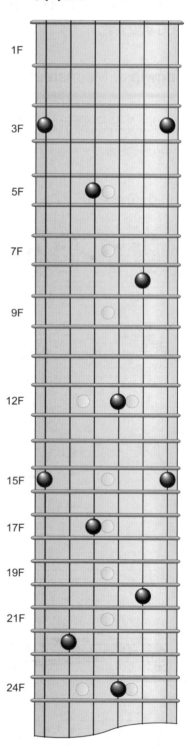

EX : 1

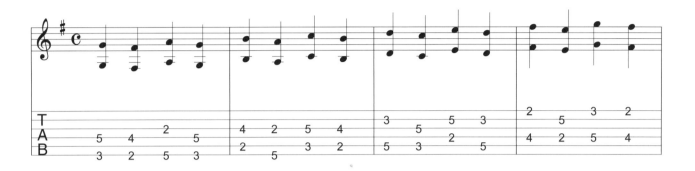

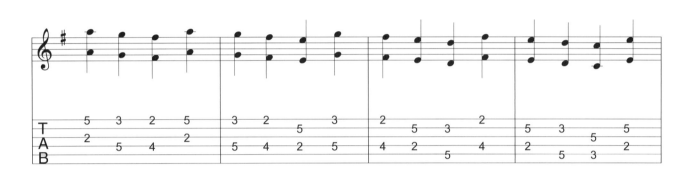

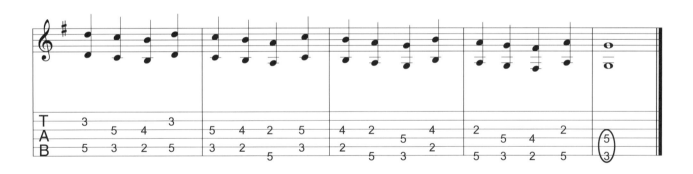

EX：2

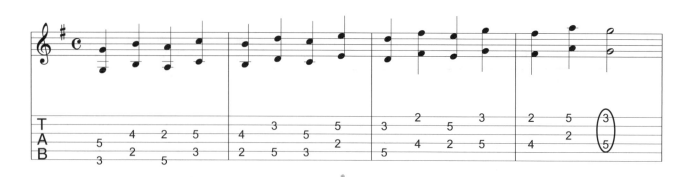

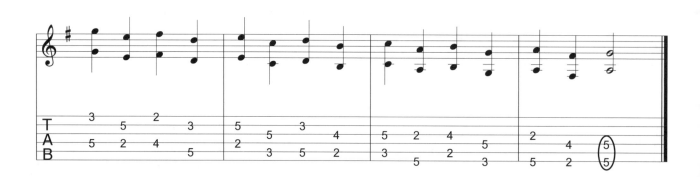

EX：3

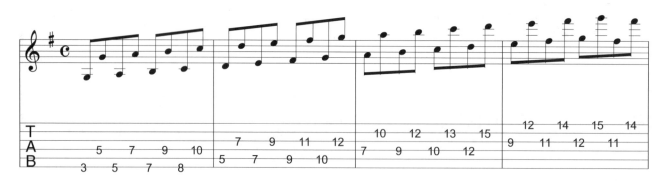

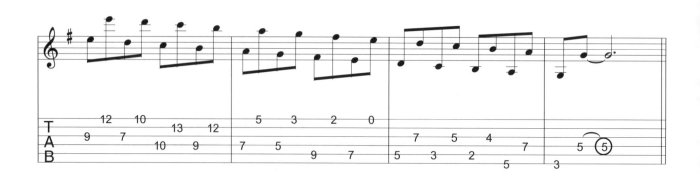

102

EX：4

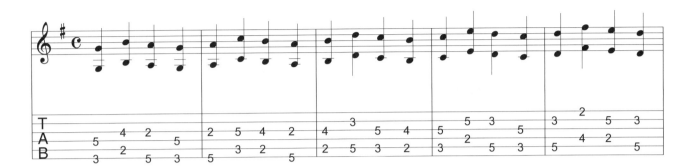

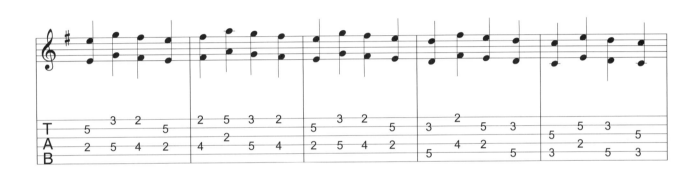

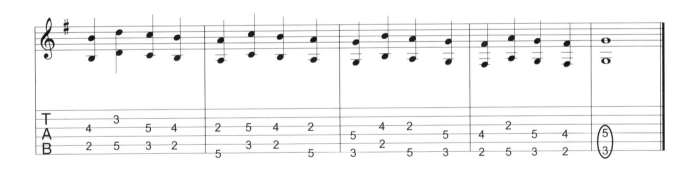

Tender Surrender by Steve Vai

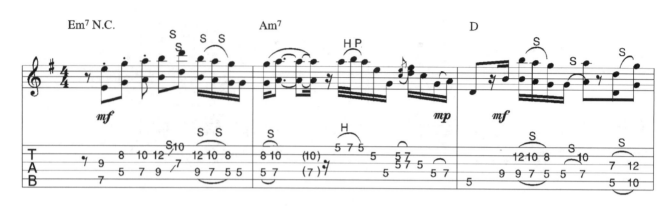

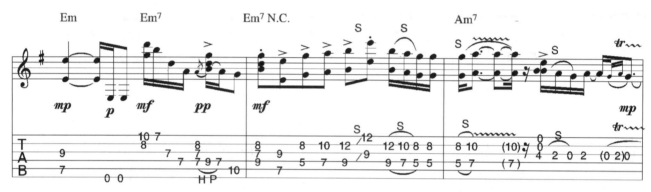

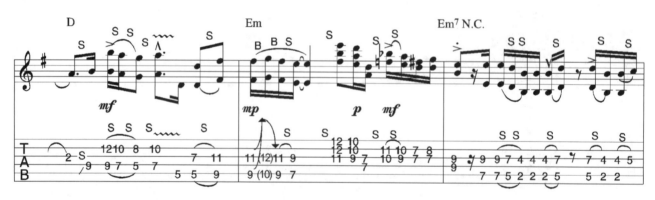

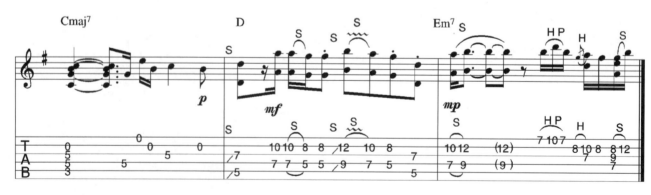

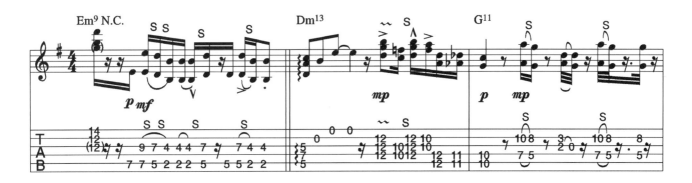

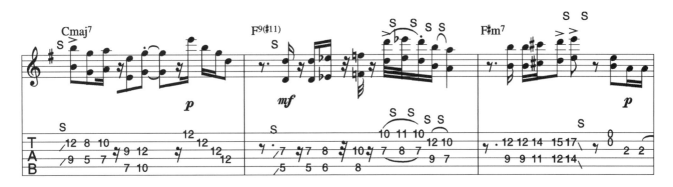

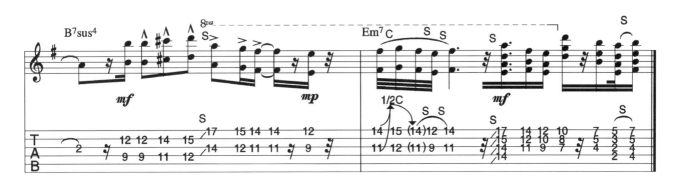

Rainbow Paradise by 高中正義

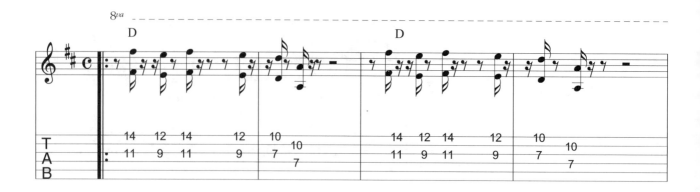

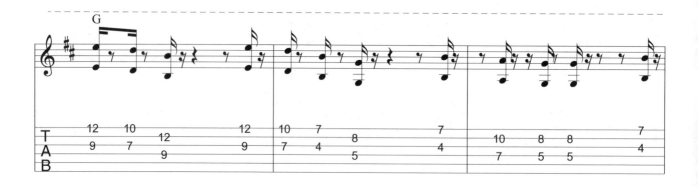

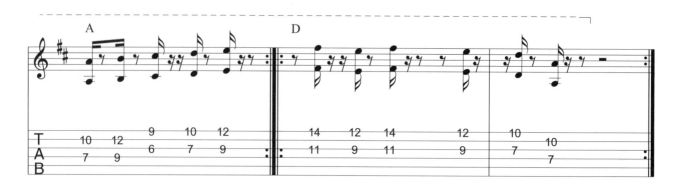

Tunkish March by W. A. Mozart

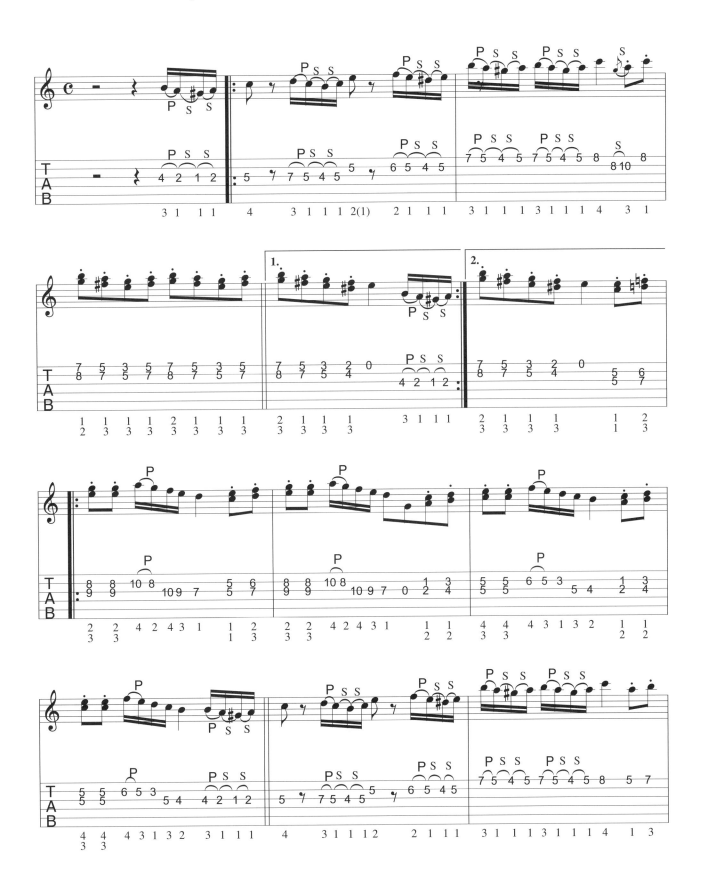

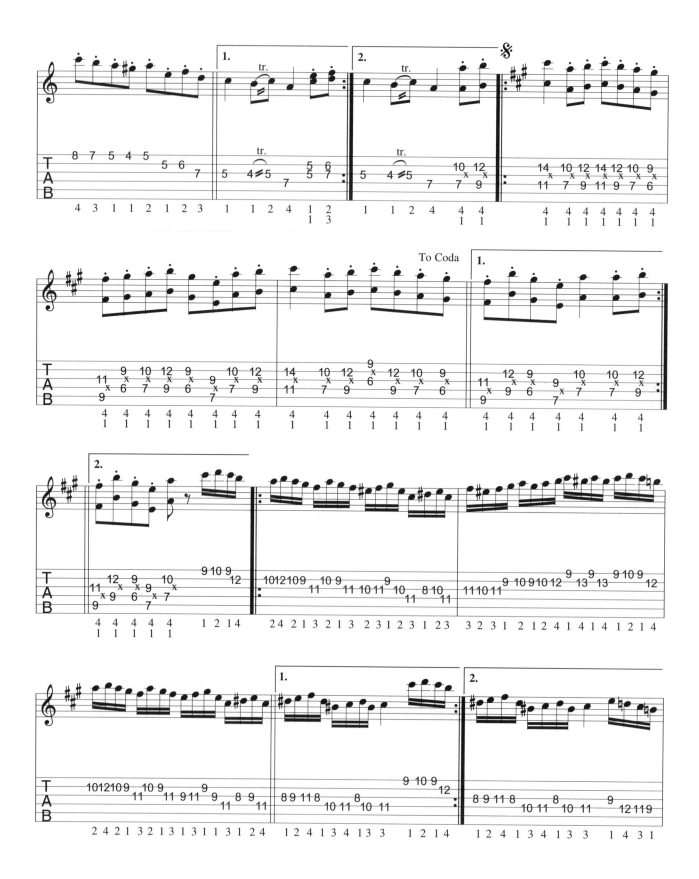

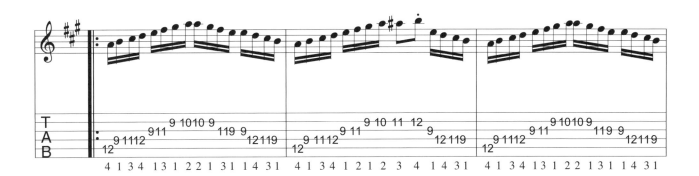

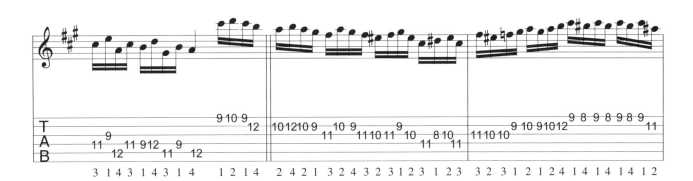

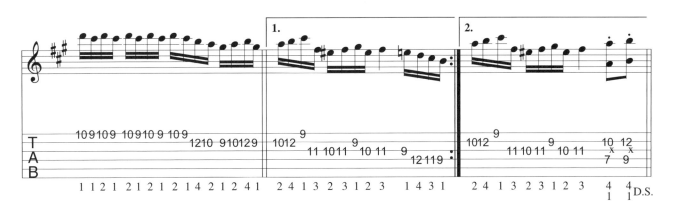

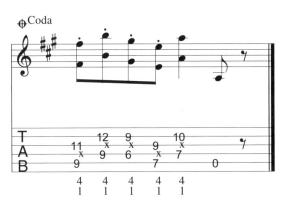

Chapter 20 自然泛音

你曾懷疑自己能精準的彈出全部的自然泛音嗎？別怕！我將在下例圖表中秀給你知道。

跟隨著這個圖，你將可以尋獲出自然泛音：根音、三度音、五度音、降七度音、九度音和十一度音，全部在一條弦上，碰弦之後輕觸指板上的琴橋就可以製造出類似鐘聲的效果。

每一個開放弦都可以製造出一些泛音的音程，根據不同的弦，製造出不同的音差。

下面是24格電吉他的自然泛音圖，你將記憶全部的位置，然後享受這個美好的成績！

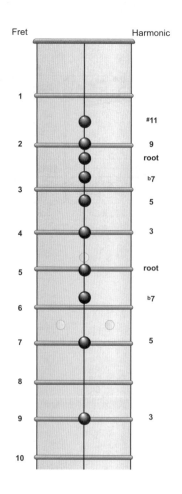

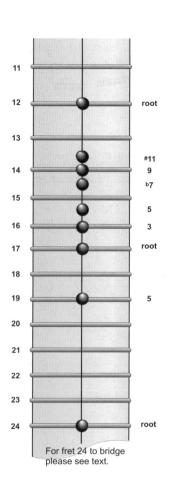

Rising Arch by 高中正義

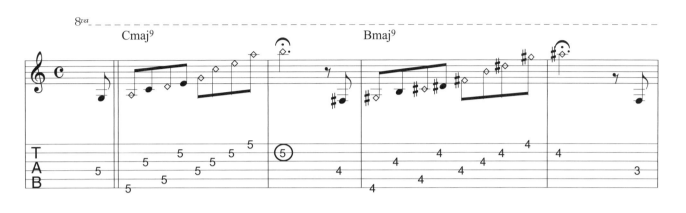

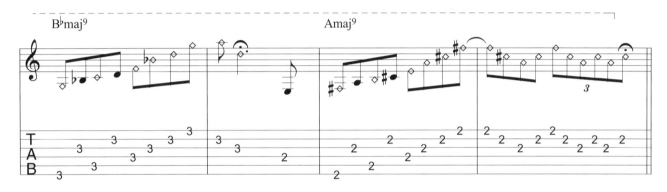

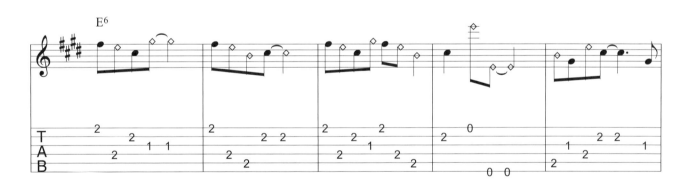

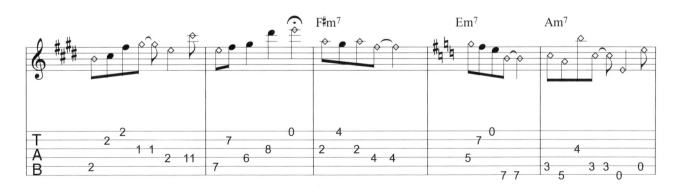

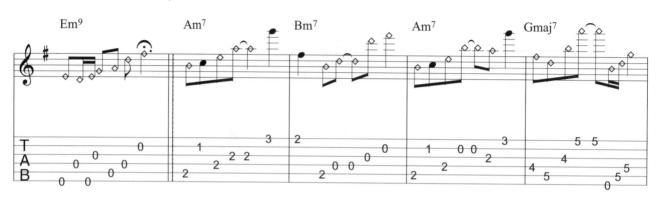

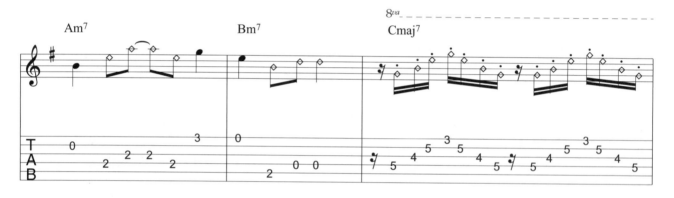

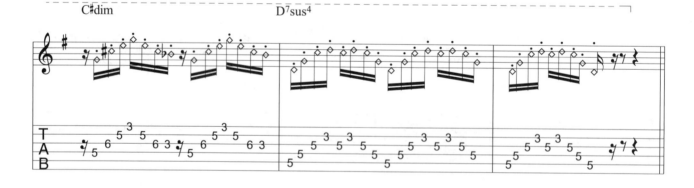

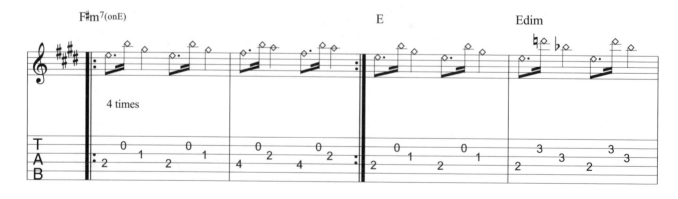

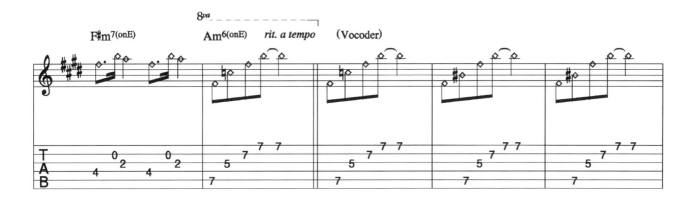

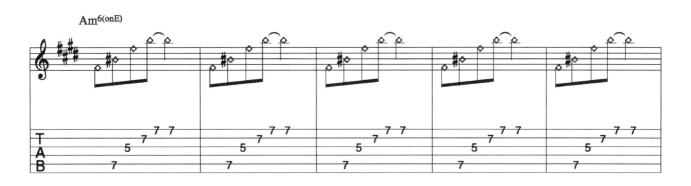

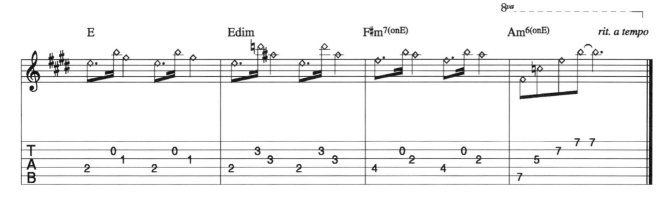

Chapter 21 簡單的 藍調及手法

　　藍調是每個吉他手都應該會的，你也不例外。別怕！這堂課我將告訴你幾個基本的進行變化，其實它並不難，你一下子就會。

　　基本的藍調大多由12小節為主，在和弦進行中有一定的形式。
基本形式是由 I（主音）、IV（下屬音）、V7（屬音）的三個要素加在一起做變化，最常用的形式是範例1，你應該彈彈看，就可以馬上體會這種Blues的感覺。

範例 1

C7	F7	C7	C7
I_7	IV_7	I_7	I_7
F7	**F7**	**C7**	**C7**
IV_7	IV_7	I_7	I_7
G7	**F7**	**C7**	**C7**
V_7	IV_7	I_7	I_7

　　另外，你可以試著改變和弦，像範例2、3、4，分別有不同的感覺。

　　簡單的和弦進行裡可以讓你彈一些簡單的Solo。例1-12分別是不同的一些手法，你也可以欣賞一些名家如何做更多變化，只要多注意節奏及和弦的問題。附上一些例曲都是一些精采的Solo，有許多是運用藍調的觀念在彈奏，你也可以試著去彈。

　　喔！雖然藍調給人的感覺是憂鬱的，你可千萬不要因為要培養這種鬱卒的感覺而去吸大麻或嗑藥，那就太偏激了。

範例 2

A7	D7	A7	A7
D7	D7	A7	A7
E7	D7	A7/D7	A7/E7

範例 3

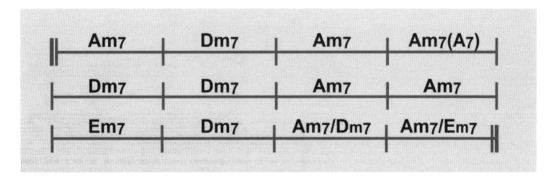

Am7	Dm7	Am7	Am7(A7)
Dm7	Dm7	Am7	Am7
Em7	Dm7	Am7/Dm7	Am7/Em7

範例 4

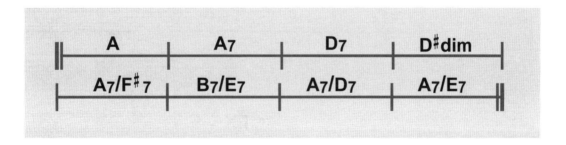

A	A7	D7	D#dim
A7/F#7	B7/E7	A7/D7	A7/E7

EX：1 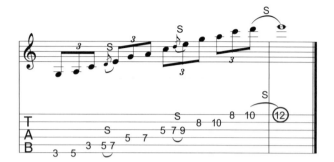 Track 11

EX：2
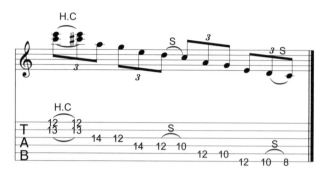

EX：3
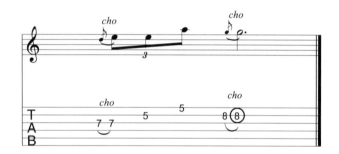

EX：4
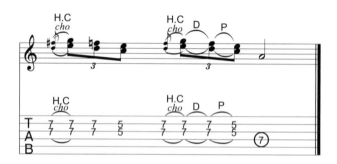

EX：5
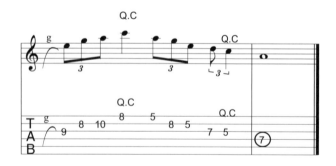

EX：6
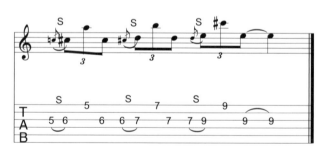

116

EX：7

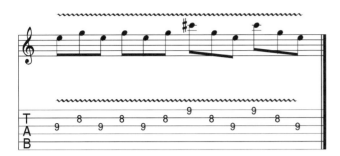

EX：8

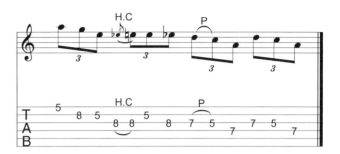

EX：9

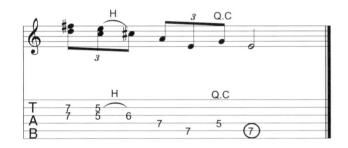

EX：10

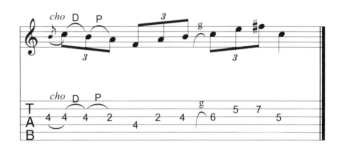

EX：11

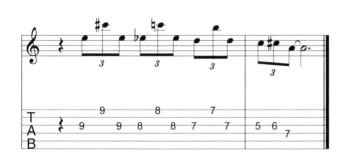

EX：12

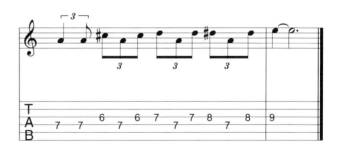

Baby I'm easy by David Lee Roth Band

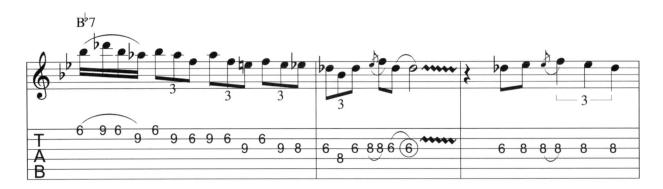

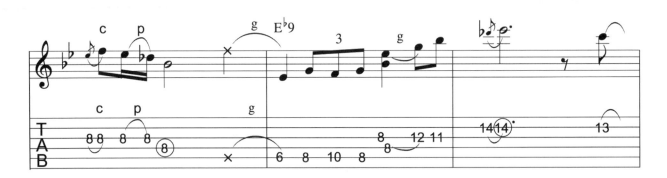

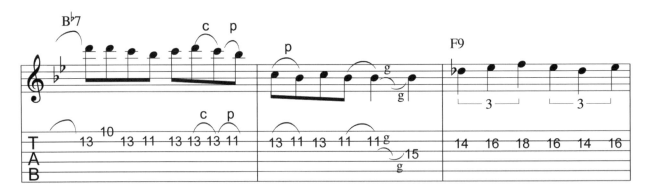

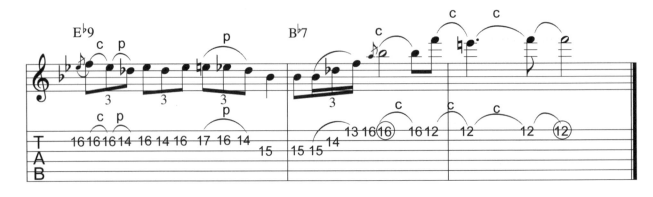

Open Your Heart by Europe

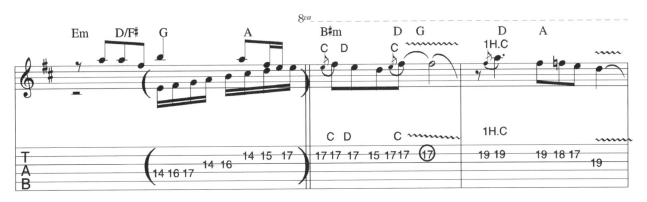

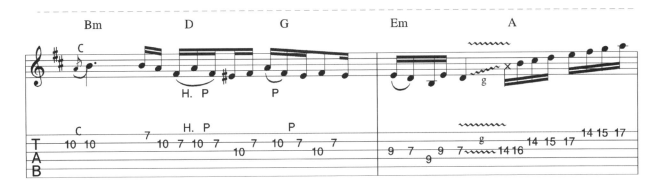

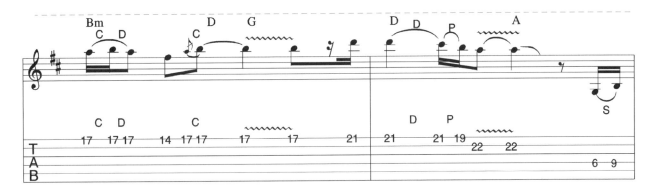

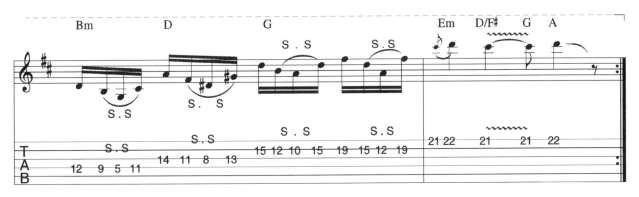

Whole World's Gonna Know by Mr. Big

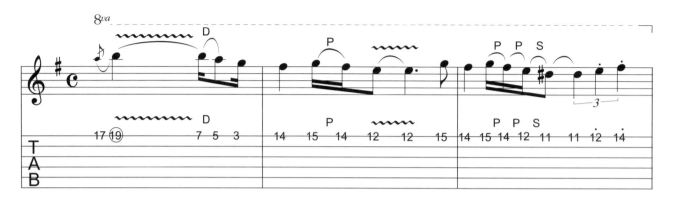

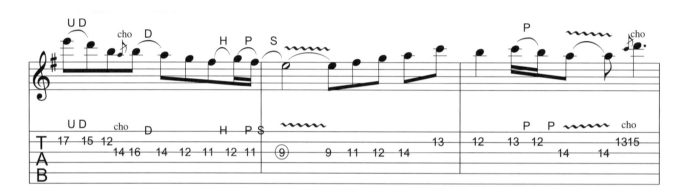

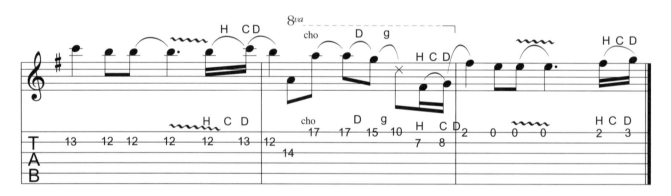

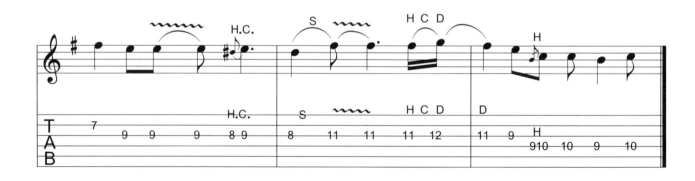

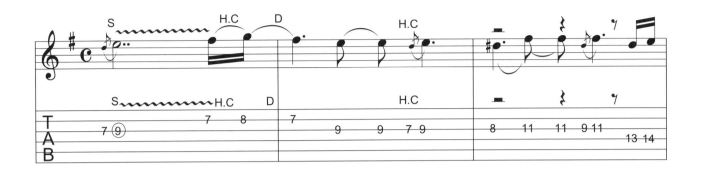

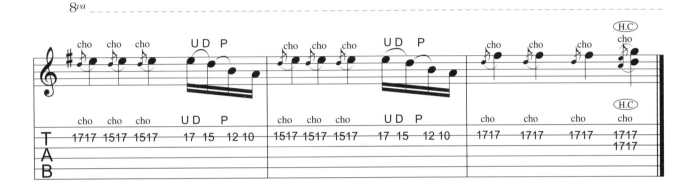

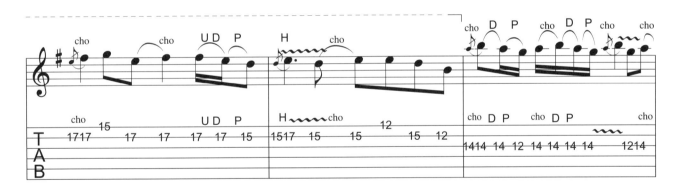

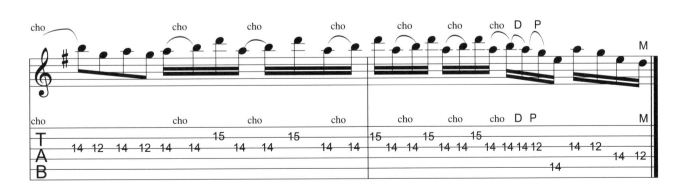

Ya-yo Gakk by Steve Vai

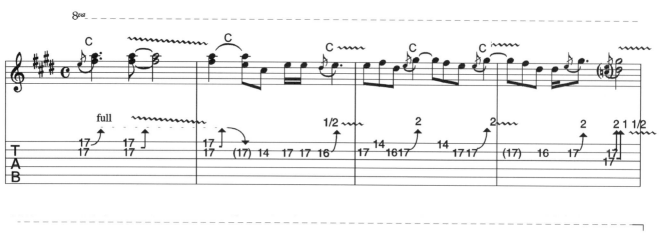

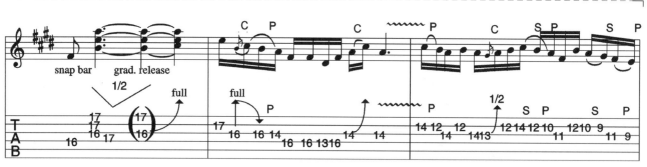

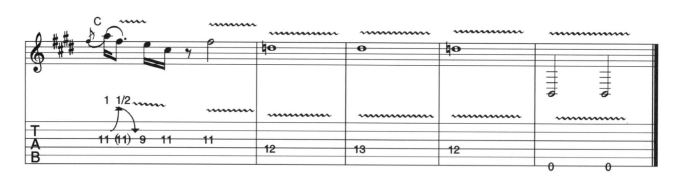

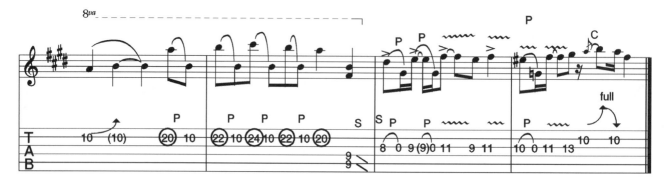

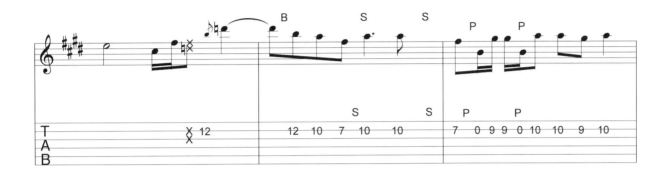

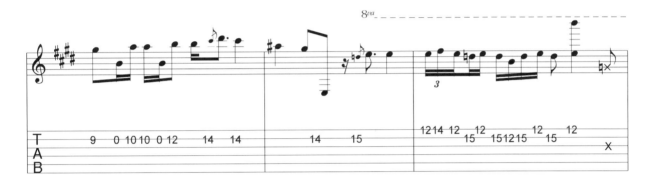

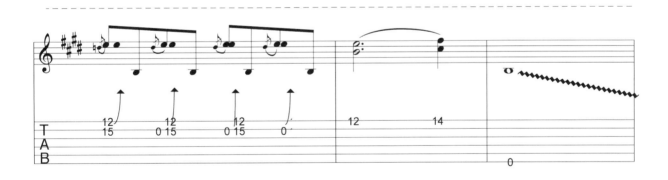

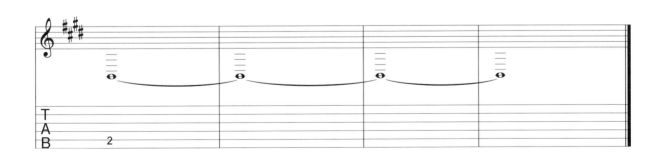

Still Got The Bules by Gary Moore

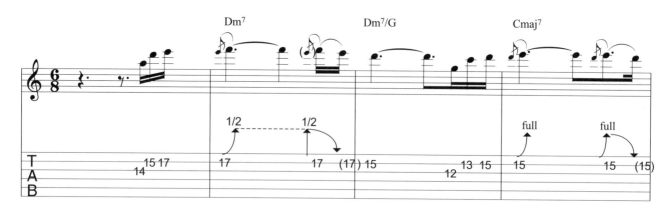

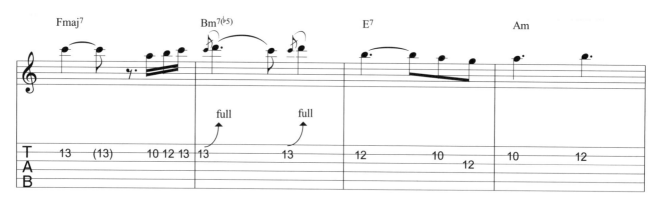

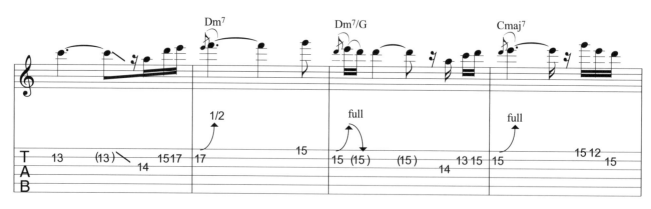

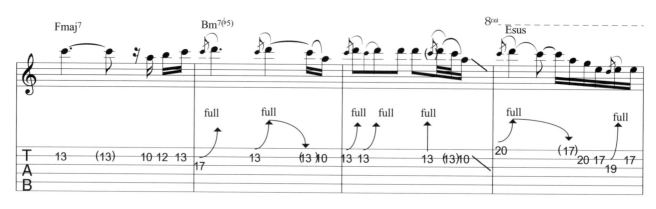

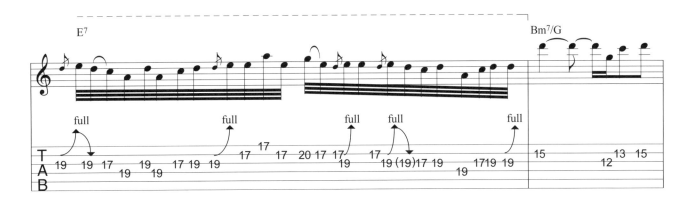

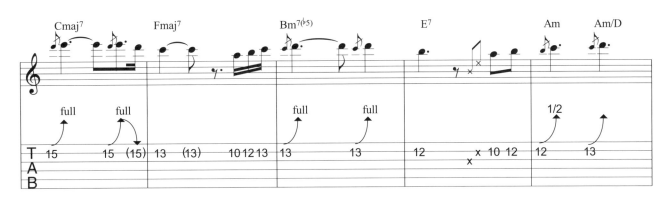

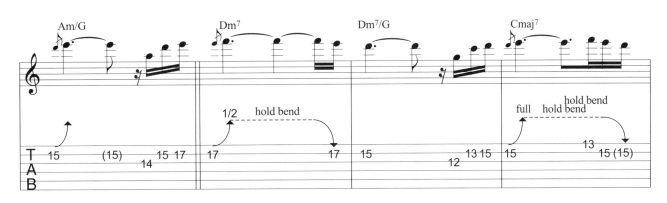

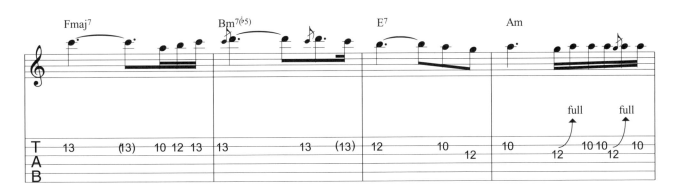

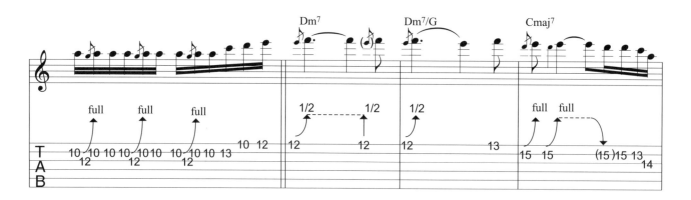

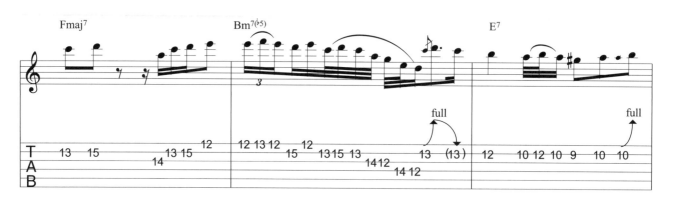

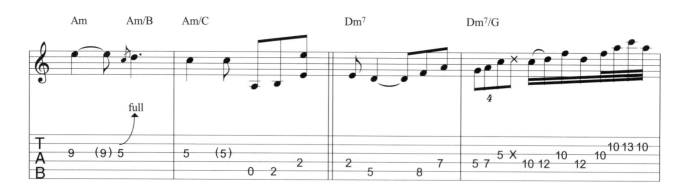

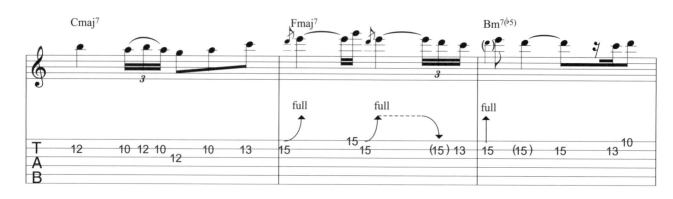

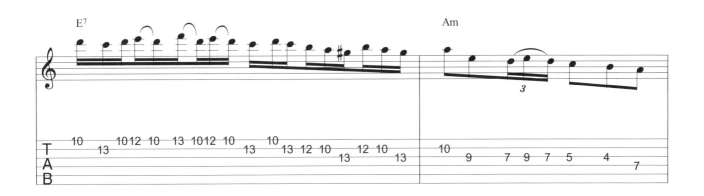

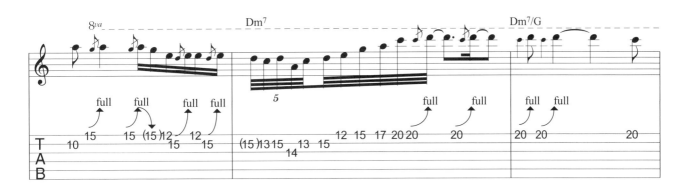

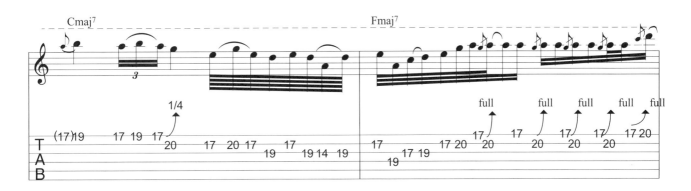

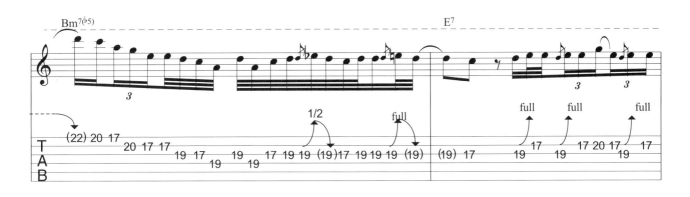

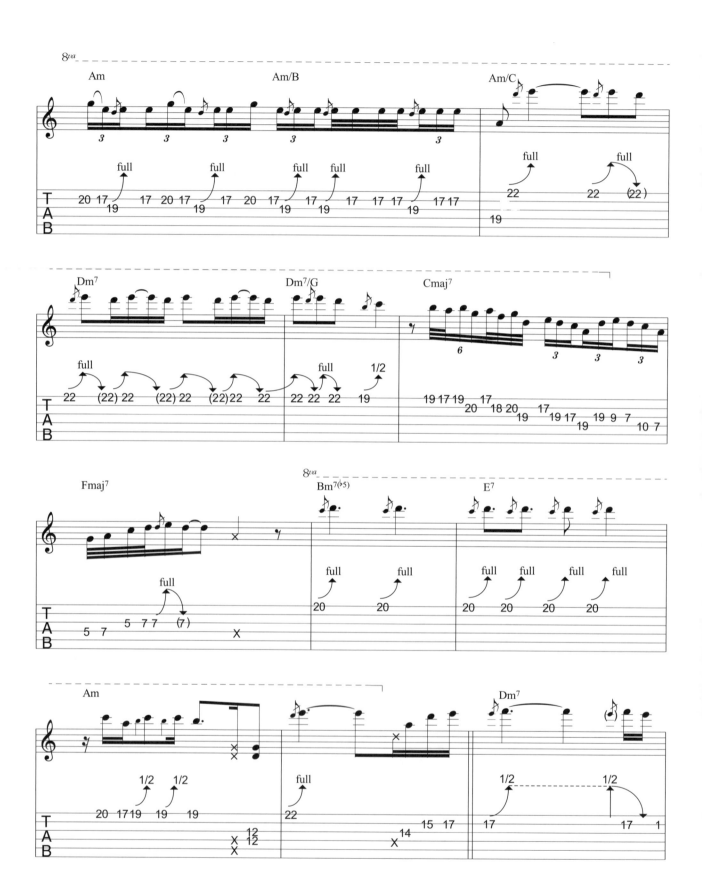

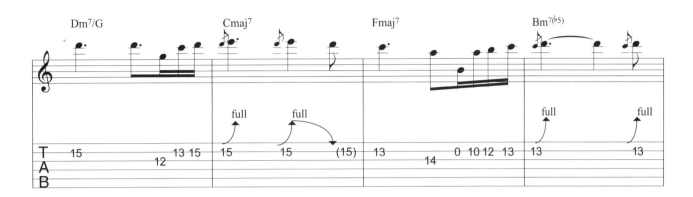

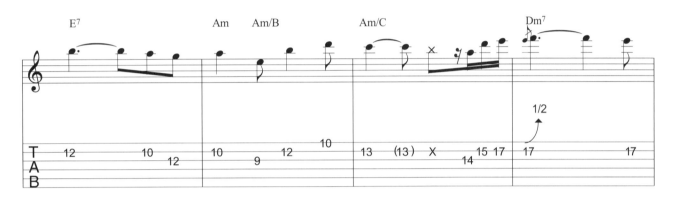

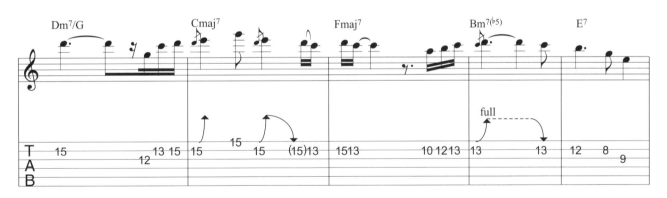

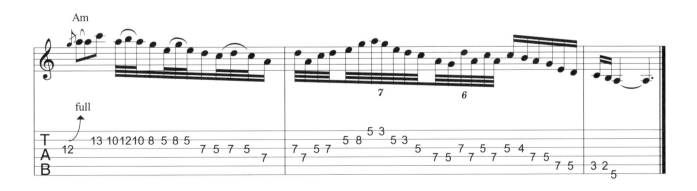

Sweet Child O' Mine by Gun N' Roses

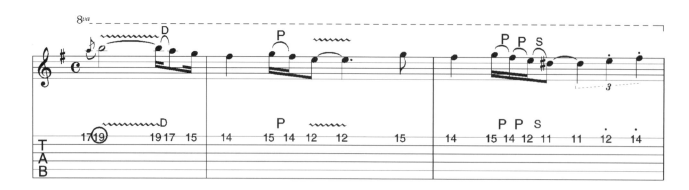

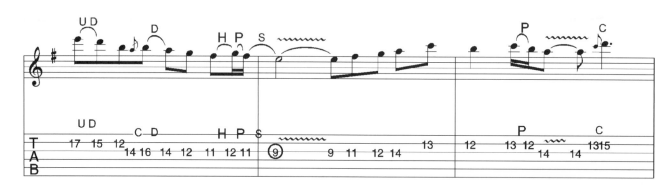

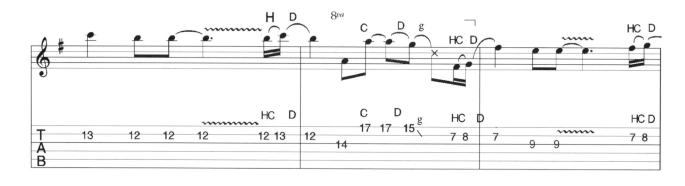

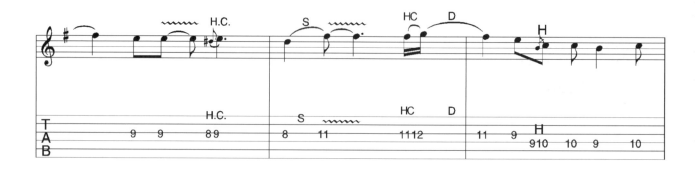

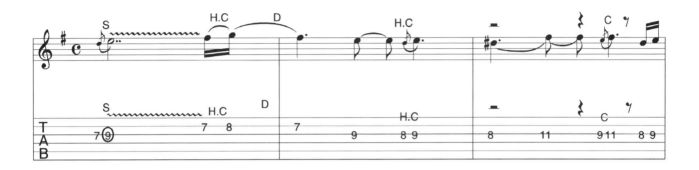

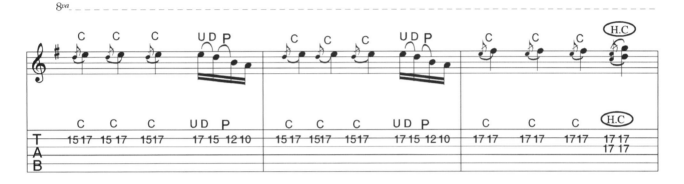

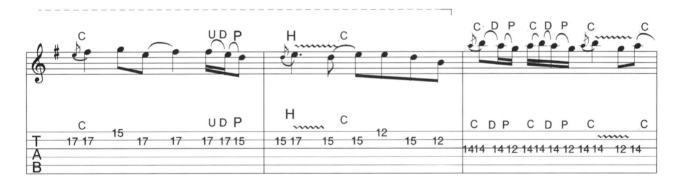

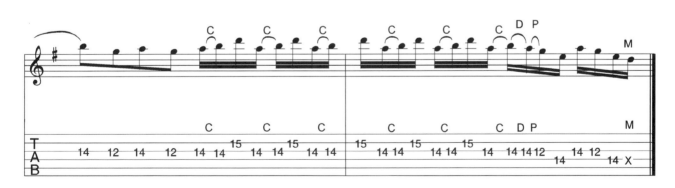

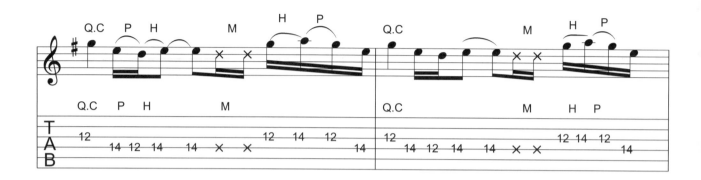
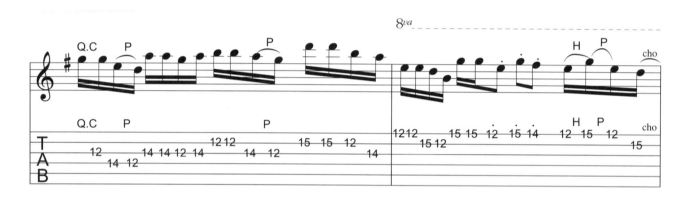
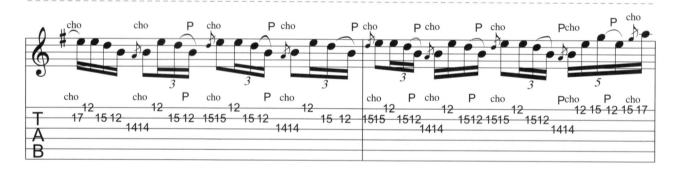
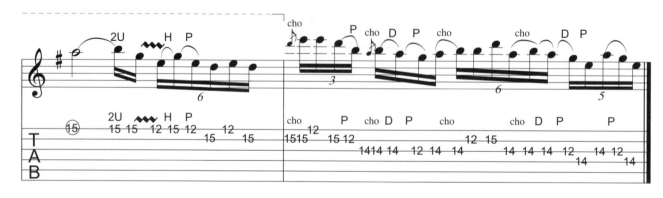

Chapter 22 和弦及表格

　　當我們聆聽一個不帶和弦的旋律時，通常會有單調的感覺，相反的，若在此一旋律上附著和弦，不僅會有顯著的優美，同時亦帶來藝術性的感覺。

　　這是由於和弦所釀成的音色，支撐著旋律，也關照著旋律的緣故。和弦就如同一件五彩繽紛的衣服穿在旋律上一般。和弦的運動，可以使音樂隨著節奏而產生秩序，並可以依時轉移各種高度。

　　我不想說太多理論及構成方法，因為這些東西你可以在任何的「和弦大全」或「和聲學」的書裡得到。（當然，這些理論是你必須具備的）

　　在不同把位試彈，然後用你的耳朵聽出他們不同的地方，彈奏歌曲應用時，你將能得心應手，而不只是永遠只彈吉他的「前三格」了。

　　第134—135頁為和弦之表格，左縱向為和弦的性質，表格內為音程的度數，你可以套上任何一個和弦。

Numeric Analysis Of Chords

	1	2	3	4	5	6	7	1	2	3	4	5	6	7
M	1		3		5									
-	1		♭3		5									
sus2	1	2			5									
sus	1			4	5									
♭5	1		3		♭5									
O	1		♭3		♭5									
$\frac{5}{8}$	1				5			8						
+	1		3		♯5									
♭6	1		3		5	♭6								
-♭6	1		♭3		5	♭6								
6	1		3		5	6								
-6	1		♭3		5	6								
°7	1		♭3		♭5		♭7							
Q(3)	1			4			♭♭7							
7	1		3		5		♭7							
-7	1		♭3		5		♭7							
7sus2	1	2			5		♭7							
7sus	1			4	5		♭7							
7♭5	1		3		♭5		♭7							
ø	1		♭3		♭5		♭7							
7+	1		3		♯5		♭7							
△	1		3		5		7							
-△	1		♭3		5		7							
△sus2	1	2			5		7							
△sus	1			4	5		7							
△♭5	1		3		♭5		7							
△°	1		♭3		♭5		7							
△+	1		3		♯5		7							

Numeric Analysis Of Chords (Continued)

Chord	1	2	3	4	5	6	7	1	2	3	4	5	6	7
⁻△⁺	1		♭3		♯5		7							
7/6	1		3		5	6	♭7							
9	1		3		5		♭7		9					
-9	1		♭3		5		♭7		9					
♭9	1				5		♭7	♯9						
-♭9	1		♭3 3		5		♭7	♯9						
♯9	1				5		♭7		♯9					
9/6	1		3		5	6			9					
-9/6	1		♭3		5	6			9					
11	1		3		5		♭7		9		11			
-11	1		♭3		5		♭7		9		11			
♯11	1		3		5		♭7		9		♯11			
-♯11	1		♭3		5		♭7		9		♯11			
13	1		3		5		♭7		9		11		13	
-13	1		♭3		5		♭7		9		11		13	
13♯11	1		3		5		♭7		9		♯11		13	
-13♯11	1		♭3		5		♭7		9		♯11		13	
△11	1		3		5		7		9		11			
⁻△11	1		♭3		5		7		9		11			
△♯11	1		3		5		7		9		♯11			
⁻△♯11	1		♭3		5 ♯5		7		9		♯11			
△13	1		3		5		7		9		11		13	
△⁻13	1		♭3		5		7		9		11		13	
△13♯11	1		3		5		7		9		♯11		13	
△⁻13♯11	1		♭3		5		7		9		♯11		13	
ALT	1		3	♭5			♭7		♯9					
ALT	1		3	♭5			♭7	♭9						
ALT	1		3				♭7	♭9						
ALT	1		3				♭7		♯9					

Chapter 23 21個和弦

你必須知道所有的和弦，並且懂得推算這些和弦為什麼是這些組成音的方法，如果你是靠一本「和弦大全」的書做為輔助工具，你也必須思考，而不是死背，如果把理解這些和聲做為你彈奏吉他的目標，你將更能在獨奏時自由運用。

這個課程，我利用21個基本和弦增加你和弦的語彙。有些指型比較難按，例如A7sus4，需要比較大的手指擴張，你也可以查工具書找出別種較容易的按法，不一定非得這個指型不可，記住，音樂要能靈活運用。

在此，我利用4條弦，製造出一些和弦，都只使用1、2、3、4弦，製造出A和弦的系列。這些在和弦上的簡寫符號，錄音室也經常使用這些符號。（★註）亂彈這些和弦，不管花多少時間，去體會並記住它們的和聲、名字及指型。

總而言之，這些「可移 」的和弦，將可應用在每個調子上，當它的位置改變後，你要知道和弦的屬性是相同的，但名字改變了，去試著做做看。

如果你增加開放弦第5弦做Bass的支撐，試彈出A和弦家族的和弦，看會有何效果？

（★註）$Cmaj_7 \rightarrow C_{\triangle 7} \rightarrow 1_{\triangle 7}$

$Am_7 \rightarrow 6_{-7}$

$Cdim_7 \rightarrow 1^{\circ}$

$G_7 \rightarrow 5_7$

$Em_{7-5} \rightarrow 3^{\emptyset}$

A

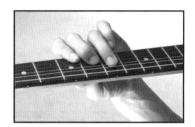

Am
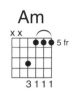
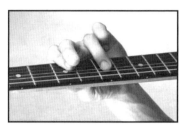

A°
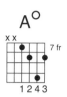

A+

Amaj7

A7

Am7

A°7
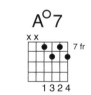

Aø7
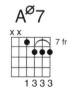

137

A6

x x 7 fr
1 3 1 4

Asus4

x x 5 fr
3 4 1 1

Am(♭6)

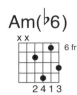
x x 6 fr
2 4 1 3

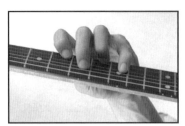

A(♭6)

x x 6 fr
2 3 1 4

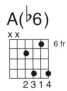

Am(maj7)

x x 7 fr
1 3 4 2

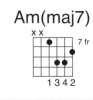

Am6

x x 7 fr
1 3 1 2

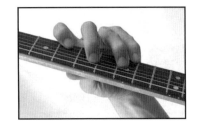
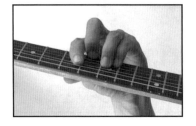
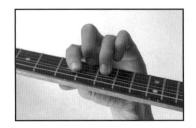

Asus2

x x 7 fr
1 3 4 1

A sus4 sus2

x x 7 fr
1 1 4 1

Aadd9

x x 5 fr
3 2 1 4

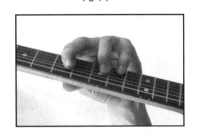
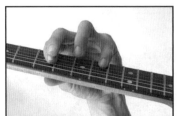
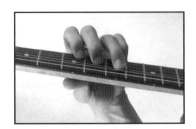

Amadd9

x x ⌢ 5 fr

3 1 1 4

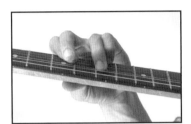

A7sus4

x x ● 3 fr

3 4 2 1

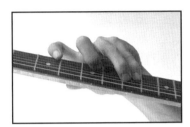

A(♭5)

x x ● 4 fr

4 3 1 2

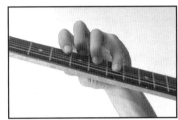

Chapter 24 和弦進行

　　每首歌都有一些和弦進行的模式，讓你的耳朵聽起來有舒服或難受的感覺。

　　和弦進行像：

　　（一）我有一個女朋友

　　（二）我有一個長髮的女朋友

　　（三）我有一個長髮又美麗的女朋友

　　一樣，是可以延伸及組合的。只要你掌握任何和弦變換與進行需跟著一級主和弦的大原則，你就可以根據這些和弦進行的模式彈出各種不同的變化。

　　在一連串不同的和弦進行變換中，可能產生某種過渡性的新調子，在爵士樂裡最多，你必須分辨出是那個新調。

　　我不想說太多和弦該如何進行的理論，只列舉出19個最常使用的和弦進行模式。你可以照著級數去彈各種和弦，聽聽看有什麼不同？或著想些奇怪的點子，不按牌理出牌的和弦連接，看有多大張力，OK！放下書本開始去做吧！

常使用的和弦進行模式

(1) I → V

(2) V → I

(3) I → V7 → I

(4) Im → V7 → Im

(5) I → IV

(6) I → IV → V7

(7) I → IV → I → V7

(8) Im → IVm → Im → V7

(9) I → IV → V7 → I

(10) I → ♭VII

(11) IIm7 → V7

(12) I → VIm → IIm → V7

(13) I → VIm → IV → V7

(14) I → IIIm → IV → V7

(15) I → VI7 → IIm7 → V7

(16) I → ♯Idim7 → IIm7 → V7

(17) I → I7 → IV → IVm

(18) I → II7 → IIm7 → V7

(19) I → ♭IIIdim7 → IIm7 → V7

Chapter 25 Arpeggio

　　Arpeggio，即指琶音或分解和弦。並非快速的彈奏才稱Arpeggio，有時慢彈，像民搖吉他的指法撥出分解和弦亦可稱為Arpeggio。

　　通常，Aepeggio以一種速度很快的「Sweep」方式來彈。
「Sweep」是「掃」或「舔」的意思，我們把Pick當成舌頭般，快速的掃弦，Picking通常以下下下...、上上上...的方式。（如圖1、2）

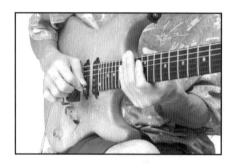
圖1

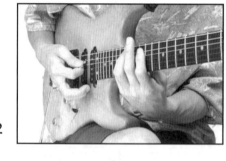
圖2

　　Arpeggio的「Sweep」彈法以Frank Gambale使用的最多，你可以聽他在專輯之中大量的使用Arpeggio的技法，保証讓你痛哭流涕。

　　通常，在一個八度或兩個八度之內彈奏，但亦有許多地方可以引申至三個八度，換句話說，一個C和弦在吉他指板上會有三個以上不同的位置。

　　你可以用一個把位彈一個八度範圍的Arpeggio也可以把全部的把位串聯起來彈奏，增加音域的範圍。

　　另外，當和弦內音有四個以上時（即非三和弦）我們可以：（視編曲情況而定）

　　（一）省略第五度音 。

　　（二）全部彈出和弦內音。

　　考自己，在指板上彈到任何一點（任何一點的任何一音）腦中便能浮現出任何一個和弦並可以彈奏出來。

考自己，在指板上彈到任何一點（任何一點的任何一音），腦中便能浮現出任何一個和弦並可以彈奏出來。

例如：彈到一個Ｄｏ，可以發展出Ｃ、Ｃｍ、Ｃｍ７、Ｃｄｉｍ...等的Arpeggio，在Solo或Ad-lib時，Arpeggio會使一般Solo富有變化及旋律性，亦是最簡單、方便（或偷懶彈奏）的技巧。

在練習的部份，我從簡單的三和弦開始，慢慢變複雜的和弦，有五弦、六弦的彈法，你需要注意右手掃弦，左手悶音的動作。

例曲有許多不同概念的應用，都是些名家的作品，甚至有跨弦的技巧，你可以發展屬於自己風格的Arpeggio，一個Ｃ和弦，人人都知道組成音是1、3、5，但如何將1、3、5巧妙的應用、排列、思考，那就是所謂的Sense、關鍵了，Good Luck！

EX：1　 *Track 12*

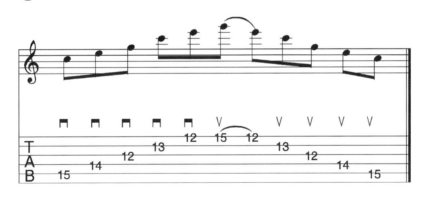

EX：2

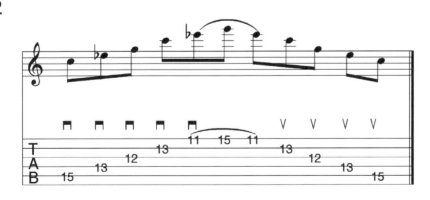

EX：3 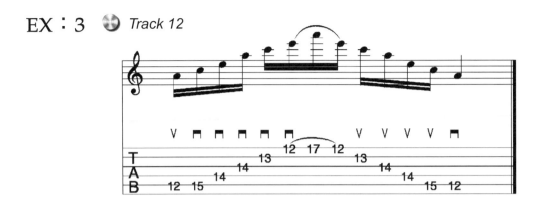 Track 12

EX：4
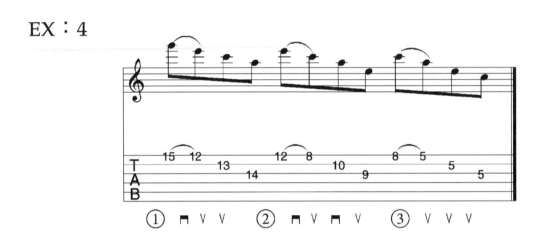

EX：5
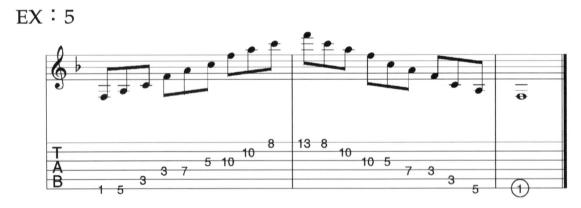

EX：6
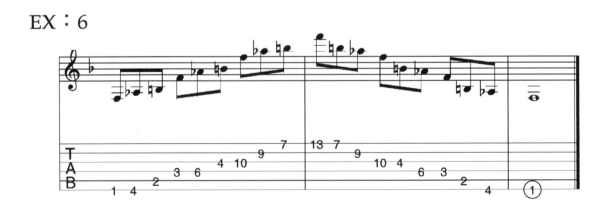

EX：7

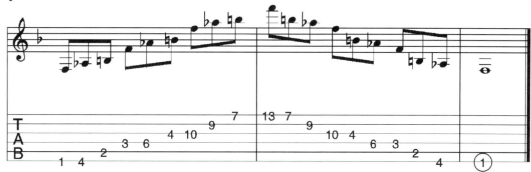

EX：8

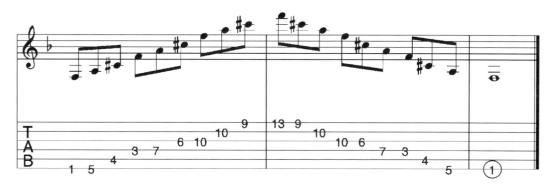

EX：9

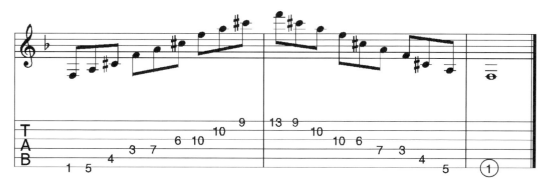

EX : 10

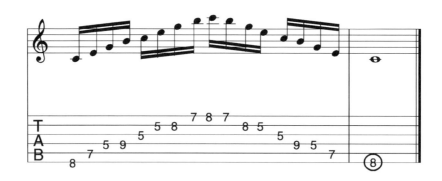

Arpaggio
Cmaj7 Cm7 (1.3.5.7)

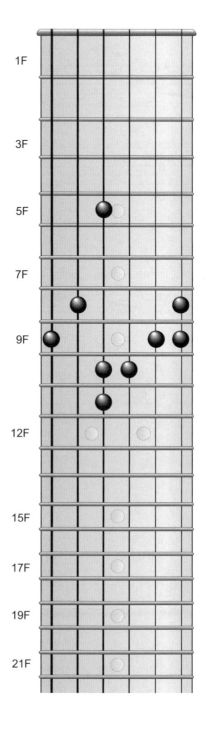

EX：11

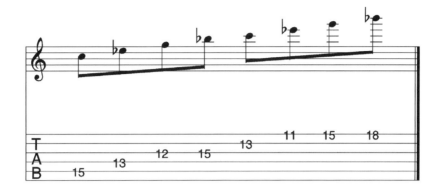

Arpaggio
Cm7 (1.♭3.5.♭7)

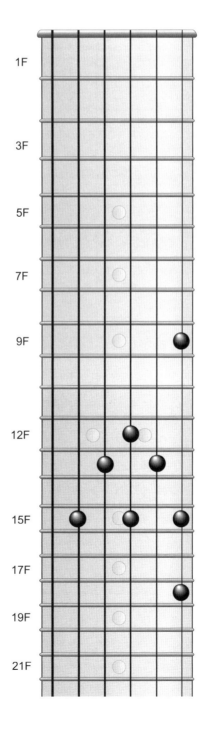

EX：12

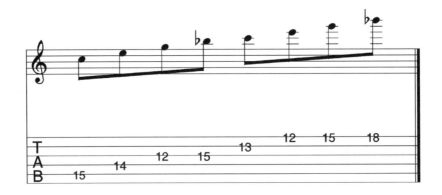

Arpaggio
C7 (1.3.5.♭7)

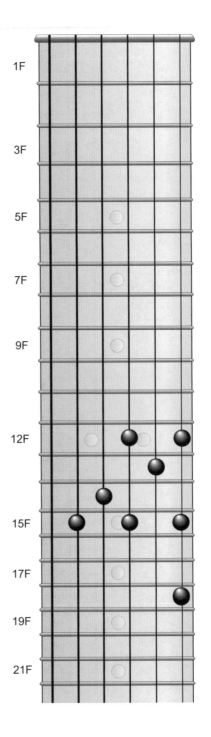

EX : 13

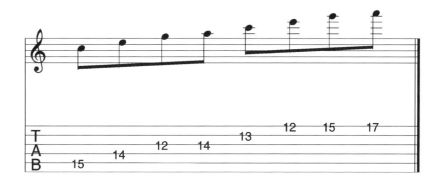

Arpaggio
C7 (1.3.5.6)

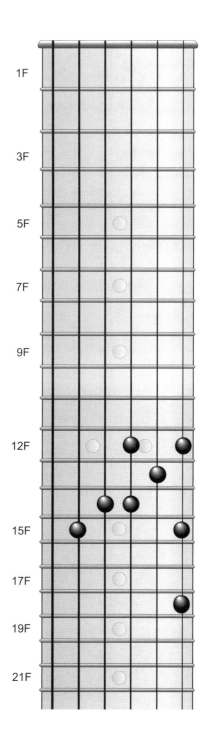

EX：14

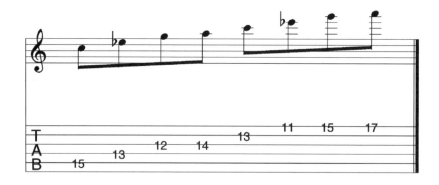

Arpaggio
Cm6 (1.♭3.5.6)

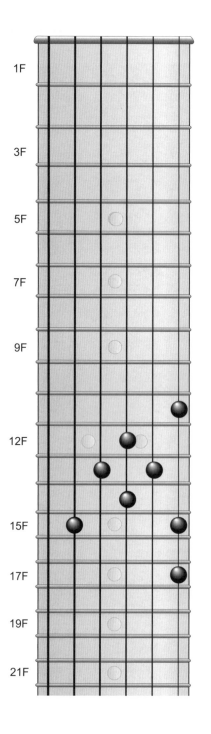

EX：15

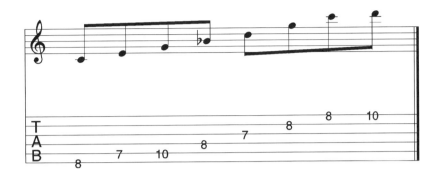

Arpaggio
C9 (1.3.5.♭7.2)

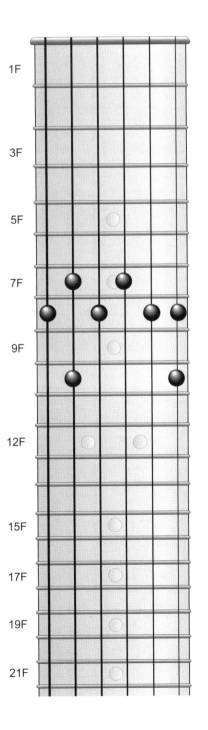

EX：16

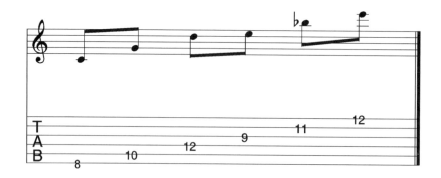

Arpaggio
C9 (1.3.5.♭7.2)

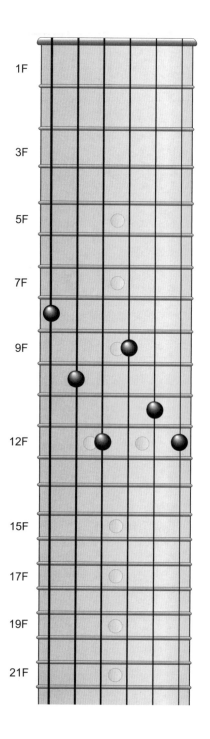

EX：17

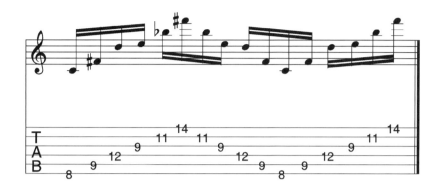

Arpaggio
C9-5 (1.3.♭5.♭7.2)

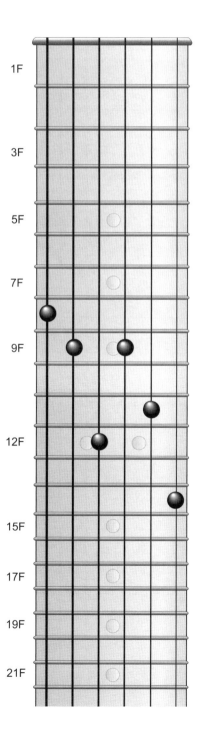

EX：18

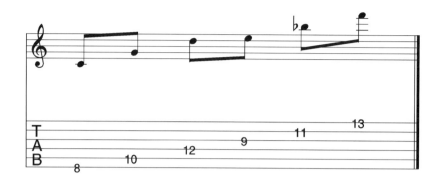

Arpaggio

C11 (1.3.5.♭7.2.4)
 (1.2.3.4.5.♭7)

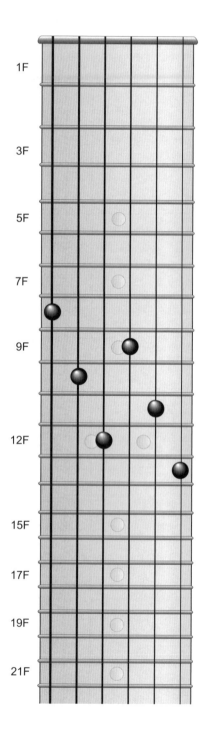

The Seventh Sign by Yngwie J. Malmsteen

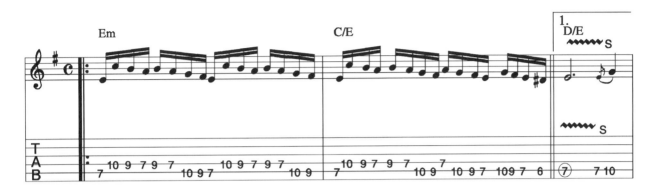

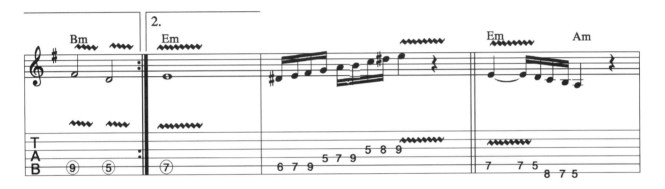

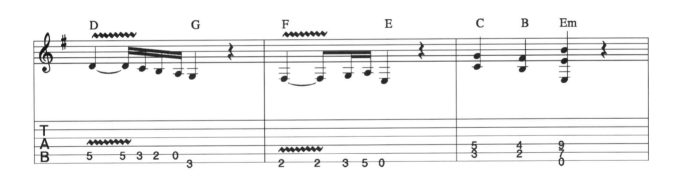

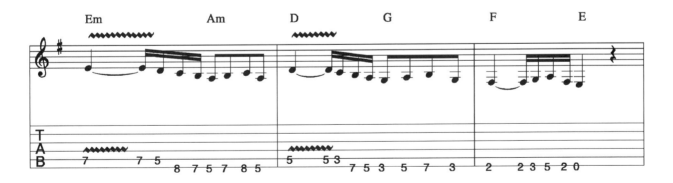

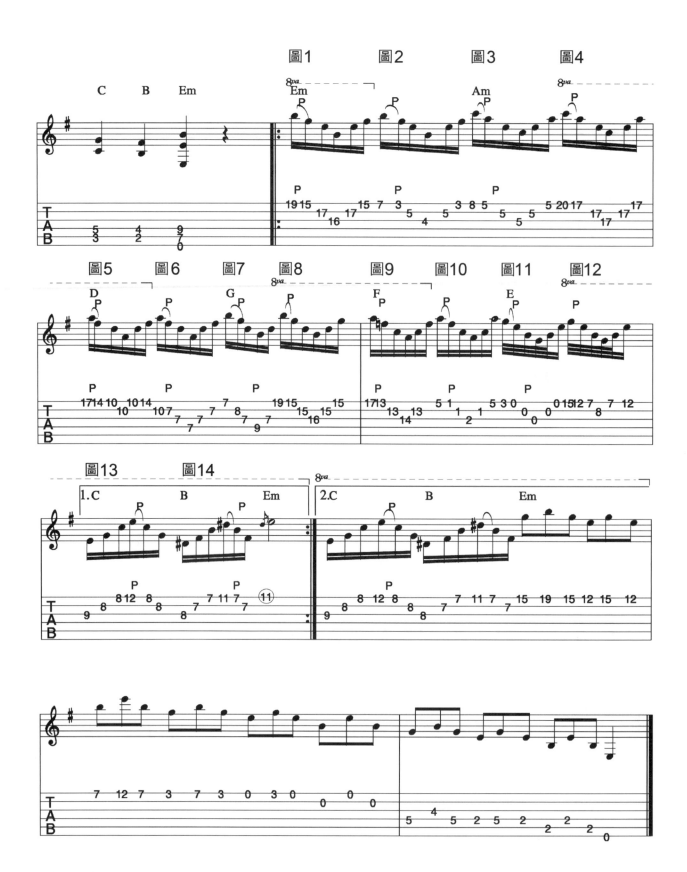

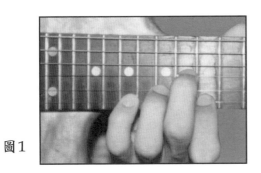

圖1

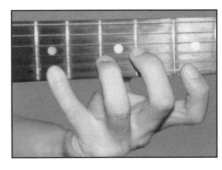

圖2

圖3

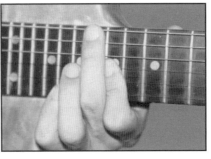

圖4

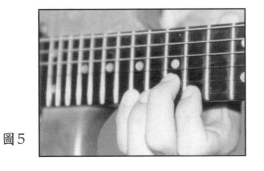

圖5

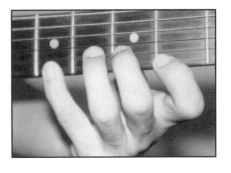

圖6

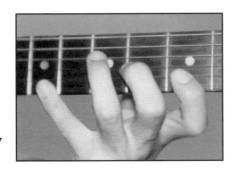

圖7

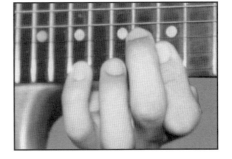

圖8

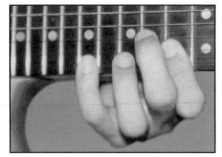

圖9

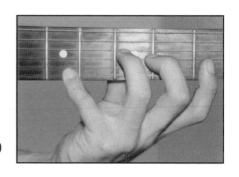

圖10

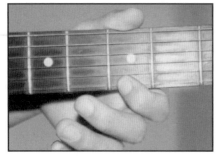

圖11

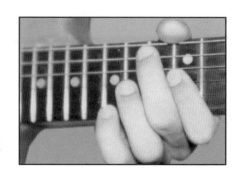

圖12

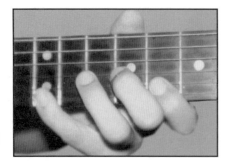

圖13

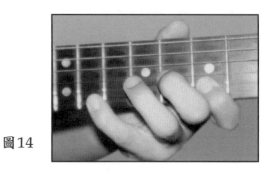

圖14

Open Your Heart by Europe

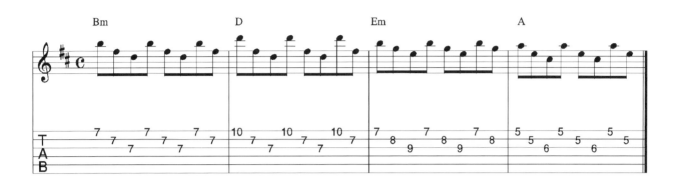

Mr. Gone by Mr. Big

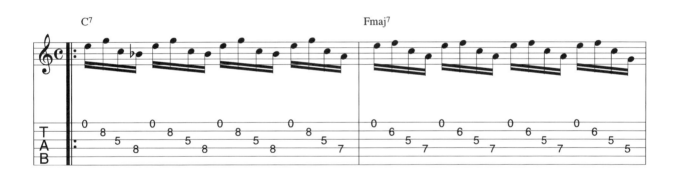

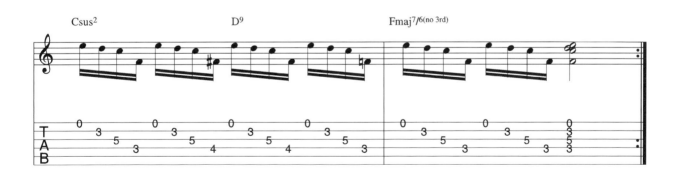

Eclipse by Yngwie J. Malmsteen

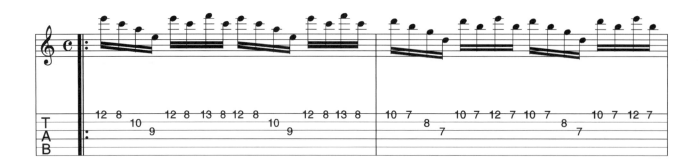

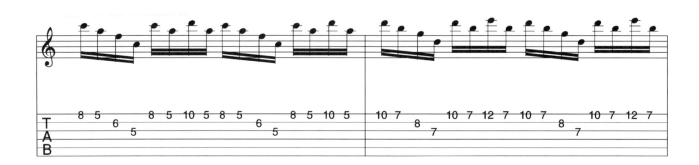

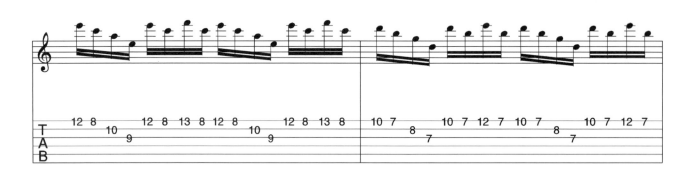

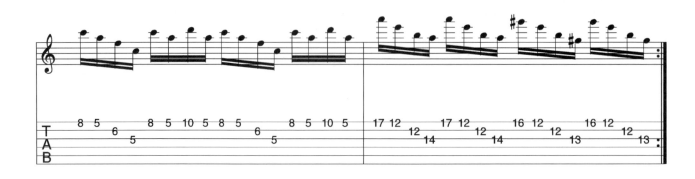

Burn by Deep Purple

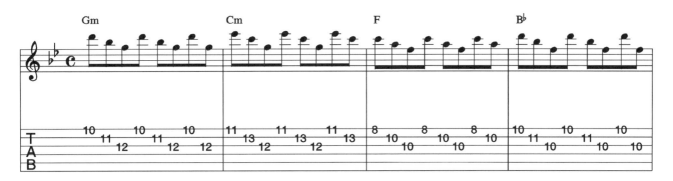

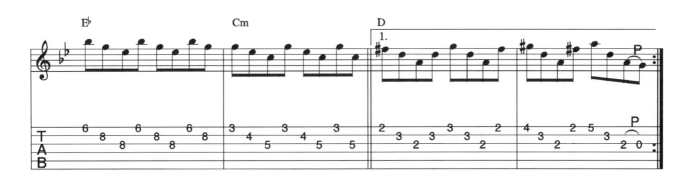

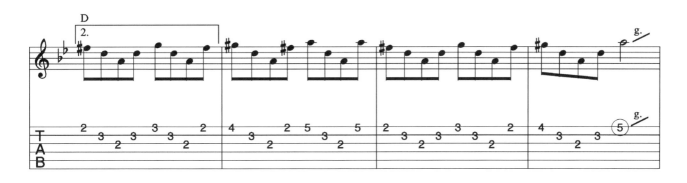

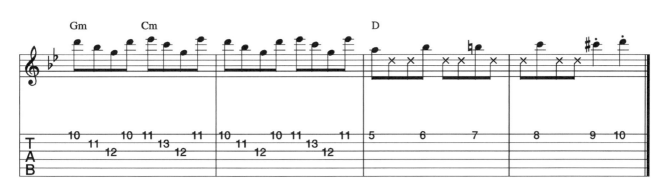

Anything For You by Mr. Big

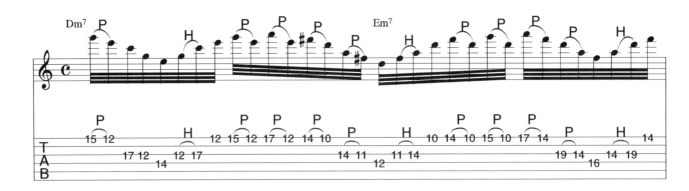

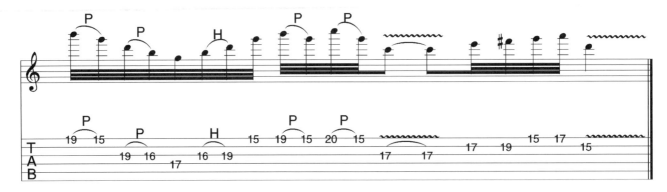

The Essence Of Steve Morse

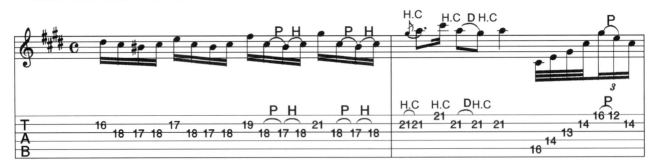

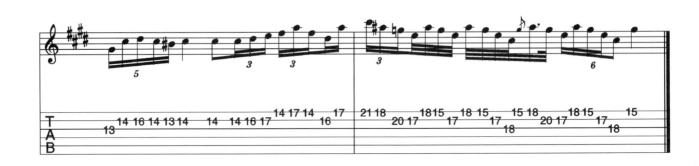

Top Gun by Steve Seven

🔘 *Track 41-42*

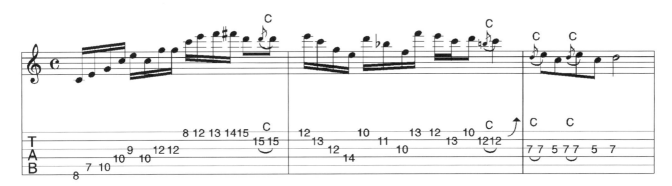

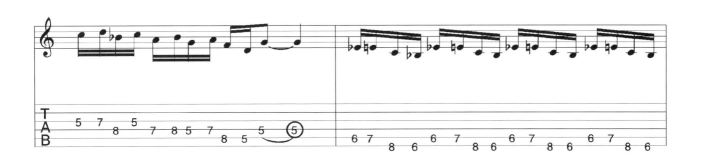

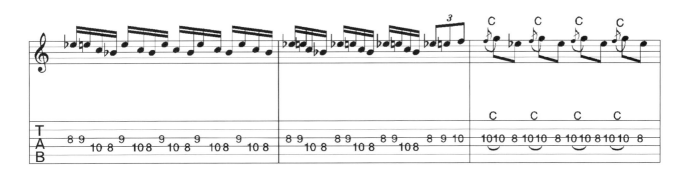

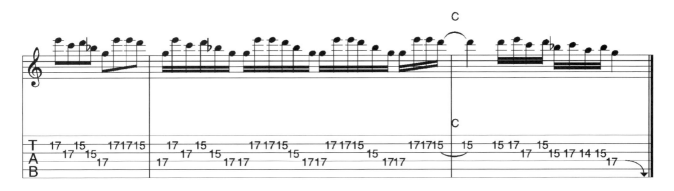

163

Chapter 26 多重聲音

　　如果你常聽古典音樂的話，你會發現許多古典派吉他手的養分來自巴哈，許多吉他手在手法上會有類似「兩把吉他」的彈奏效果，這個課程，我將告訴你這些聽似複雜的彈奏並不是你想像中的那麼困難。

　　「多重聲響效果」並不是一直要有兩種不同的聲音效果存在，而是交織運用。就如同雜耍小丑同時一手耍兩個球，但並不是一個手同時握住兩個球，而是兩個球在空中動；吉他的多重聲音效果也是如此，用Pick彈，一次只彈一音，但在不同的弦上來回跑動時可以製造兩條旋律線的進行。技術上來說，一次只彈一音，但效果卻像兩個人彈的。

　　兩個不同音符及聲音的運用過程及不同指法產生多種效果。如例1—例8。你可以有兩條旋律線或一個旋律替另一個旋律伴奏的效果，或雙數拍與奇數拍組合，隨時參考吉他指板圖發揮你的創意，練習各種不同的變化。另外，附上一些例曲都是些不錯的點子，祝你好運！

EX：1 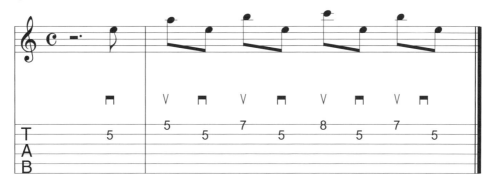 *Track 13*

EX：2

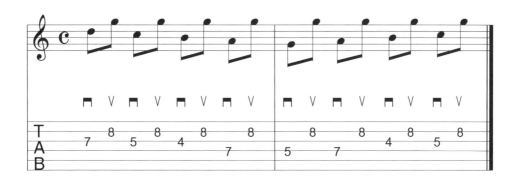

EX：3

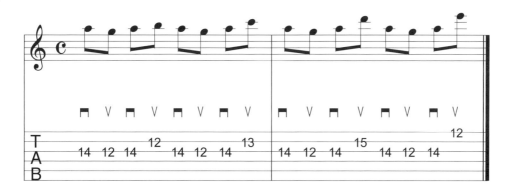

EX：4

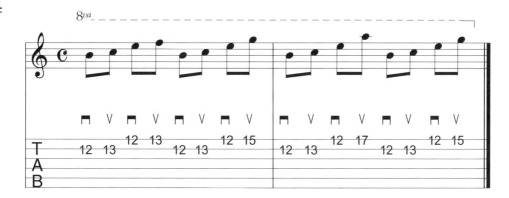

EX：5

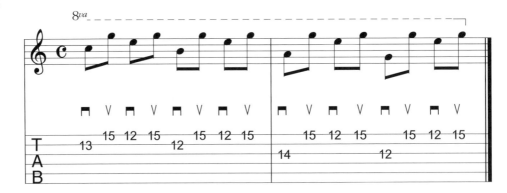

EX：6

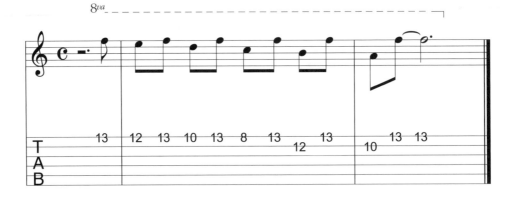

EX：7

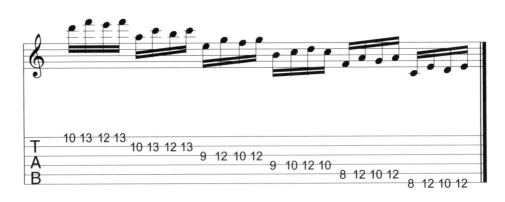

EX : 8

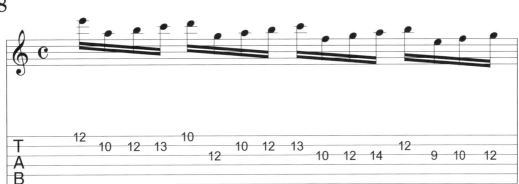

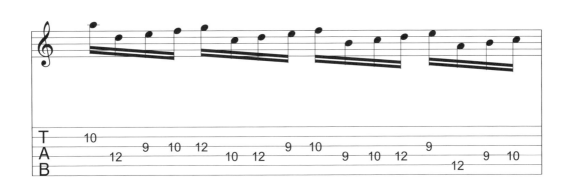

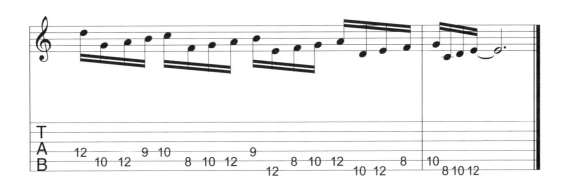

Sweet Child Of Mine by Guns N' Roses

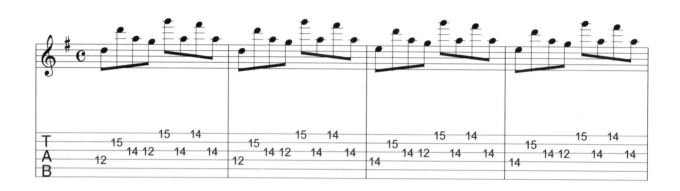

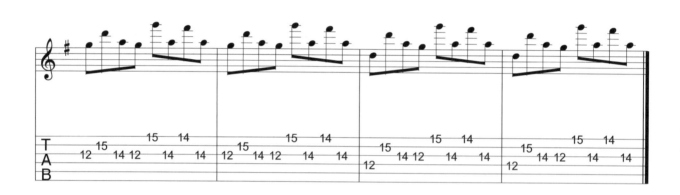

Leviathan by Yngwie J. Malmsteen

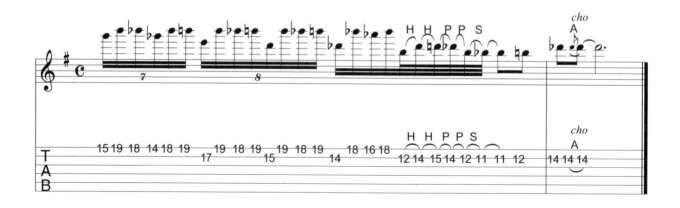

Lcarus' Dream by Yngwie J. Malmsteen

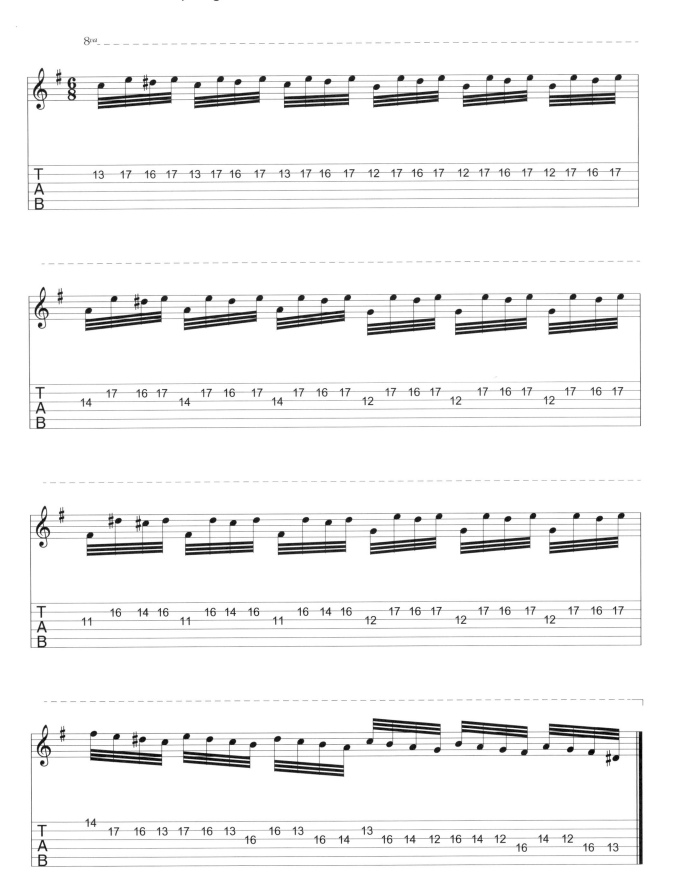

Marching Out by Yngwie J. Malmsteen

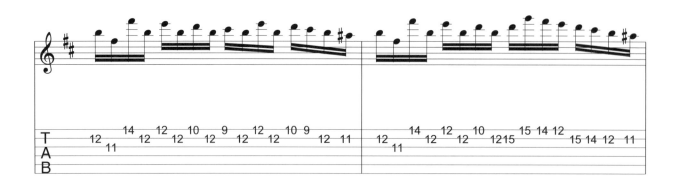

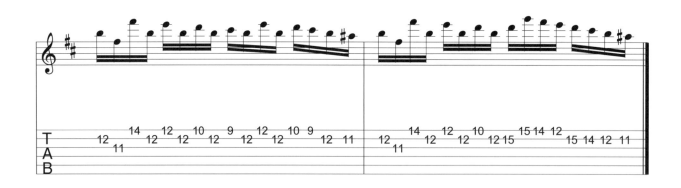

Chapter 27 點弦

　　你一定在MTV或演唱會看過有人兩手花俏的彈吉他？沒錯！那就是點弦，這個課程我將告訴你一些點弦的基本技巧。

　　若你是一個搖滾吉他手，那你一定要知道Eddie Van Halen這位在80年代以點弦聞名的革命性吉他手，在他「5150」的演唱會中，點弦有如遊戲般輕鬆自如，猶如他在Guitar Player雜誌所說的：「點弦已是我的風格」。

　　到了90年代，Steve Vai 等新人類吉他手登場，為原本眼花撩亂的吉他世界注入了更多新意，點弦的複雜度也相對增高。

　　點弦（Tapping）是補Picking彈奏而發展出的技巧，通常，以右手的中指做點弦的動作。（你也可以練習由其他的手指來點，像Van Halen就是用食指Tapping）

　　參考例8的A、B、C，你可以點出三連音、四連音或六連音等模式。你可以先像例1、5在一弦上做練習，然後增加一些困難度，如例2、3是利用五聲音階做點弦。例4、6是用音階做變化。

　　例8的D、E是更困難的，去思考消音的技巧。

　　例7是比較特殊的技巧，點子來自George Lynch，第五格的部份由左手大拇指壓弦（如圖1）。

圖1

　　你可以有更多創意，或如Stanley Jordan用對位的觀念來點弦。祝你好運！

EX：1 Track 14

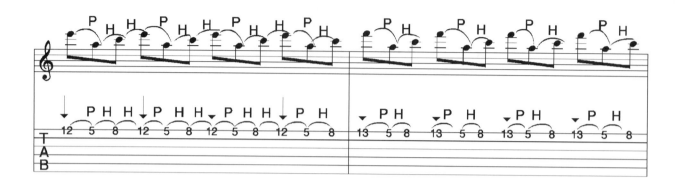

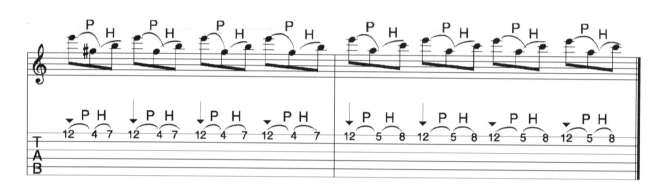

EX：2

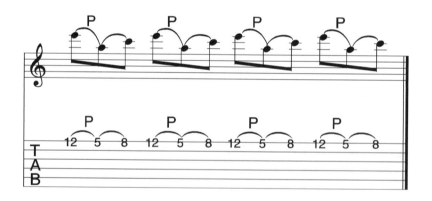

EX：3

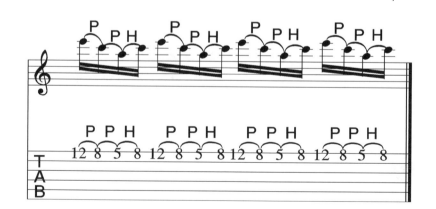

EX : 4

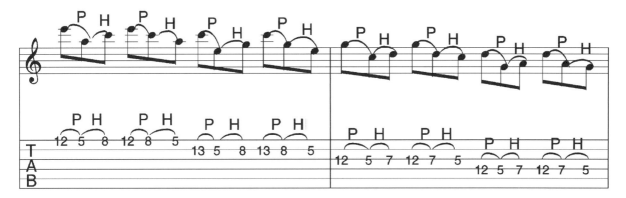

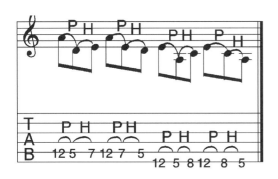

EX : 5

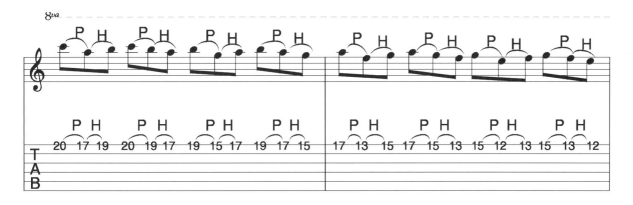

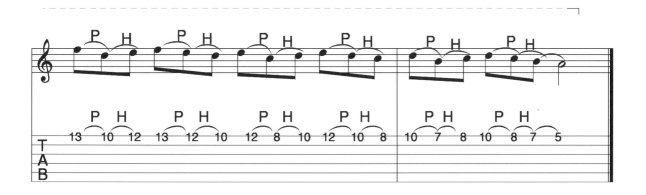

EX : 6

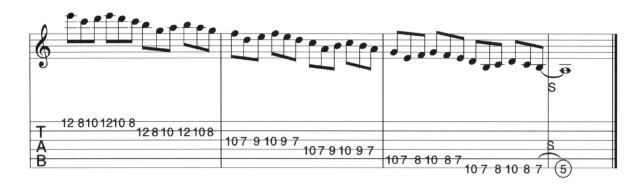

EX : 7

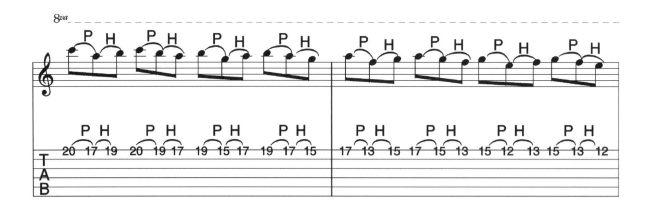

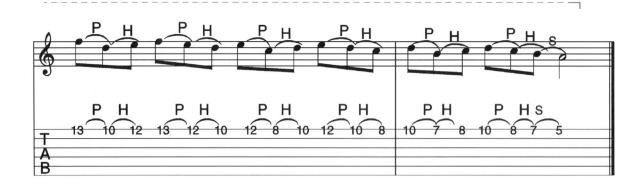

EX : 8-A

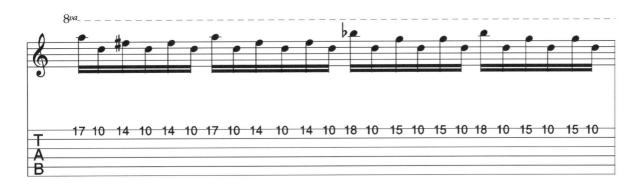

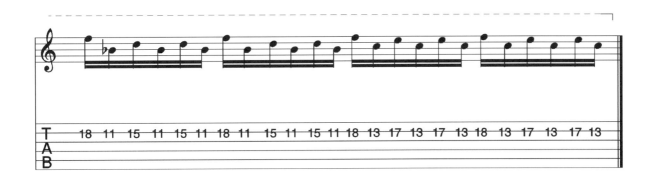

EX : 8-B

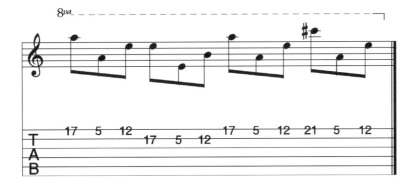

EX : 8-C

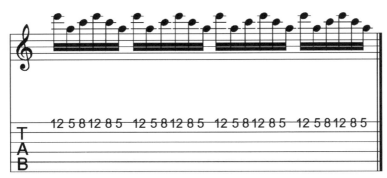

EX : 8-D

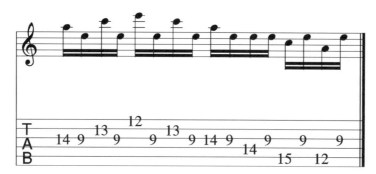

EX : 8-E

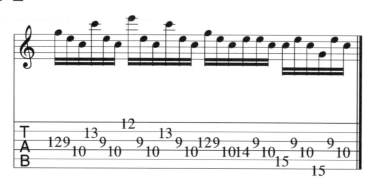

She by Richie Kotzen

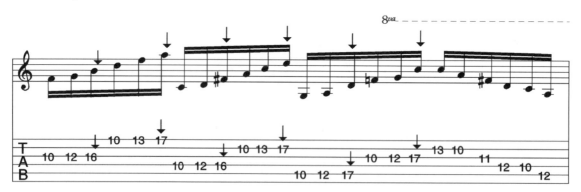

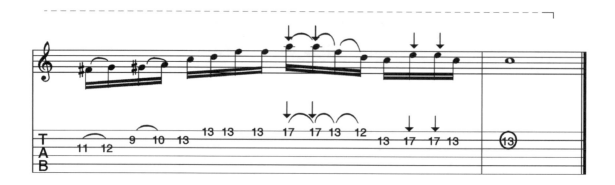

The Deeper The Love by Whitesnake

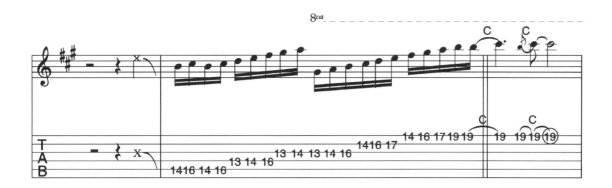

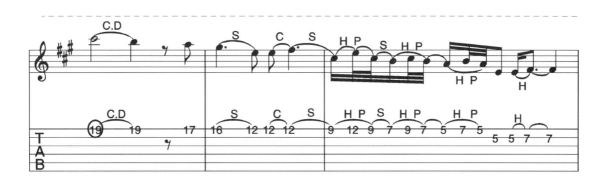

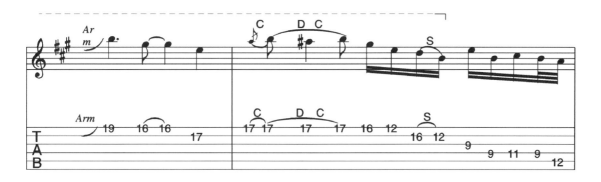

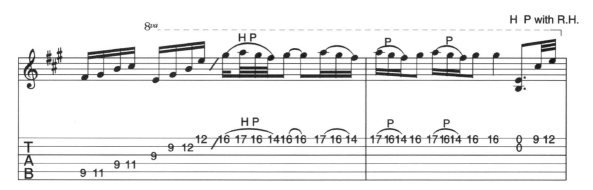

177

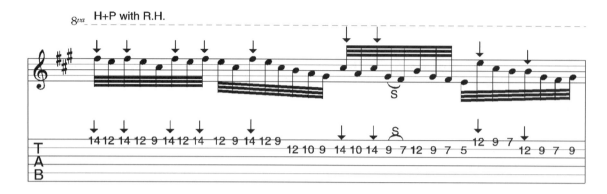

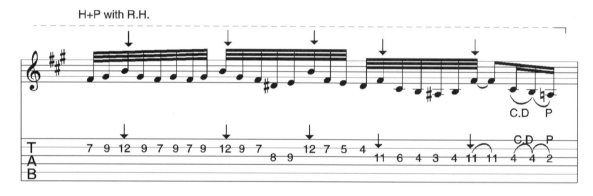

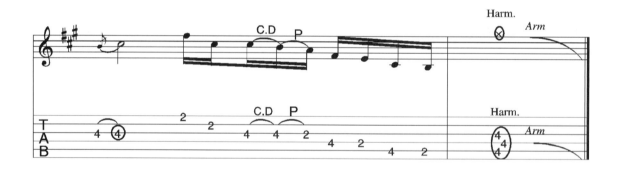

Surfing With The Alien by Joe Satriani

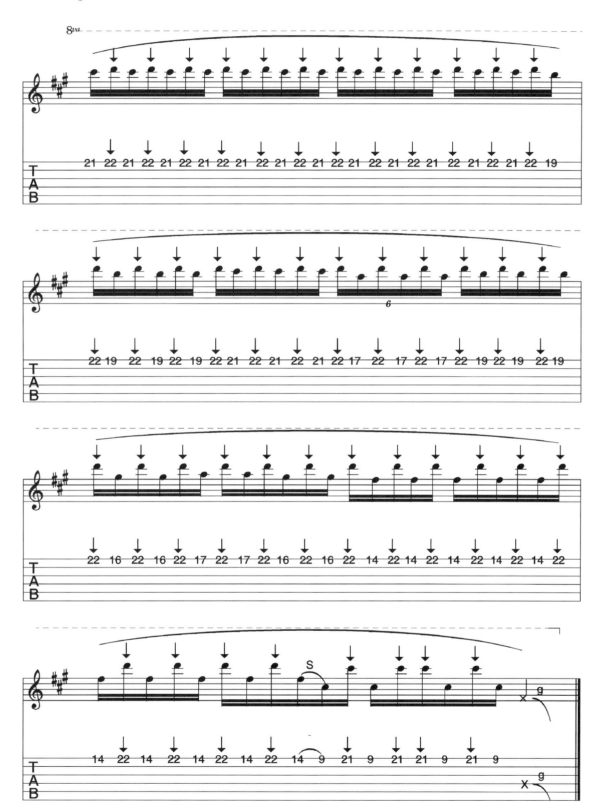

Always With Me, Always With You by Joe Satriani

Track 43-44

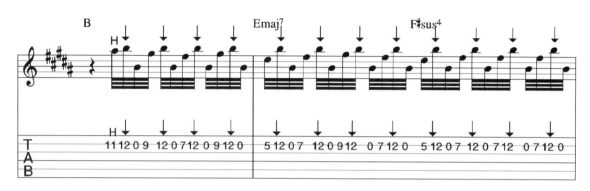

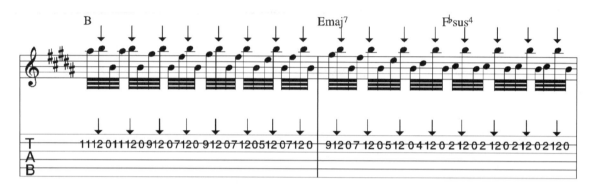

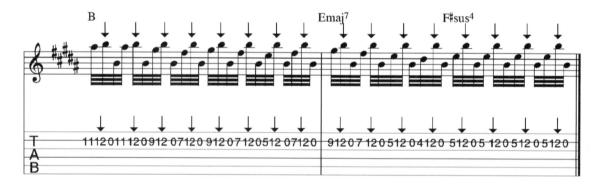

Midnight by Joe J. Malmsteen

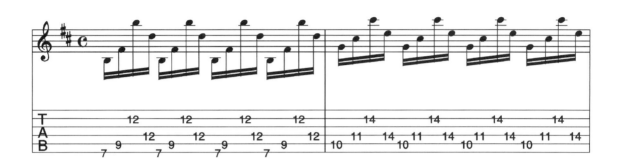

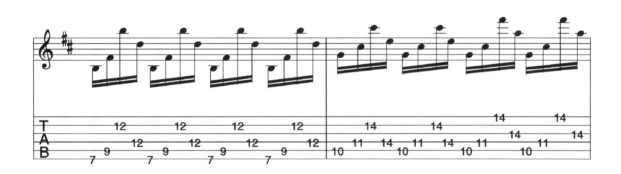

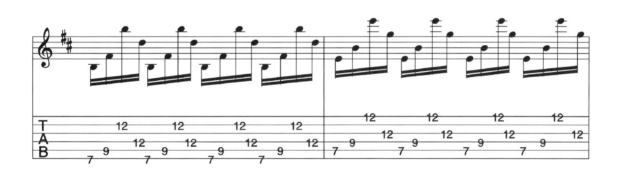

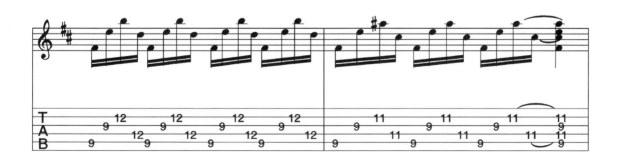

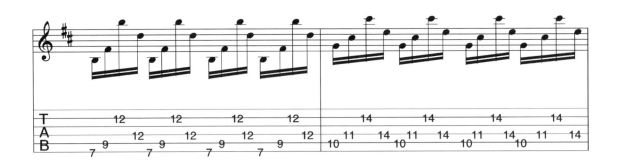
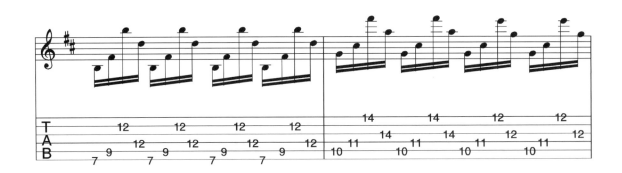
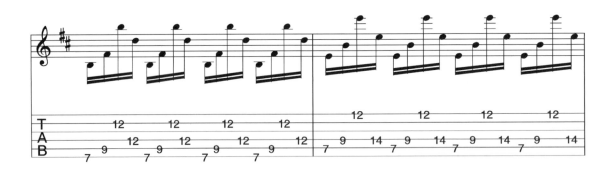
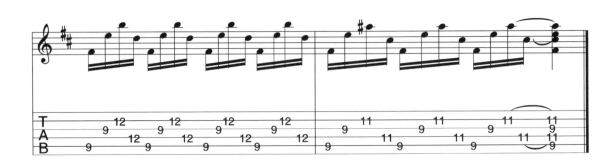

Chapter 28　搖桿

搖桿，可能讓你的吉他嘶吼或低吟，利用不同的技巧，產生不同的意外效果。有些吉他手喜歡玩它，有些則不。

其實，你只要掌握讓弦放鬆或繃緊的原理就可以收放自如，假如你玩的好，甚至可以讓你的吉他說話。一些現代型的吉他手，像Joe Satriani、Steve Vai的音樂裡，都有很好的範例。

簡單的說，搖桿有2種系統，一種是Floyd Rose系列，像圖1，可以做大幅度的搖動，可有較大的活動空間，另一種則像Fender琴的顫音系統，如圖2，只可以做一些震音的效果，你可以根據你彈的音樂類型去選擇用什麼樣的顫音系統。

如果你把搖桿往下壓，像圖3，會使音符有下降的感覺。或往上拉，例如圖4，音會上升，但注意別拉斷。

圖5和圖6都可使音符上升，道理和圖4一樣，你可以試試有何不同。

假如你有一把沒有搖桿的琴，而你卻想要有這些效果，可以像圖7，左手握住琴柄、往外推。右手握著琴身向內壓，只是一個簡單的動作就可以做到，但可別把琴折斷，像Mr. Big的貝斯手Billy Sheehan就有這種紀錄。

像圖8，右手壓弦，也可以有震音這強烈卻類似搖桿做出的效果。

愈來愈多的人喜歡在音樂裡製造這些特殊的音效，在譜上，搖桿的符號千奇百怪，其實，都只是一些表情的記號而已，你甚至可以發明一些從未有人使用過的記號，只有你自己看的懂×＃＊...。

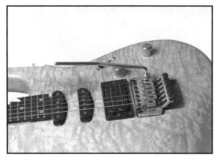

圖1

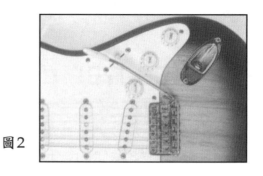

圖2

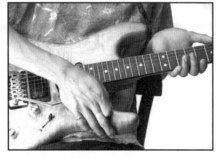

圖3

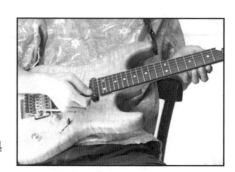

圖4

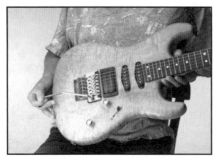

圖5

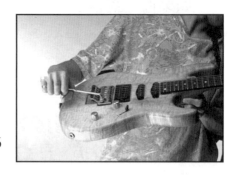

圖6

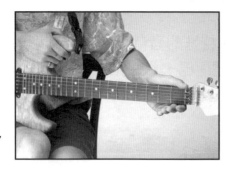

圖7

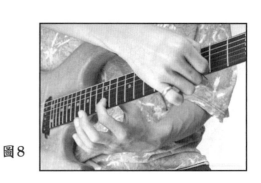

圖8

Chapter 29 必聽專輯

你聆聽的愈多，耳朵對音樂的鑑賞力也愈強，這是一個不變的法則。有許多很棒的專輯，也可能是團，或許是個人，你吸收了不同的資訊，就愈能夠了解一些「喔...！原來吉他也能這樣彈」的道理。

這一章裡我想介紹一些吉他手必聽的專輯，你幾乎每一張都不能錯過，在每一章專輯裡你都可以明顯地區分出他們的風格、特色、品味，哈！有些甚至像外星來的。

裡面有許多不同類型的音樂，不完全是搖滾，也有些Fusion 、Jazz...等，各有不同的創意，看你能從裡面吸收多少精華運用在你自己的琴上。

在備註的地方，我配合之前的課程和這些課程做一個對應，參考他們的彈法，在你的吉他指板上找出更多的變化。

記住！這些專輯只是一些參考、範例，如果一味的模仿不是你的目的，你終究是你。

音樂課程	團名	吉他手	專輯名稱	備註(特徵)
組團	RippingTons	Russ Freeman	Rippingtons Live in LA	
8度音		Wes Montgomery	The incredible jazz guitar of Wes Montgomery	
組團	Pat Metheny Group	Pat Metheny	The road to you	柏克萊的老師
Picking	Mr. Big	Paul Gilbert	Mr. Big	
和聲小音階		Yngwie J. Malmsteen	The seventh sign	速彈
搖桿		Steve Vai	Passion & warfare	
搖桿		Joe Satriani	Surfing with the alien	88年年度最佳吉他演奏專輯
組團	4Play	Lee Ritenour	Fourplay	注意編曲
點弦	Van Helan	Edward Van Helan	5150/Right here,right now	
五聲音階		Jimi Hendrix	The ultimate expenrience	
五聲音階	Pink Floyd	David Gilmour	The wall	
和弦進行		Joe Pass	Virtuoso#4	Jazz大師和弦&吉他代理和弦
四連音三連音		Takanak(高中正義)	Rainbow goblins story	
推弦		Jeff Beck	Blow by blow	
組團	ToTo	Steve Lukather	Absolutely live	
	TNT	Ronnie Le Tekro	Intuition	
Arpeggio	Steve Morse Band	Steve Morse	Southern steel	
強力和弦	Deep Purple	Ritchie Blackmore	Machine head	
點弦		Stanley Jordan	Stolen monents	
Picking		Al Dimeola	Casino	
		Allen Holdsworth	Metal fatigue	
Picking		Tony Macalpine	Maximum security	古典速彈比較蕭邦
三連音四連音		Vinnie Moore	Obyssey	
五聲藍調	Led Zeppelin	Jimmy Page		

Chapter 30 組團表演

Ok，到現在，你已經會了好幾首吉他的歌曲了，我想，你一定想組一個人人羨慕的合唱團，像Mr.Big、Guns N' Roses一樣酷！在這一章，我將告訴你一些需要注意的事情。

首先，必須尋找你的團員，從你的同學或朋友之中開始想，找些志同道合又對音樂有興趣的死黨。一個合唱團的人數並沒有一定的限制，你可以參考下列的表格。

項目 人數	主唱	吉他	貝斯	鼓	鍵盤
2人	⋆	⋆			
3人	⋆	⋆	⋆		
4人	⋆	⋆	⋆	⋆	
5人	⋆	⋆	⋆	⋆	⋆

你們可以看看每個人的興趣、專長、挑選自己喜歡的樂器去學習，或者用猜拳的方式去決定誰彈什麼（我有個學生就是這個樣子的）。等到你們技術成熟了，也可以嘗試做一些演奏曲，只要把主唱換成像Saxphone般主奏旋律的樂器就可以了。

如果你們只有四個人，也可以彈一些以吉他演奏為主的演奏曲。反正，樂器的多少只是看你們音樂的需要增加或減少，若你夠瘋，找20個人組一個大編制的樂隊也可以很High，你可以參考一些有名的團，他們在樂手部份的分配，或許可以給你一些方向。

接下來，你們必須有一個共識，也就是你們樂團的曲風，是Heavy Metal、Rock、Blues、Pop的流行歌曲或Jazz、Fushion，然後就可以挑幾首你們都喜歡的歌曲開始玩。從你們最熟悉的開始上手。

組團像是種經營，你們要推選出一個具有領導能力的團長。團長像是一個大家長，分配一些除了練歌以外的工作。例如：電話聯絡團員、訂練團室、公關（接洽表演事宜）、財務等工作。或像我的團一樣，每個月大家輪流當團長，這樣很有意思，像一個成長團體，除了音樂之外，學到另一方面的東西。

你們會開始抓歌，然後準備練團。一般樂器行都有練習室可以出租，收費大約是每小時300元，你們最好提早訂出時間，例如一個禮拜前就決定好那一天練團。像KTV一樣電話預約。在週末或假日，通常這些時間是最熱門的，如果不早一點訂練團室、那麼，你們將會影響到團的一些進度。

　　練團室有大有小，最好每次練習都帶收錄音機錄下每次的練團情形，像寫日記一樣。你們在練團之後可以開會檢討一些音樂上配合的問題。

　　音樂的精緻度看你們彼此的要求，每首歌都需要經過無數次的練習、修正才會熟練，團員之間的默契，音樂的包容，都是經年累月才可得到許多經驗。

　　在練團時，最常犯的錯誤就是「混」過去就好了，這是最忌諱的。這種不正確的音樂態度將會使你們無法成為一個好團。

　　如果主唱的音域不夠高，可以降個調來唱，（樂器部份也必須跟著轉調），不要硬撐，因為，這種雞殺鴨、鴨殺雞音不準的觀念是令人難以忍受的。

　　順利的話，你們會有一些表演的機會。記住！沒有一個團是第一次表演就成功的。縱使，你們在練團室配合的天衣無縫。（像突然斷弦）你也不要害怕、氣餒；只有不斷的去嘗試表演，經驗就是使你們邁向成功的最佳武器。

　　OK！祝你成功！

Europa (earth's cry. heaven's smile) by D.C.Santana, T.Coster

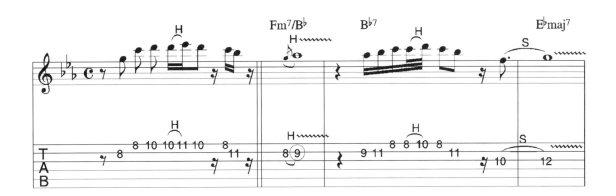

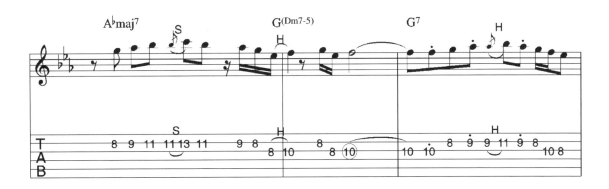

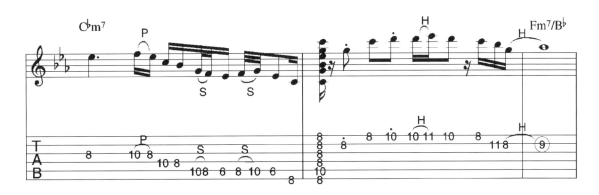

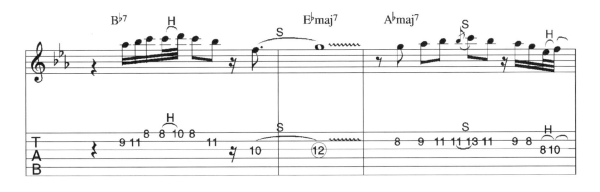

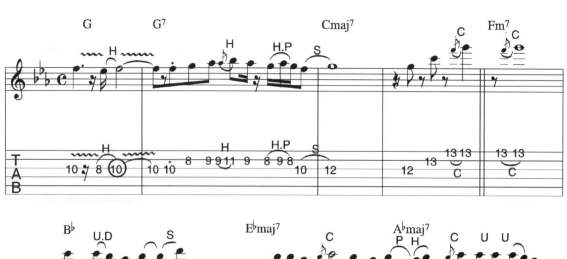

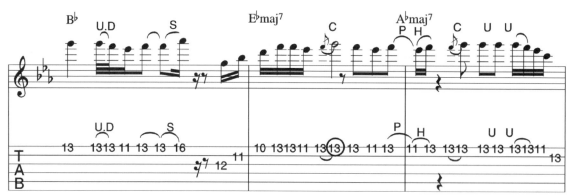

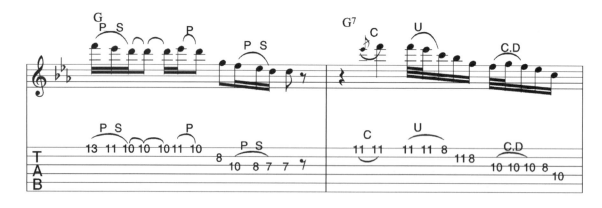

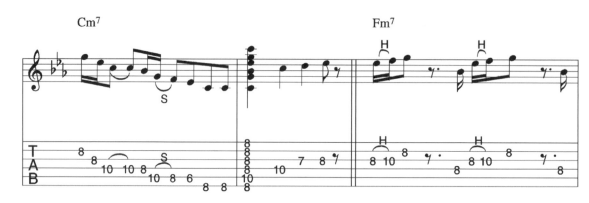

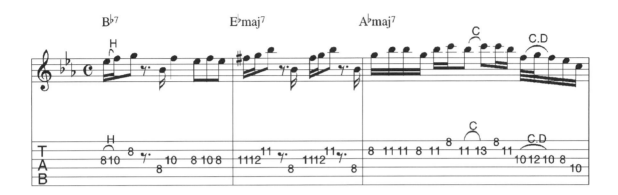

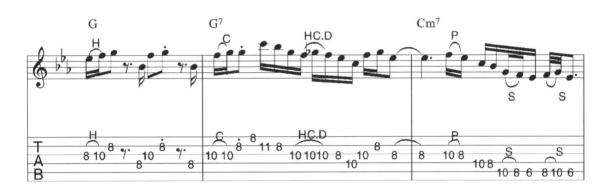

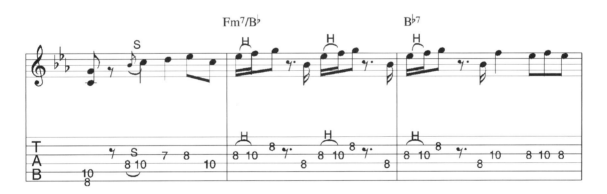

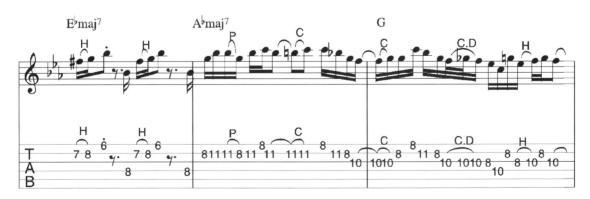

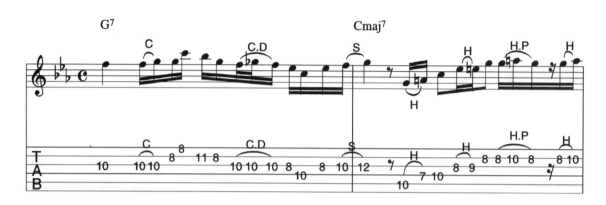

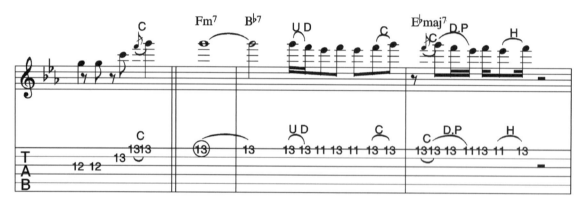

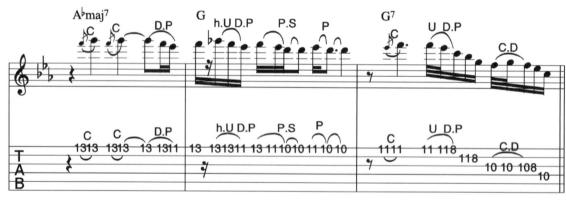

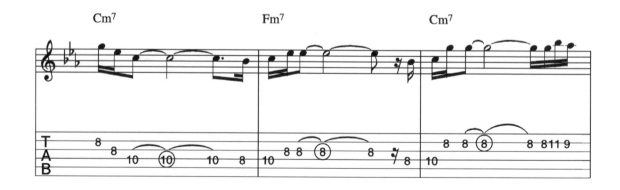

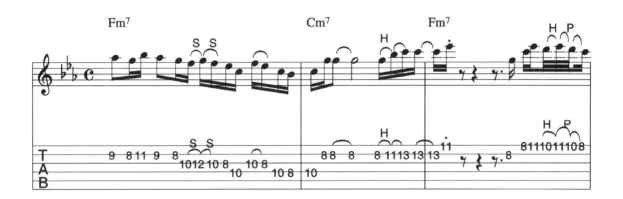

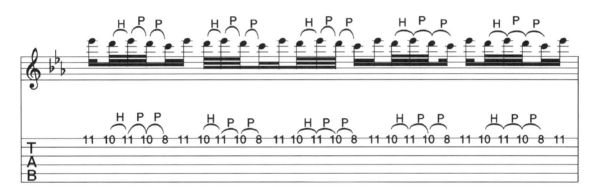

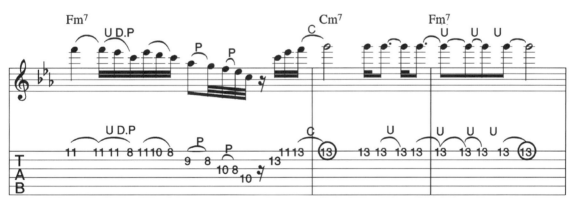

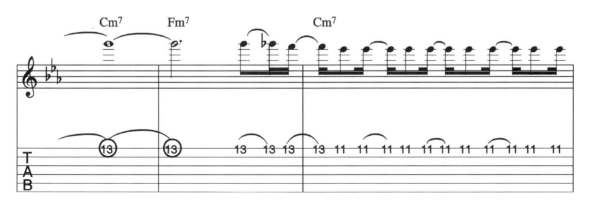

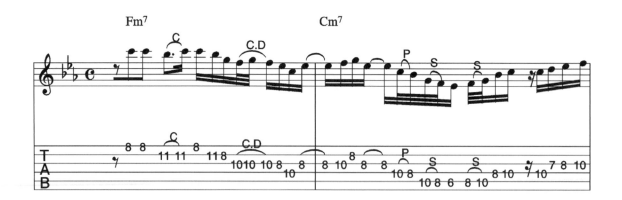

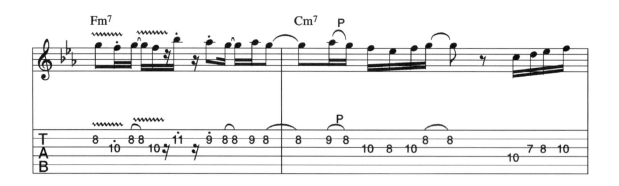

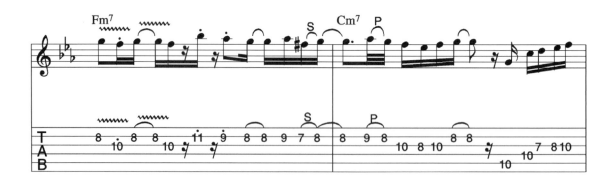

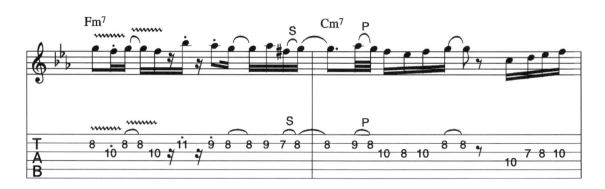

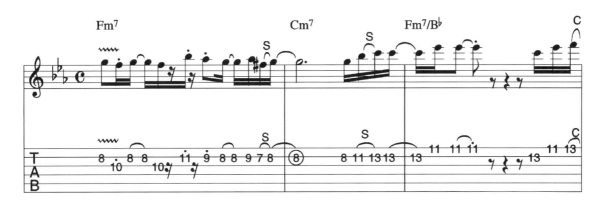

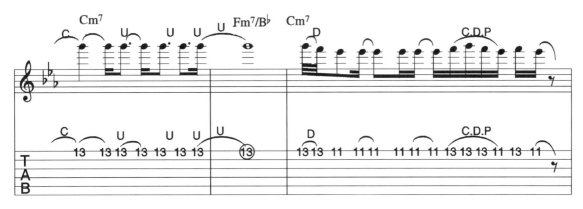

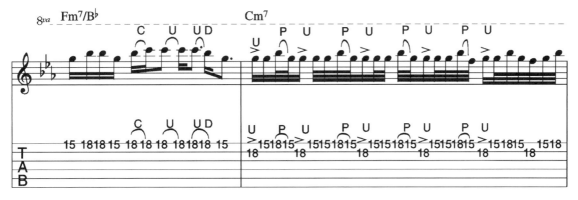

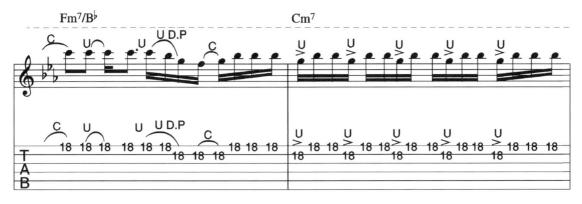

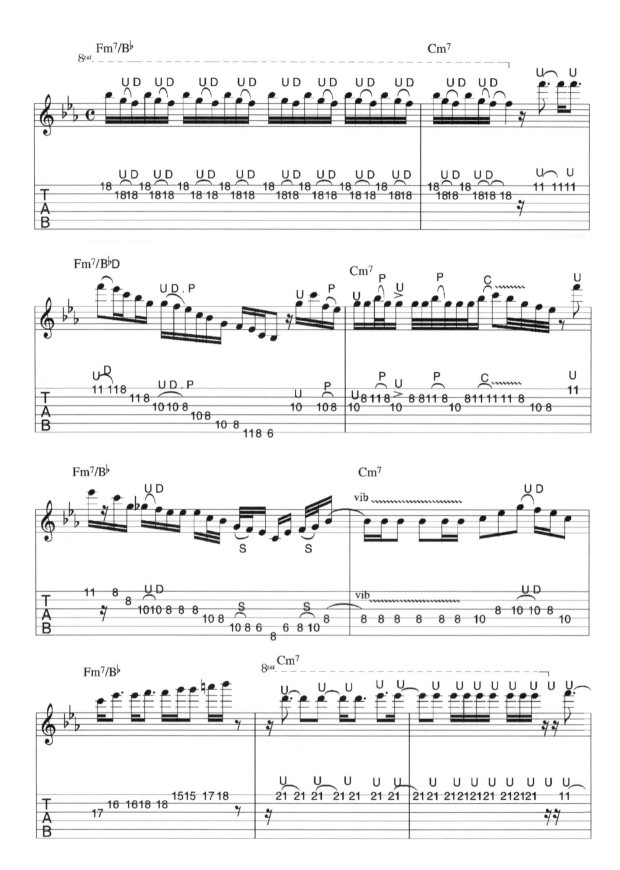

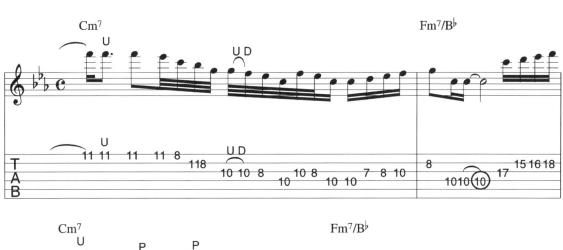

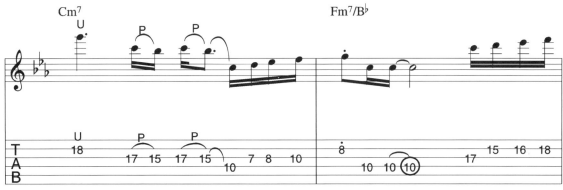

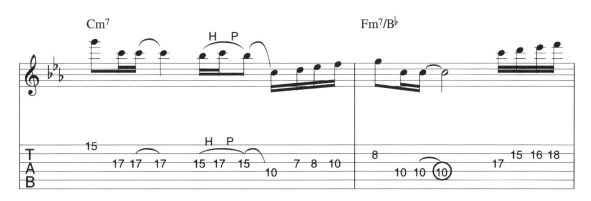

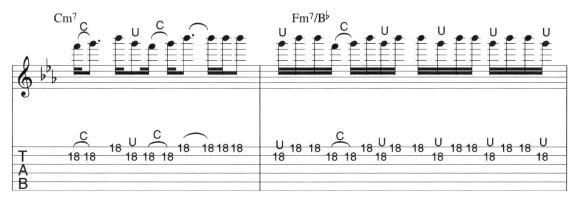

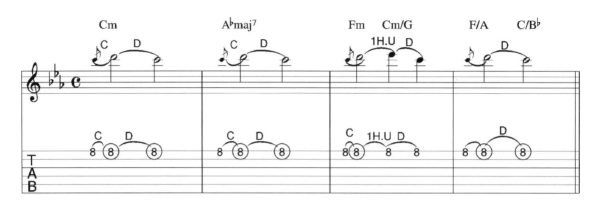

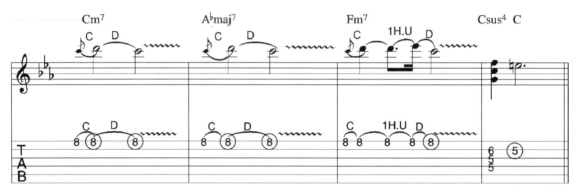

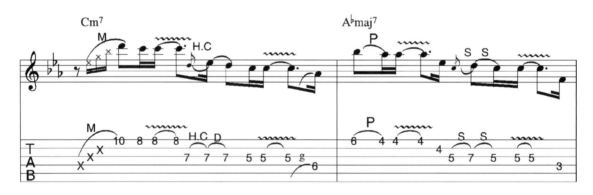

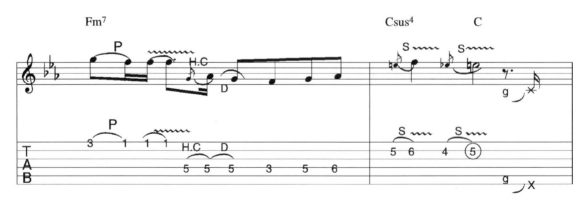

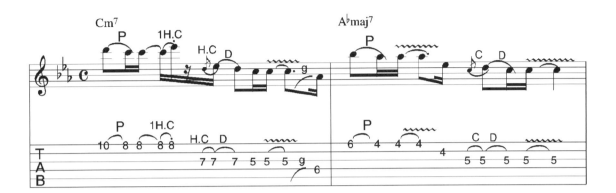

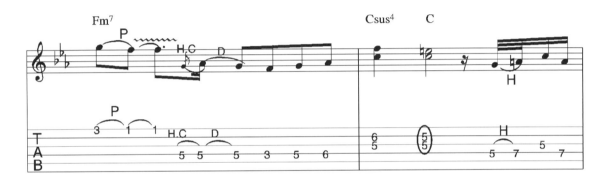

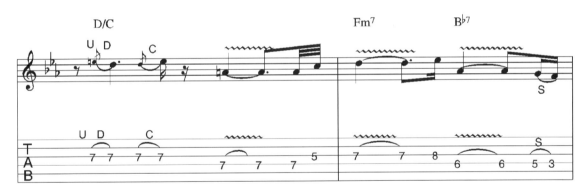

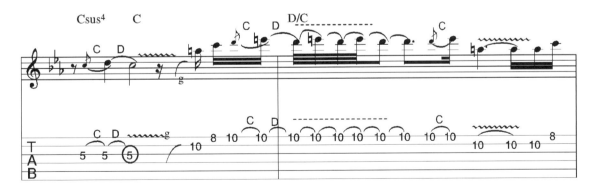

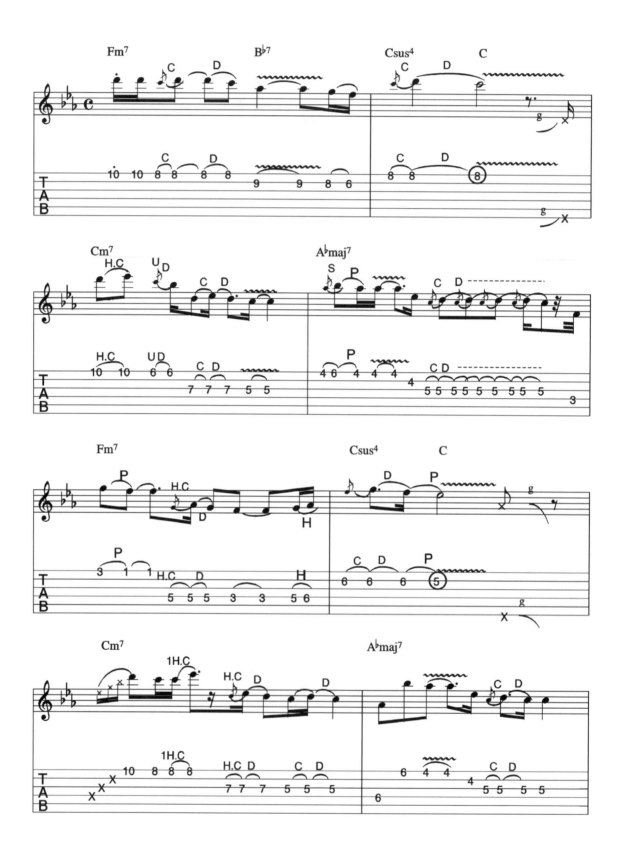

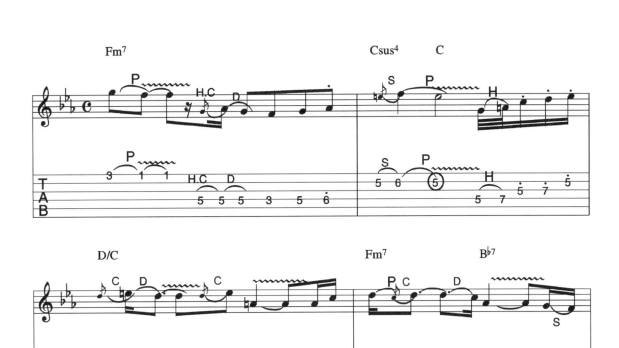

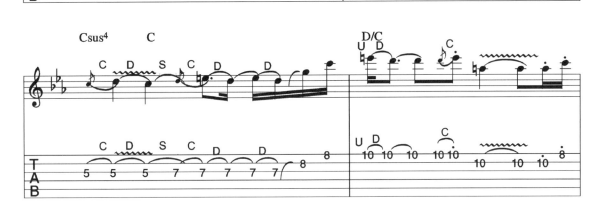

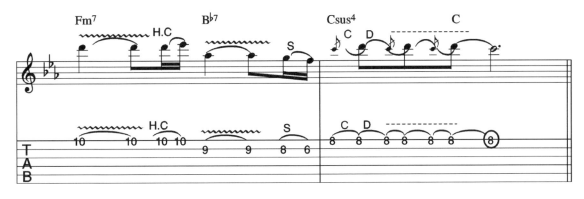

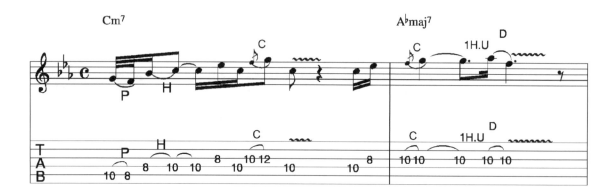

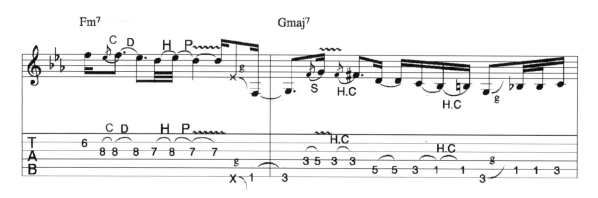

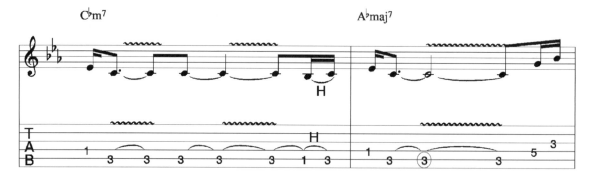

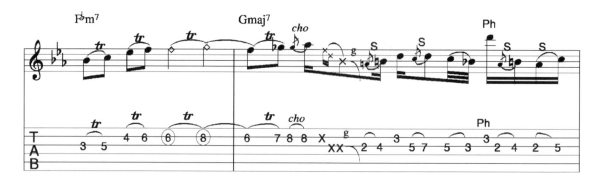

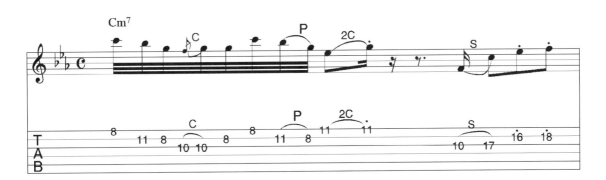

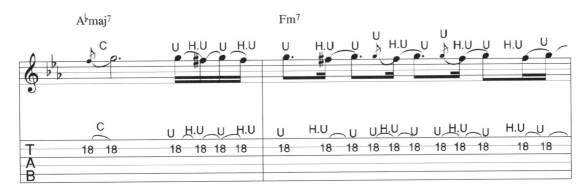

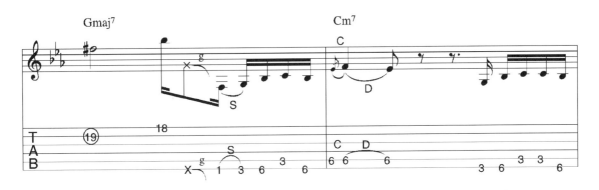

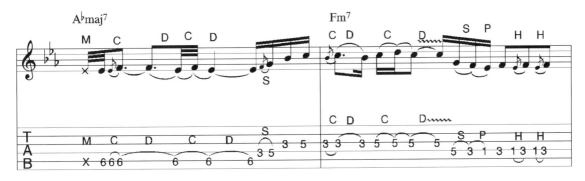

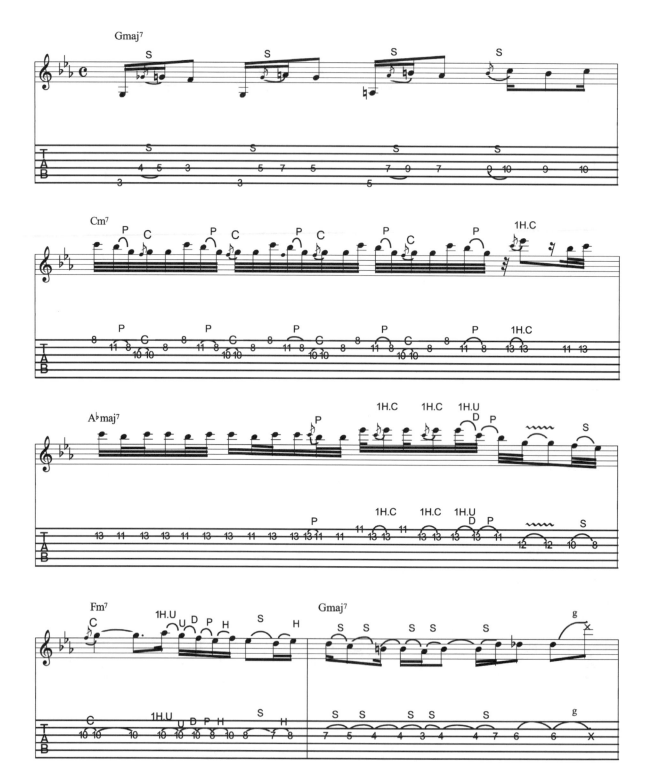

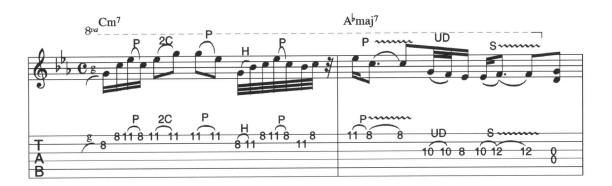

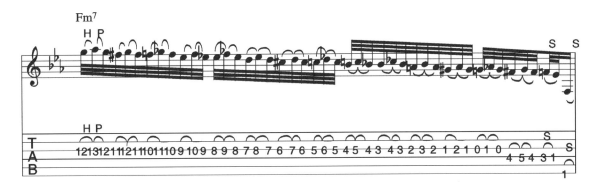

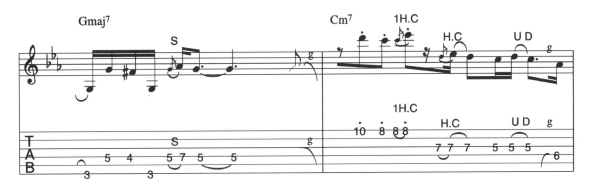

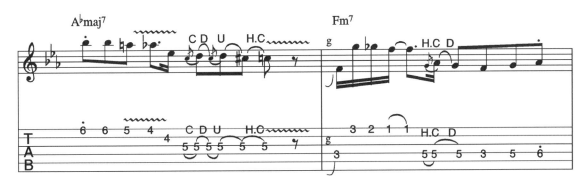

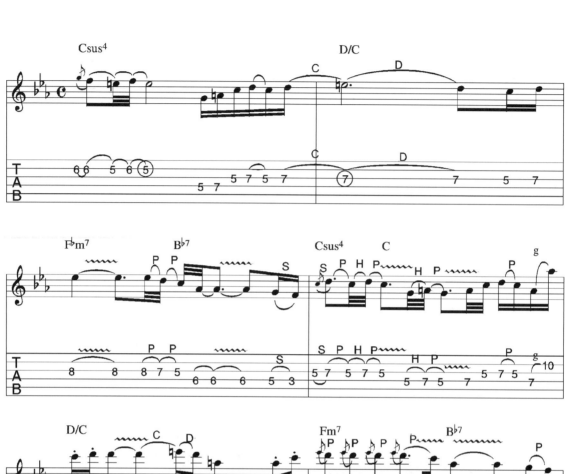

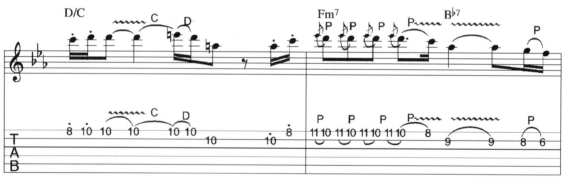

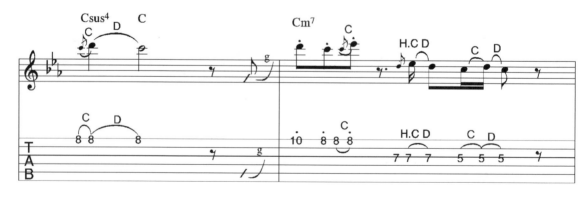

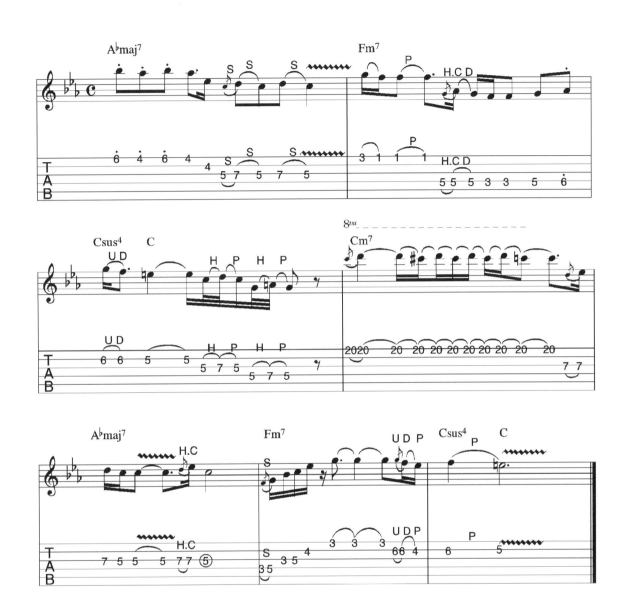

April Sky by J. S. Bach

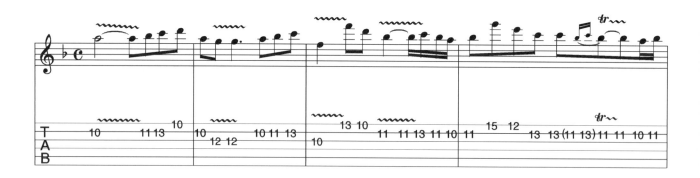

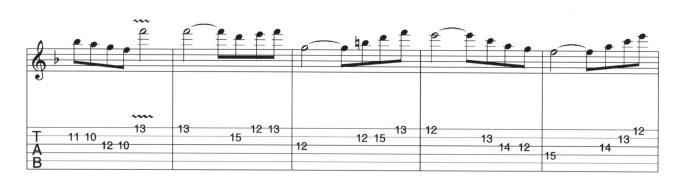

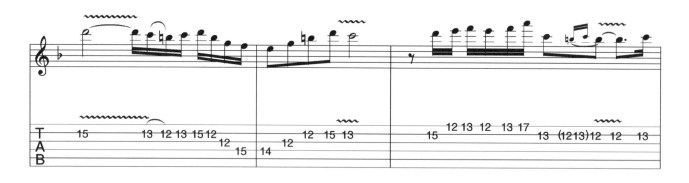

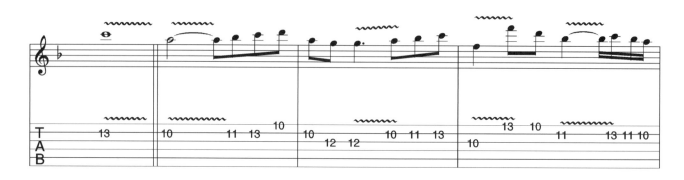

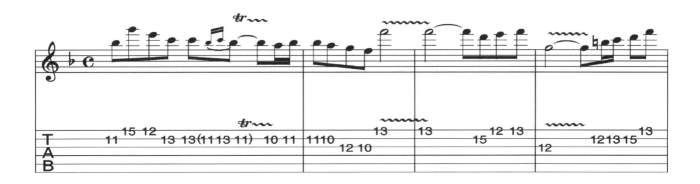
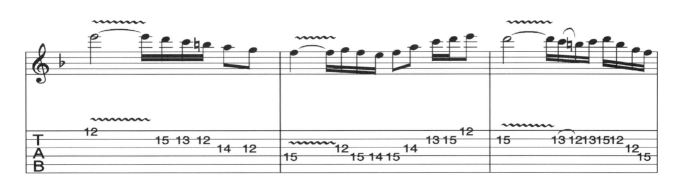
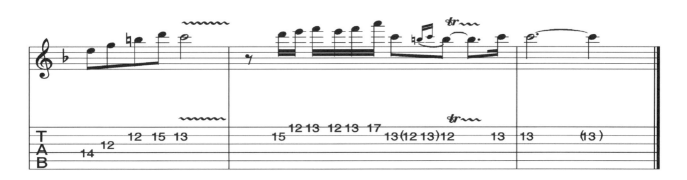
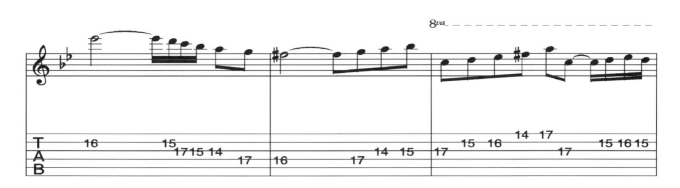

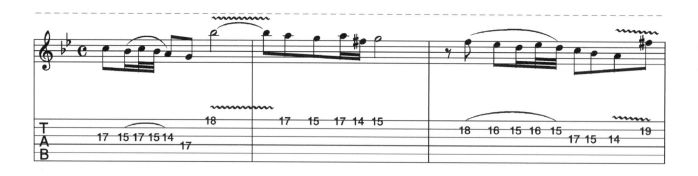

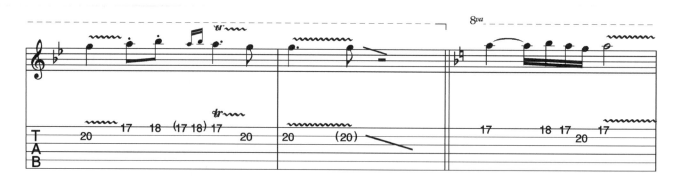

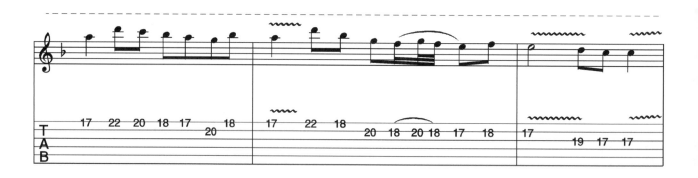

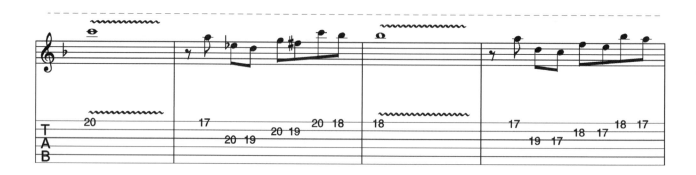

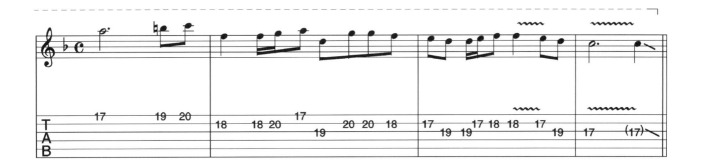
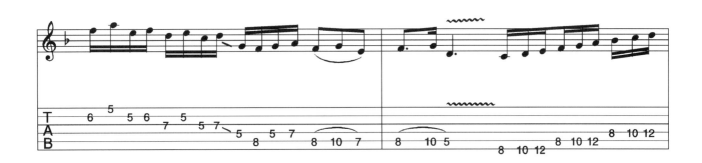
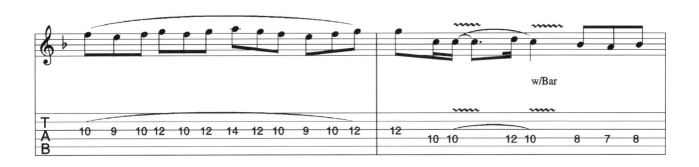
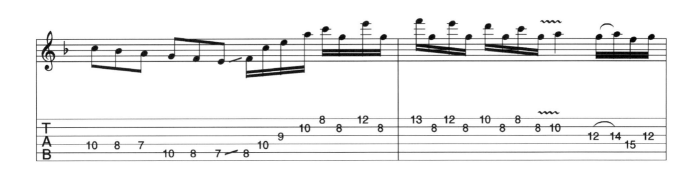

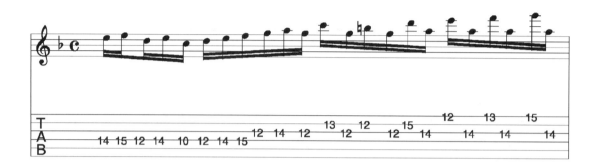

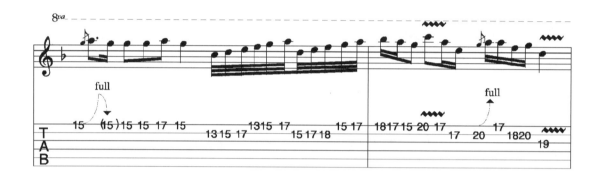

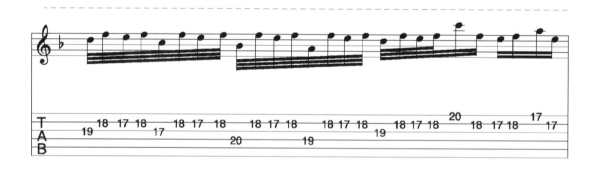

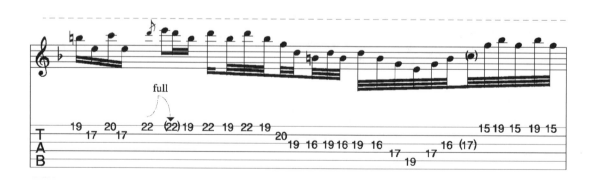

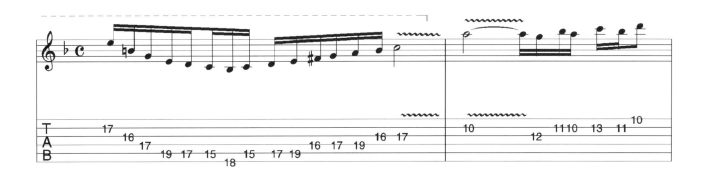
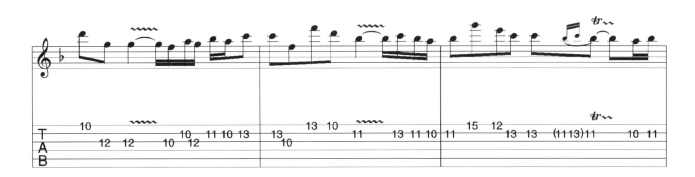
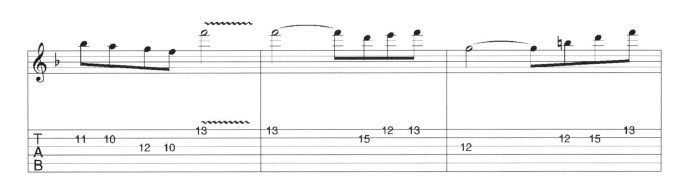
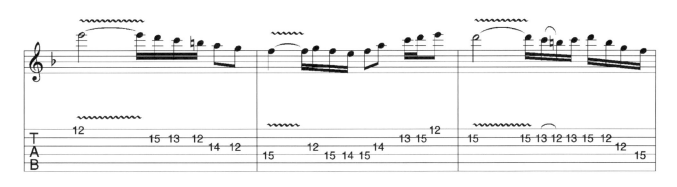

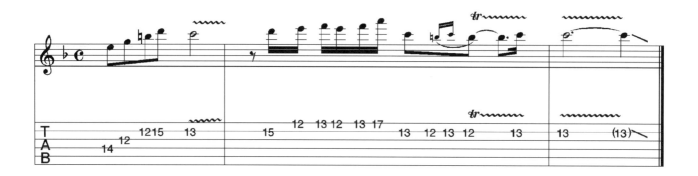

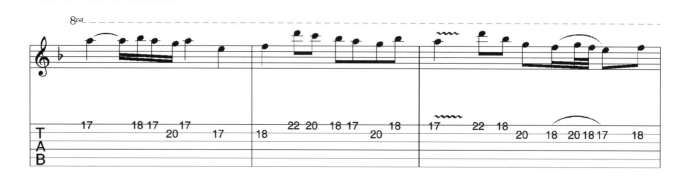

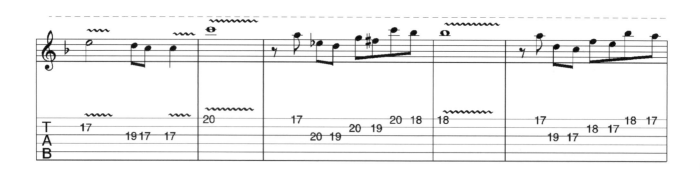

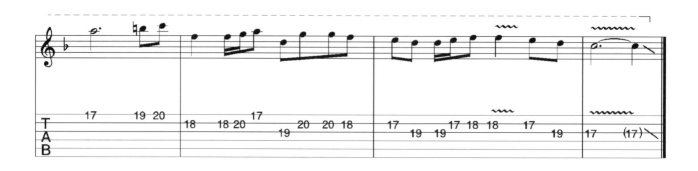

Always by Bon Jovi

Track 15-16

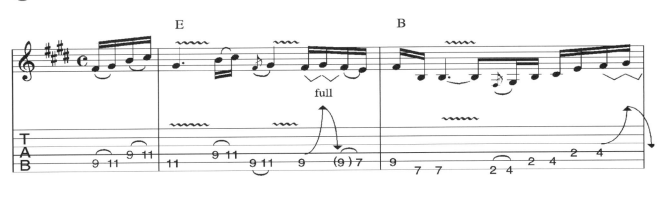

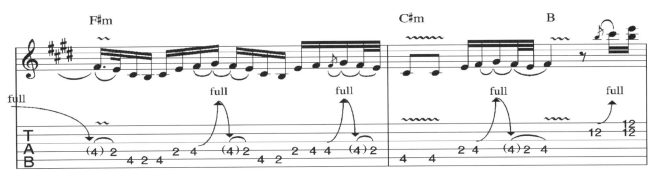

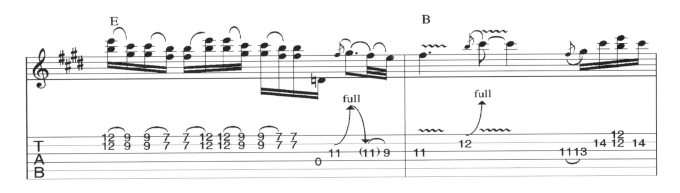

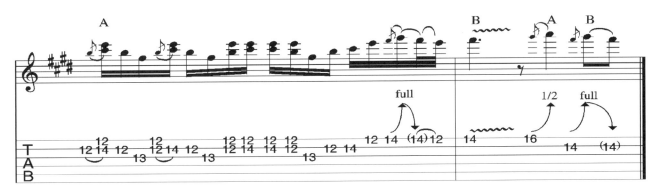

Carrie by Europe

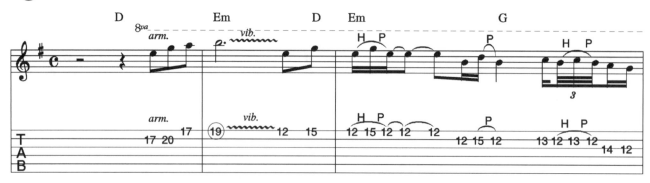

Track 17-18

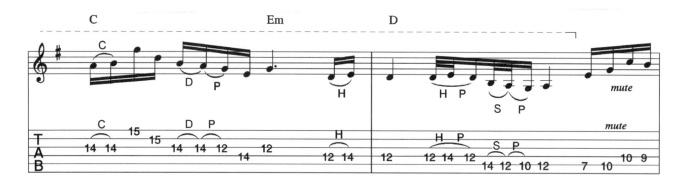

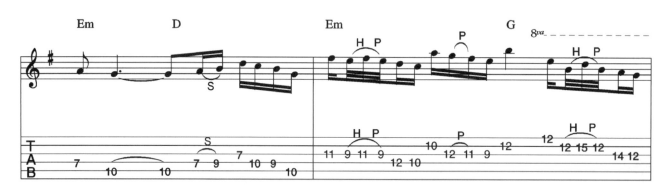

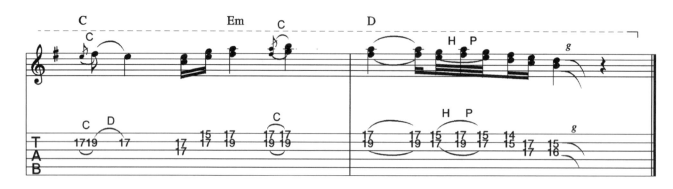

Cherokee by Europe

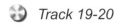
 Track 19-20

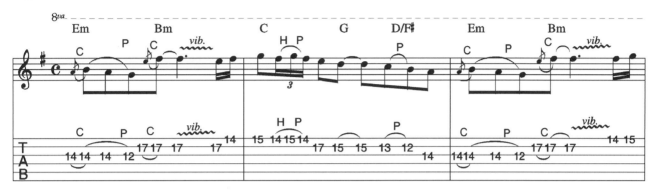

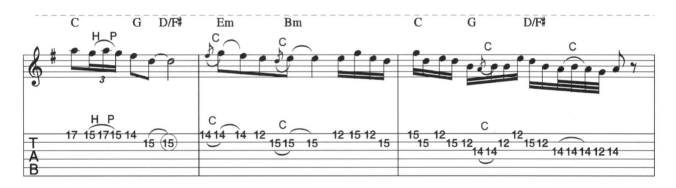

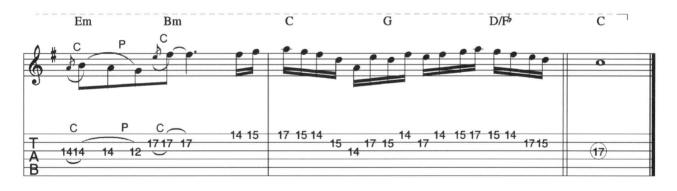

Hotel California by The Eagles

Track 23-24

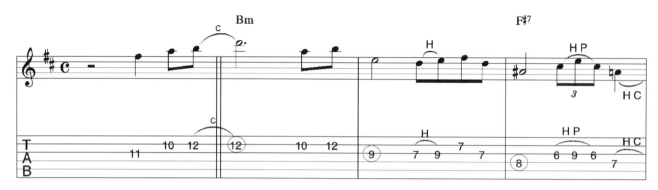

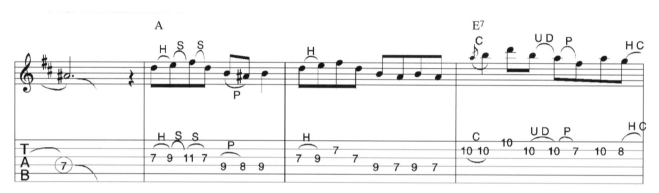

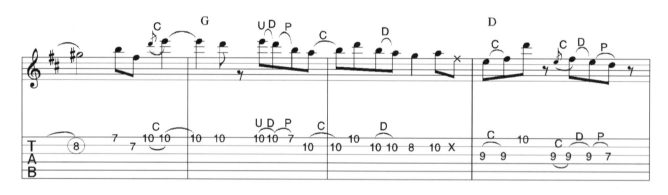

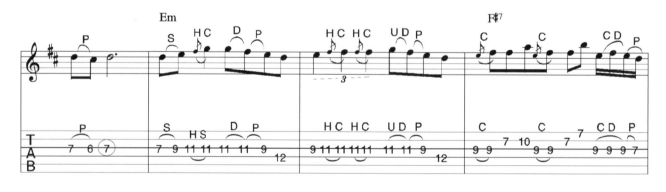

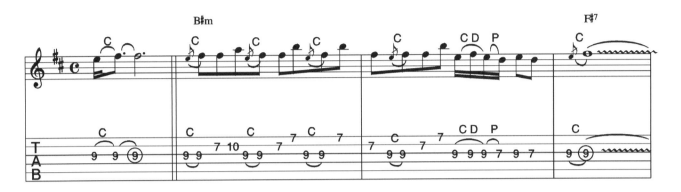

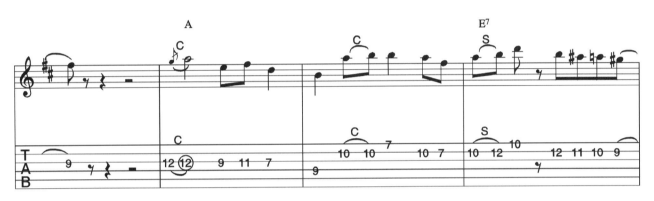

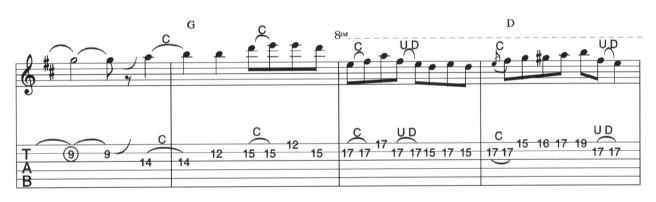

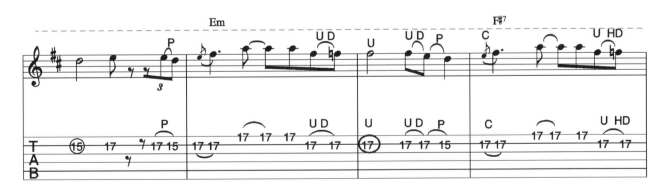

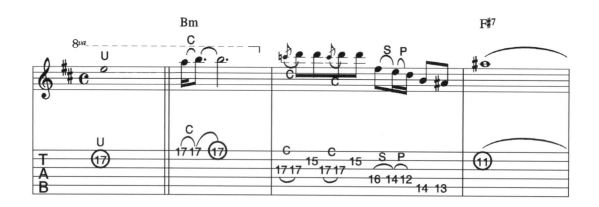

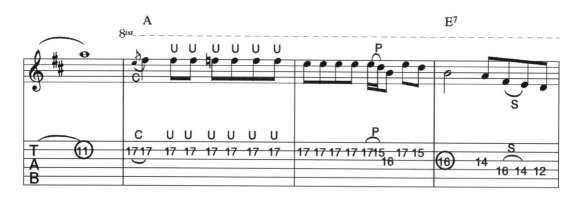

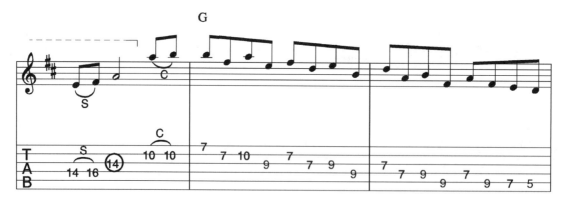

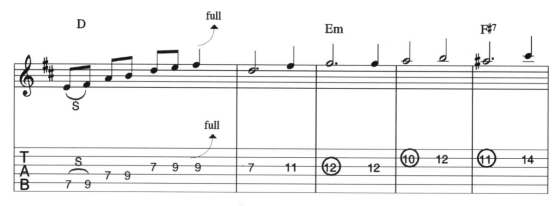

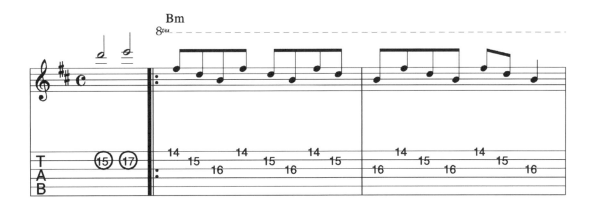

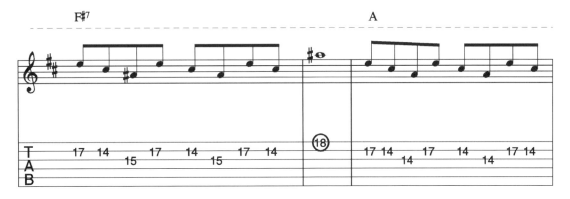

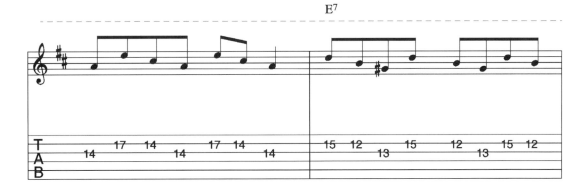

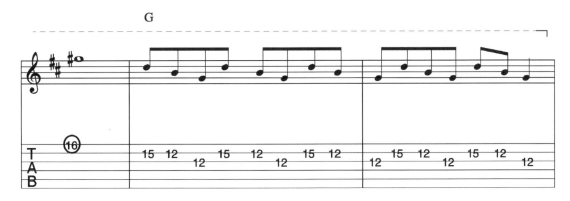

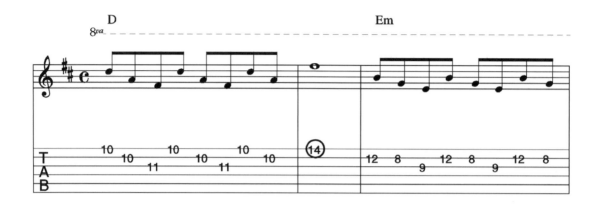

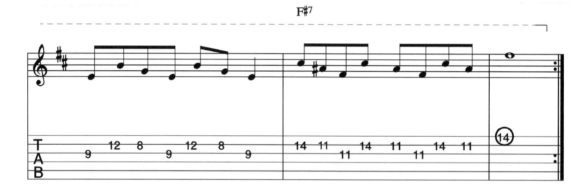

Just Take My Heart by Mr. Big

Track 27-28

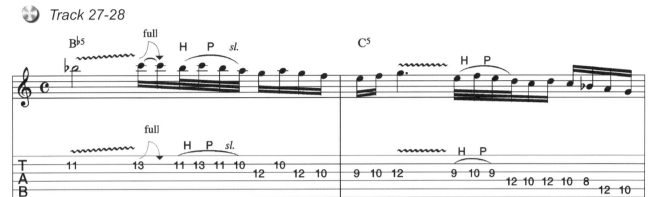

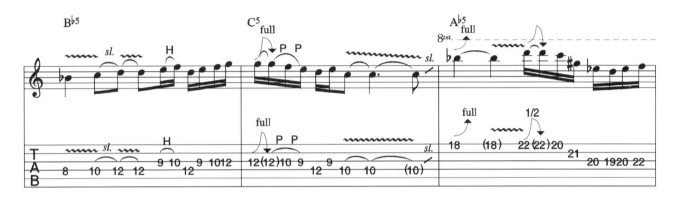

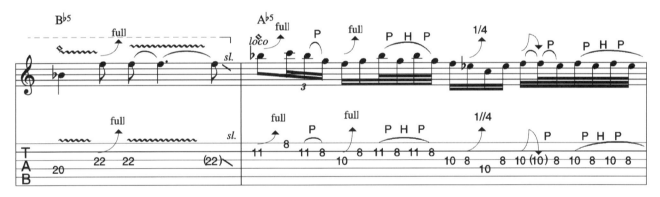

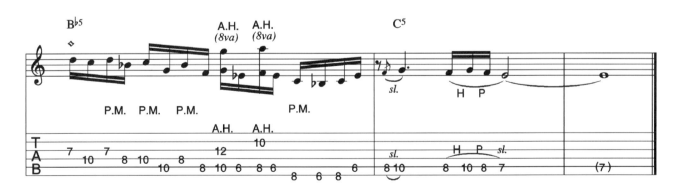

Love Walks In by Aan Halen

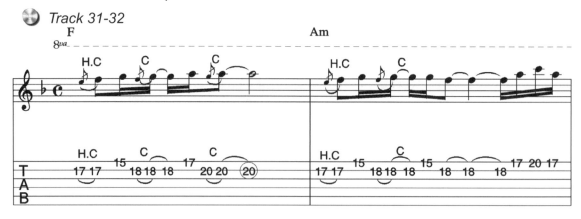

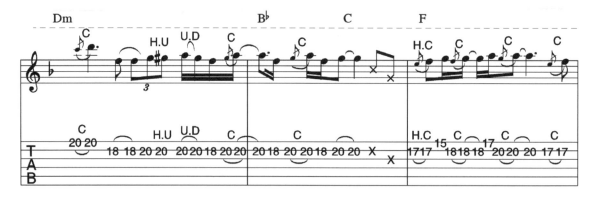

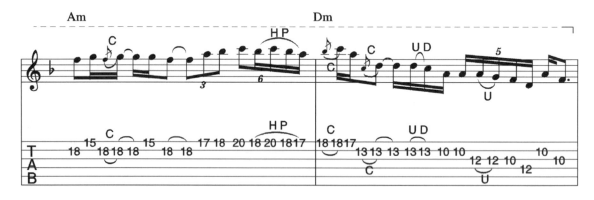

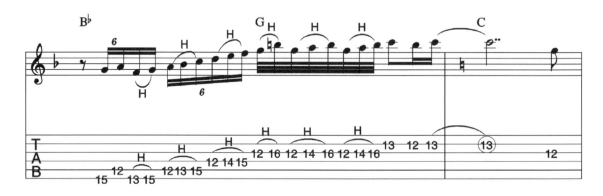

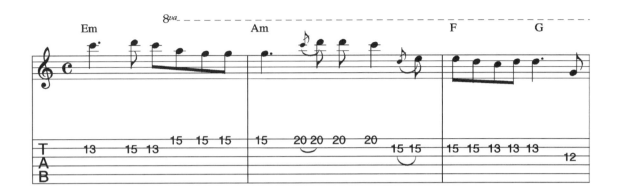

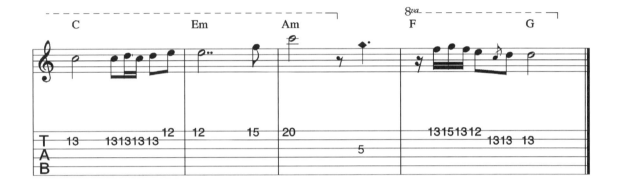

Stairway To Heaven by Led Zippelin

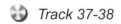
Track 37-38

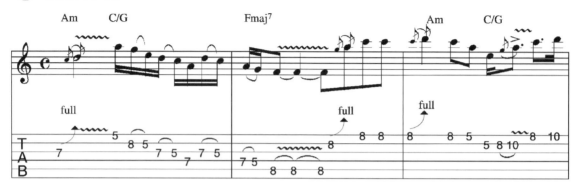

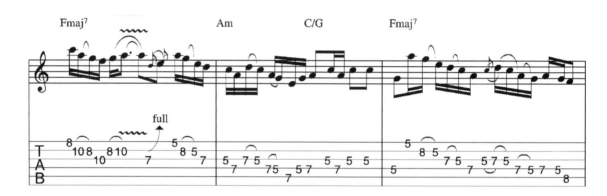

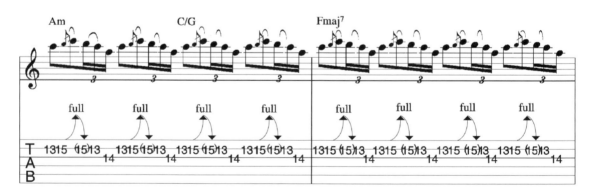

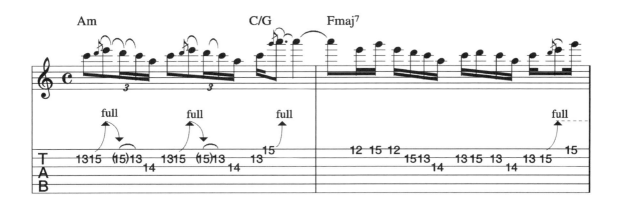

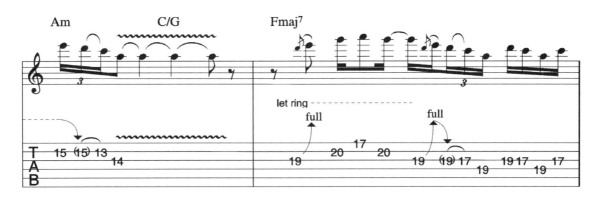

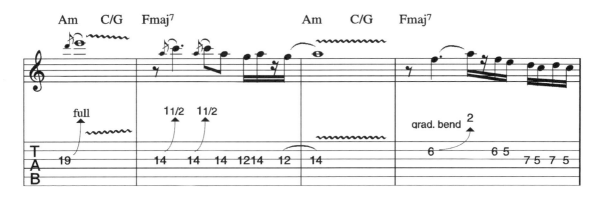

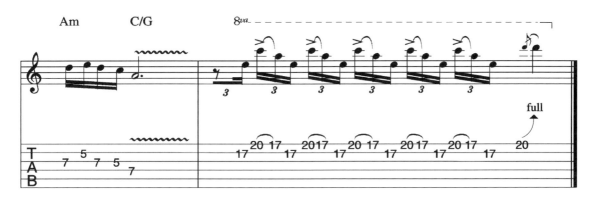

Endless Rain by X-Japan

Track 45-46

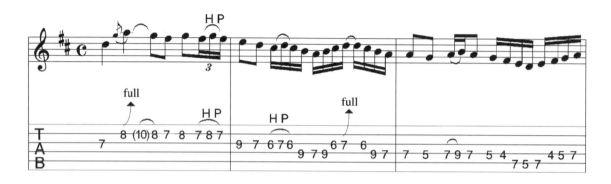

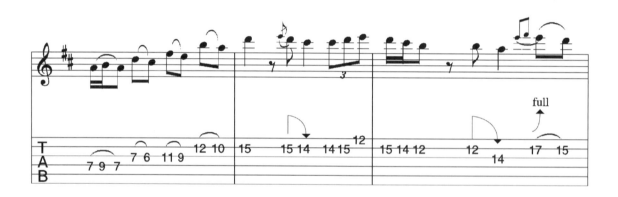

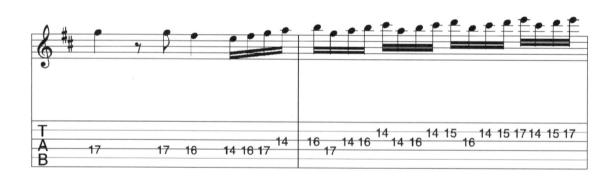

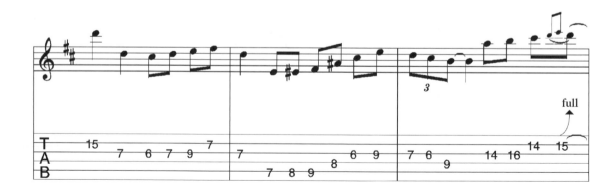

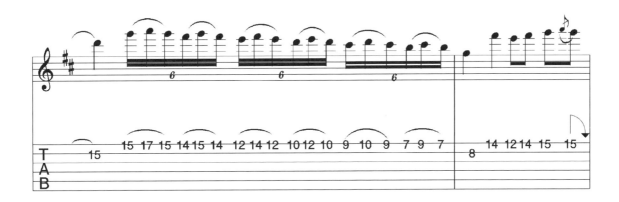

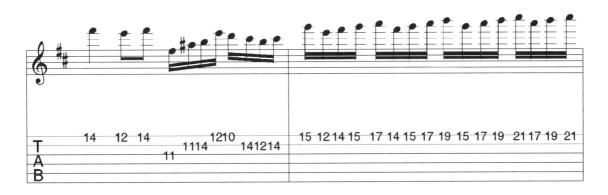

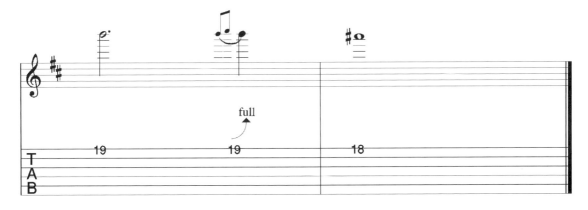

感謝 Thanks

想了一個很俗的書名，名稱。
像「夢醒時分」、「瘋狂電吉他」。我承認這的確有點商業動機。
原本想吸引從書架上拿下來而隨意翻翻的那些好奇的人。
但結果卻不一定是的。

感謝 看了或買了這本書的你們－

感謝 / 我的家人及小萍
音樂夥伴們：萬迪塽、何孟浩、林頌閔、
許厥恆、李欣、江力平、李欣怡、陳文祥、
梁容輝、游天仁、李謀發、楊治綱、李兆強、
李承偉、羅哲明、梁介洋、朱偉碩、呂錦盈、
李子丰、周應偉、黃文裕、老猴、蔡真勝、
周柏超、高慧麟、張秋松、吳旭文、洪木花、
林淑芬、劉麗玲、陳偉信、李心正、詹明達、
翁 璋、范君豪、雷依蓁、歐曉佩、郭人豪、
劉芳君、姚第文、余政道、李純慧、杜則剛、
蔡翔、廖志銘、黃瑞文、林信君、黃佳雯、
土撥鼠、莊禮鐘、阿祥、朱賢明

福茂 / 張亦堅
Why Not / 張瑞麟
刺客 / 楊聲錚、瑋瑋
Delta / 呂氏兄弟
麥書 / 潘尚文、佩玉、露西、陳玉
　　　大綱、心怡、小飛俠
特別、特別感謝 / 江建民老師

瘋狂電吉他

【編　　著】	潘學觀
【封面設計】	劉大成
【攝　　影】	梁心怡　陳至宇
【美術編輯】	賴佩玉
【Recording】	潘尚文　金大綱
【Mastering】	潘尚文
【　OS　】	吳怡慧
【　MIDI　】	陳玉
【器材題供】	李武錚
【友情贊助】	黃國華

【出　　版】	麥書國際文化事業有限公司
【發　　行】	行政院新聞局局版臺業第6074號
【發 行 所】	麥書國際文化事業有限公司
	10647 台北市羅斯福路三段325號4F-2
【電　　話】	886-2-23636166・886-2-23659859
【傳　　真】	886-2-23627353
【郵政劃撥】	17694713
【戶　　名】	麥書國際文化事業有限公司
【網　　址】	www.musicmusic.com.tw

中華民國102年9月六版

學習音樂最佳途徑
音樂人必備叢書
專業樂譜

麥書文化

最新圖書目錄

COMPLETE
CATALOGUE

民謠彈唱系列

| 吉他新視界 The New Visual Of The Guitar | 陳增華 編著 16開 / 360元 DVD | 本書是包羅萬象的吉他工具書，從吉他的基本彈奏技巧、基礎樂理、音階、和弦、彈唱分析、吉他編曲、樂團架構、吉他錄音，音響剖析以及MIDI音樂常識……等，都有深入的介紹，可以說是市面上最全面性的吉他影音工具書。 |

| 吉他玩家 Guitar Player | 周重凱 編著 菊8開 / 440頁 / 400元 | 2010年全新改版。周重凱老師繼"樂知音"一書後又一精心力作。全書由淺入深，吉他玩家不可錯過。精選近年來吉他伴奏之經典歌曲。 |

| 吉他贏家 Guitar Winner | 周重凱 編著 16開 / 400頁 / 400元 | 融合中西樂器不同的特色及元素，以突破傳統的彈奏方式編曲，加上完整而精緻的六線套譜及範例練習，淺顯易懂，編曲好彈又好聽，是吉他初學者及彈唱者的最愛。 |

| 名曲100(上)(下) The Greatest Hits No.1.2 | 潘尚文 編著 菊8開 / 216頁 / 每本320元 CD | 收錄自60年代至今吉他必練的經典西洋歌曲。全書以吉他六線譜編著，並附有中文翻譯、光碟示範，每首歌曲均有詳細的技巧分析。 |

| 六弦百貨店精選紀念版 1998—2012 Guitar Shop1998-2012 | 潘尚文 編著 菊8開 / 每本220元 每本280元 CD / VCD 每本300元 VCD+mp3 | 分別收錄1998-2012各年度國語暢銷排行榜歌曲，內容涵蓋六弦百貨店歌曲精選。全新編曲，精彩彈奏分析。 |

鋼琴、電子琴系列

| 輕輕鬆鬆學Keyboard 1 Easy To Learn Keyboard No.1 | 張楟 編著 菊8開 / 116頁 / 定價360元 CD | 全球首創以清楚和弦指型圖示教您如何彈奏電子琴的系列教材問世了！第一冊包含了童謠、電影、卡通等耳熟能詳的曲目，例如迪士尼卡通的小美人魚、蟲蟲危機...等等。 |

| 輕輕鬆鬆學Keyboard 2 Easy To Learn Keyboard No.2 | 張楟 編著 菊8開 / 116頁 / 定價360元 CD | 第二冊手指練習部份由單手改為雙手。歌曲除了童謠及電影主題曲之外，新增世界民謠及適合節慶的曲目。新增配伴奏課程，將樂理知識融入實際彈奏。 |

| 流行鋼琴自學祕笈 Pop Piano Secrets | 招敏慧 編著 菊八開 / 360元 DVD | 輕鬆自學，由淺入深。從彈奏手法到編曲概念，全面剖析，重點攻略。適合入門或進階者自學研習之用。可作為鋼琴教師之常規教材或參考書籍。本書首創左右手五線譜與簡譜對照，方便教學與學習隨書附有DVD教學光碟，隨手易學。 |

| 鋼琴動畫館 (日本動漫) Piano Power Play Series Animation No.1 | 朱怡潔 編著 特菊8開 / 88頁 / 定價360元 CD | 共收錄18首日本經典卡通動畫鋼琴曲，左右手鋼琴五線套譜。首創國際通用大譜面開本，輕鬆視譜。原曲採譜、重新編曲，難易適中，適合初學進階彈奏者。內附日本語、羅馬拼音歌詞本及全曲演奏學習CD。 |

| Playitime 陪伴鋼琴系列 拜爾鋼琴教本（一）～（五） Playitime | 何真真、劉怡君 編著 每冊250元（書+DVD） | 本書教導初學者如何去正確地學習並演奏鋼琴。從最基本的演奏姿勢談起，循序漸進地引導讀者奠定穩固紮實的鋼琴基礎，並加註樂理及學習指南，讓學習者更清楚掌握學習要點。 |

| Playitime 陪伴鋼琴系列 拜爾併用曲集（一）～（五） Playitime | 何真真、劉怡君 編著 （一）（二）定價200元 CD （三）（四）（五）定價250元 2CD | 本書內含多首活潑有趣的曲目，讀者藉由有趣的歌曲中加深學習成效，可單獨或搭配拜爾教本使用，並附贈多樣化曲風、完整彈奏的CD，是學生鋼琴發表會的良伴。 |

| Hit 101 鋼琴百大首選 中文流行/西洋流行/中文經典 Hit 101 | 朱怡潔 邱哲豐 何真真編著 特菊八開 / 每本480元 | 收錄最經典的、最多人傳唱中文流行、西洋流行、中文經典歌曲101首。鋼琴左右手完整總譜，每首歌曲有完整歌詞、原曲速度與和弦名稱。原版、原曲採譜，經適度改編成2個變音記號之彈奏，難易適中。 |

| 蔣三省的音樂課 你也可以變成音樂才子 You Can Be A Professional Musician | 蔣三省 編著 2CD 特菊八開 / 890元 | 資深音樂唱片製作人蔣三省，集多年作曲、唱片製作及音樂教育的經驗，跨足古典與流行樂界的音樂人，將其音樂理念以生動活潑、易學易懂的方式，做一系列化的編輯，內容從基礎到爵士風，並附「教學版」與「典藏版」雙CD，使您成為下一位音樂才子。 |

| 七番町之琴愛日記 鋼琴樂譜全集 | 麥書編輯部 編著 菊8開 / 80頁 / 每本280元 | 電影"海角七號"鋼琴樂譜全集。左右手鋼琴五線譜、和弦、歌詞，收錄歌曲1945、情書、愛你愛到死、轉吧七彩霓虹燈、給女兒、無樂不作(電影Live版)、國境之南、野玫瑰、風光明媚...等歌曲。 |

| 交響情人夢(1)(2)(3) 鋼琴特搜全集 | 朱怡潔 / 吳逸芳 編著 特菊八開 / 每本320元 | 日劇「交響情人夢」「交響情人夢-巴黎篇」完整劇情鋼琴音樂25首，內含巴哈、貝多芬、柴可夫斯基...等古典大師著名作品。適度改編，難易適中。經典古典曲目完整一次收錄，喜愛古典音樂樂友不可錯過。 |

| 超級星光樂譜集(1)(2)(3) Super Star No.1.2.3 | 潘尚文 編著 菊8開 / 488頁 / 每本380元 | 每冊收錄61首「超級星光大道」對戰歌曲總整理。每首歌曲均標註完整歌詞、原曲速度與完整左右手五線譜及和弦。善用音樂反覆編寫，每首歌翻頁降至最少。 |

| 七番町之琴愛日記 吉他樂譜全集 | 麥書編輯部 編著 菊8開 / 80頁 / 每本280元 | 電影"海角七號"吉他樂譜全集。吉他六線套譜、簡譜、和弦、歌詞，收錄電影膾炙人口歌曲1945、情書、Don't Wanna、愛你愛到死、轉吧七彩霓虹燈、給女兒、無樂不作(電影Live版)、國境之南、野玫瑰、風光明媚...等12首歌曲。 |

烏克麗麗系列

| 烏克麗麗名曲30選 30 Ukulele Solo Collection | 盧家宏 編著 菊8開 / 144頁 / 定價360元 DVD+MP3 | 專為烏克麗麗獨奏而設計的演奏套譜，精心收錄30首烏克麗麗經典名曲，標準烏克麗麗調音編曲，和弦指型、四線譜、簡譜完整對照。 |

| 烏克麗麗完全入門24課 Complete Learn To Play Ukulele Manual | 陳建廷 編著 菊8開 / 200頁 / 定價360元 DVD | 輕鬆入門烏克麗麗一學就會！教學簡單易懂，內容紮實詳盡，隨書附影音教學示範，學習樂器完全無壓力快速上手！ |

| 快樂四弦琴1 Happy Uke | 潘尚文 編著 菊8開 / 128頁 / 定價320元 CD | 夏威夷烏克麗麗彈奏法標準教材，適合兒童學習。徹底學「搖擺、切分、三連音」三要素，隨書附教學示範CD。 |

系列	書名	作者/規格/價格	介紹

音響、電腦製作系列

錄音室的設計與裝修
Studio Design Guide
劉連 編著
全彩菊8開 / 680元
室內隔音設計寶典，錄音室、個人工作室裝修實例。琴房、樂團練習室、音響視聽室隔音要訣，全球錄音室設計典範。

室內隔音建築與聲學
Building A Recording Studio
Jeff Cooper 原著 陳榮貴 編譯
12開 / 800元
個人工作室吸音、隔音、降噪實務。錄音室規劃設計、建築聲學應用範例、音場環境建築施工。

NUENDO實戰與技巧
Nuendo Media Production System
張迪文 編著 DVD
特菊8開 / 定價800元
Nuendo是一套現代數位音樂專業電腦軟體，包含音樂前、後期製作，如錄音、混音、過程中必須使用到的數位技術，分門別類成八大區塊，每個部份含有不同單元或模組，完全依照使用習性和學習慣性整合軟體操作與功能，是不可或缺的手冊。

專業音響X檔案
Professional Audio X File
陳榮貴 編著
特12開 / 320頁 / 500元
各類專業影音技術詞彙、術語中文解釋，專業音響、影視廣播，成音工作者必備工具書，A To Z 按字母順序查詢，圖文並茂簡單而快速，是音樂人人必備工具書。

專業音響實務秘笈
Professional Audio Essentials
陳榮貴 編著
特12開 / 288頁 / 500元
華人第一本中文專業音響的學習書籍。作者以實際使用與銷售專業音響器材的經驗，融匯專業音響知識，以最淺顯易懂的文字和圖片來解釋專業音響知識。

Finale 實戰技法
Finale
劉釗 編著
正12開 / 定價650元
針對各式音樂樂譜的製作；樂隊樂譜、合唱團樂譜、教堂樂譜、通俗流行樂譜，管弦樂團樂譜，甚至於建立自己的習慣的樂譜型式都有著詳盡的說明與應用。

電貝士系列

貝士聖經
I Encyclop'edie de la Basse
Paul Westwood 編著 2CD
菊4開 / 288頁 / 460元
Blues與R&B、拉丁、西班牙佛拉門戈、巴西桑巴、智利、津巴布韋、北非和中東、幾內亞等地風格演奏，以及無品貝司的演奏，爵士和前衛風格演奏。

The Groove
The Groove
Stuart Hamm 編著
教學DVD / 800元
本世紀最偉大的Bass宗師「史都翰」電貝斯教學DVD。收錄5首「史都翰」精采Live演奏及完整貝斯四線套譜。多機數位影音、全中文字幕。

Bass Line
Bass Line
Rev Jones 編著
教學DVD / 680元
此張DVD是Rev Jones全球首張在亞洲拍攝的教學帶。內容從基本的左右手技巧教起，還談論到關於Bass的音色與設備的選購、各類的音樂風格的演奏、15個經典Bass樂句範例，每個技巧都儘可能包含正常速度與慢速的彈奏，讓大家可以很清楚的看到彈奏示範。

放克貝士彈奏法
Funk Bass
范漢威 編著 CD
菊8開 / 120頁 / 360元
本書以「放克」、「貝士」和「方法」三個核心出發，開展出全方位且多向度的學習模式。研發設計出一套完整的訓練流程，並輔之以三十組實際的練習主題。以精準的學習模式和方法，在最短時間內掌握關鍵，累積實力。

搖滾貝士
Rock Bass
Jacky Reznicek 編著 CD
菊8開 / 160頁 / 360元
有關使用電貝士的全部技法，其中包含律動與節拍選擇、擊弦與點弦、泛音與推弦、悶音與把位、低音提琴指法、吉他指法的撥弦技巧、連奏與斷奏、滑奏與滑弦、搥弦、勾弦與掏弦技法、無琴格貝士、五弦和六弦貝士。CD內含超過150首關於Rock、Blues、Latin、Reggae、Funk、Jazz等……練習曲和基本律動。

爵士鼓系列

實戰爵士鼓
Let's Play Drum
丁麟 編著 CD
菊8開 / 184頁 / 定價500元
國內第一本爵士鼓完全教戰手冊。近百種爵士鼓打擊技巧範例圖片解說。內容由淺入深，系統化且連貫式的教學法，配合有聲CD，生動易學。

邁向職業鼓手之路
Be A Pro Drummer Step By Step
姜永正 編著 CD
菊8開 / 176頁 / 定價500元
趙傳「紅十字」樂團鼓手「姜永正」老師精心著作，完整教學解析、譜例練習及詳細單元練習。內容包括：鼓棒練習、揮棒法、8分及16分音符基礎練習、切分拍練習、過門填充練習…等詳細教學內容。是成為職業鼓手必備之專業書籍。

爵士鼓技法破解
Decoding The Drum Technic
丁麟 編著 CD+DVD
菊8開 / 教學DVD / 定價800元
全球華人第一套爵士鼓DVD互動式影像教學光碟，DVD9專業高品質數位影音，互動式中文教學譜例，多角度同步影像自由切換，技法招數完全破解。12首各類型音樂樂風完整打擊示範，12首各類型音樂樂風背景編曲自己來。

鼓舞
Drum Dance
黃瑞豐 編著 DVD
雙DVD影像大碟 / 定價960元
本專輯內容收錄台灣鼓王「黃瑞豐」在近十年間大型音樂會、舞台演出、音樂講座的獨奏精華，每段均加上精心製作的樂句解析、精彩訪談及技巧公開。

最適合華人學習的 Swing 400 招
許厥恆 編著 DVD
菊8開 / 176頁 / 定價500元
國內第一本爵士鼓完全教戰手冊。近百種爵士鼓打擊技巧範例圖片解說。內容由淺入深，系統化且連貫式的教學法，配合有聲CD，生動易學。

木吉他演奏系列

指彈吉他訓練大全
Complete Fingerstyle Guitar Training
盧家宏 編著 DVD
菊8開 / 256頁 / 460元
第一本專為Fingerstyle Guitar學習所設計的教材，從基礎到進階，一步一步徹底了解指彈吉他演奏之技術，涵蓋各類音樂風格編曲手法。內附經典《卡爾卡西》漸進式練習曲樂譜，將同一首歌轉不同的調，以不同曲風呈現，以了解編曲變奏之觀念。

吉他新樂章
Finger Stlye
盧家宏 編著 CD+VCD
菊8開 / 120頁 / 550元
18首膾炙人口電影主題曲改編而成的吉他獨奏曲，精彩電影劇情、吉他演奏技巧分析，詳細五、六線譜、和弦指型、簡譜完整對照，全數位化CD音質及精彩教學VCD。

吉樂狂想曲
Guitar Rhapsody
盧家宏 編著 CD+VCD
菊8開 / 160頁 / 550元
收錄12首日劇韓劇主題曲超級樂譜，五線譜、六線譜、和弦指型、簡譜全部收錄。彈奏解說、單音版曲譜，簡單易學。全數位化CD音質、超值附贈精彩教學VCD。

吉他魔法師
Guitar Magic
Laurence Juber 編著 CD
菊8開 / 80頁 / 550元
本書收錄情非得已、普通朋友、最熟悉的陌生人、愛的初體驗…等11首膾炙人口的流行歌曲改編而成的吉他獨奏曲。全部歌曲編曲、錄音遠赴美國完成。書中並介紹了開放式調弦法與另類調弦法的使用，擴展吉他演奏新領域。

乒乓之戀
Ping Pong Sousles Arbres
盧家宏 編著 CD+VCD
菊8開 / 112頁 / 550元
本書特別收錄鋼琴王子「理查·克萊德門」18首經典鋼琴曲目改編而成的吉他曲。內附專業錄音水準CD+多角度示範演奏演奏VCD。最詳細五線譜、六線譜、和弦指型完整對照。

繞指餘音
黃家偉 編著 CD
菊8開 / 160頁 / 500元
Fingerstyle吉他編曲方法與詳盡的範例解析、六線吉他總譜、編曲實例剖析。內容精心挑選了早期歌謠、地方民謠改編成適合木吉他演奏的教材。

即興樂理系列

爵士和聲樂理
爵士和聲樂理練習簿
The Idea Of Guitar Solo
何真真 編著
菊8開 / 每本300元
正統爵士音樂學院教學理念，帶你從最基礎的樂理開始認識各式和聲概念，進而達到舉一反三的活用境界。學完樂理後若覺得一知半解，可另外購買《爵士和聲樂理練習簿》將帶你實際運用練習，並有詳細解答，用以確認自己需要加強的部分，更上一層樓。

電吉他 系列 Electric Guitar

征服琴海 1
Complete Guiter Playing No.1
3CD 定價 700 元

國內唯一參考考美國MI教學系統的吉他用書。適合初學者。內容包括總體概念（學習法則、征服指板、練習要訣）及各30章的旋律概念與和聲概念。

征服琴海 2
Complete Guiter Playing No.2
3CD 定價 700 元

本書針對進階學生所設計。並考美國MI教學系統的吉他用書。內容包括調性與順階和弦之運用、調式運用與預備爵士課程、爵士和聲與即興的運用。

瘋狂電吉他
Crazy E.G Player
CD 定價 499 元

國內首創電吉他教材。速彈、藍調、點弦等多種技巧解析。精選17首經典搖滾樂曲。內附示範曲之背景音樂練習。

搖滾吉他實用教材
The Rock Guitar User´s Guider
CD 定價 500 元

最紮實的基礎音階練習。教你在最短的時間內學會速彈祕方，近百首的練習譜例。配合CD的教學，保證進步神速。

前衛吉他
Advance Philharmonic
2CD 定價 600 元

美式教學系統之吉他專用書籍。從基礎電擊她技巧到各種音樂觀念、型態的應用。音階、和弦節奏、調式訓練。

搖滾吉他大師
The Rock Guitarist
定價 250 元

國內第一本日本引進之電擊她系列教材，近百種電擊她演奏技巧解析圖示，及知名吉他大師的詳盡譜例解析。

調琴聖手
Guitar Sound Effects
CD 定價 360 元

最完整的吉他效果器調校大全、各類型吉他、擴大機徹底分析、各類型效果器完整剖析、單踏板效果器串接實戰運用。

主奏吉他大師
Masters Of Rock Guitar
CD 定價 360 元

書中講解吉他大師必備的吉他演奏技巧，描述不同時期各個頂級大師演奏的風格與特點，列舉了大師們的大量精彩作品，進行剖析。

搖滾吉他祕訣
Rock Guitar Secrets
CD 定價 360 元

書中講解非常實用的蜘蛛爬行手指熱身練習，各種調式音階，神奇音階，雙手點指，泛音點指，搖把俯衝轟炸，即興演奏的創作等技巧，傳播正統音樂理念。

節奏吉他大師
Masters Of Rhythm Guitar
CD 定價 360 元

來自各頂尖級大師的200多個不同風格的演奏套路，搖滾，靈歌與瑞格，新浪潮，鄉村，爵士等精彩樂句，讓愛好們提高水平，拉近与大師之間的距離，介紹大師的成長道路，配有樂譜。

藍調吉他演奏法
Blues Guitar Rules
CD 定價 360 元

書中詳細講解了如何勾建布魯斯節奏框架，布魯斯演奏樂句，以及布魯斯Feeling的培養，並以布魯斯大師代表級人物們的精彩樂句作為示範。介紹搖滾布魯斯以及爵士布魯斯經典必會樂句。

郵政劃撥 / 17694713　戶名 / 麥書國際文化事業有限公司　如有任何問題請電洽：（02）23636166 吳小姐

Guitar Shop

六弦百貨店 精選紀念版

定價：300元

- ·收錄年度國語暢銷排行榜歌曲
- ·全書以吉他六線譜編奏
- ·專業吉他TAB六線套譜
- ·各級和弦圖表、各調音階圖表
- ·全新編曲、自彈自唱的最佳叢書
- ·盧家宏老師木吉他演奏教學影片

六弦百貨店2007精選紀念版
《附VCD+MP3》

六弦百貨店2008精選紀念版
《附VCD+MP3》

六弦百貨店2009精選紀念版
《附VCD+MP3》

六弦百貨店2010精選紀念版
《附DVD》

六弦百貨店2011精選紀念版
《附DVD》

六弦百貨店2012精選紀念版
《附DVD》

讀者回函 瘋狂電吉他

感謝您購買本書！為加強對讀者提供更好的服務，請詳填以下資料，寄回本公司，您的資料
將立即列入本公司的優惠名單中，並可得到日後本公司出版品之各項資料，及意想不到的優惠！

姓名 _____ 生日 _____ / _____ / _____ 性別 _____ ♀_____ ♂

電話 _____ 就讀學校 / 機關 _____

地址 _____ E-mail _____ @ _____

▶ 請問您曾經學習過那些樂器？

　　◉ 鋼琴　　◉ 吉他　　◉ 提琴類　　◉ 管樂器　　◉ 國樂器

▶ 請問您是從何處得知本書？

　　◉ 書店　　◉ 網路　　◉ 樂團　　◉ 樂器行　　◉ 朋友推薦　◉ 其他

▶ 請問您是從何處購得本書？

　　◉ 郵購　　◉ 書局 _____（名稱）

　　◉ 社團　　◉ 樂器行_____（名稱）◉ 其他 _____

▶ 請問您認為本書整體看起來？　　　▶ 請問您認為本書的售價？

　　◉ 棒極了　◉ 還不錯　◉ 遜斃了　　　◉ 便宜　◉ 合理　◉ 太貴

▶ **您曾經購買本公司哪些書？**

▶ **您最滿意本書的那些部份？**　　　▶ **您最不滿意本書的那些部份？**

_____　　　_____

_____　　　_____

▶ **您希望未來看到本公司為您提供那些方面的出版品？**

非常感謝您填寫本表格，我們將極慎重的考慮您的意見、並立即將您的資料建檔。

請沿虛線剪下寄回

www.musicmusic.com.tw

寄件人 _____

地　址 ☐☐☐ _____

廣　告　回　函
台灣北區郵政管理局登記證
台北廣字第03866號

郵資已付 免貼郵票

麥書國際文化事業有限公司
10647 台北市羅斯福路三段325號4F-2
4F.-2, No.325, Sec. 3, Roosevelt Rd.,
Da'an Dist., Taipei City 106, Taiwan (R.O.C.)

為加速郵件處理 ・ 請勿使用訂書針